楊柳 青青話年畫

王樹村 著

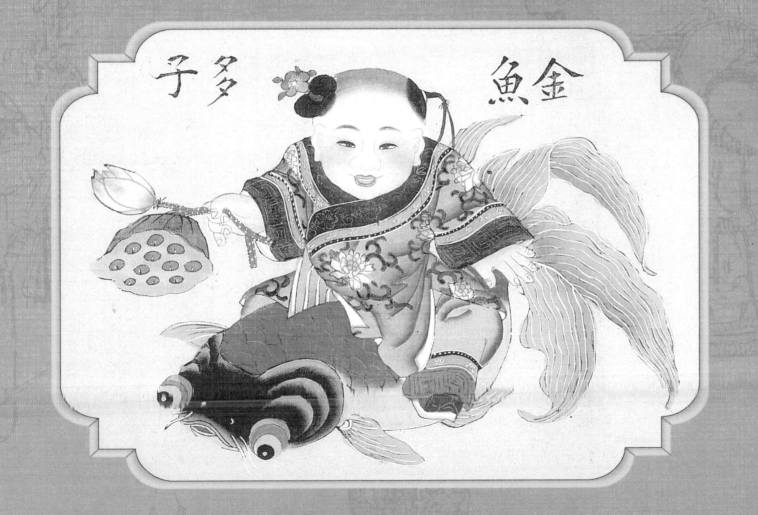

三民書局

國家圖書館出版品預行編目資料

楊柳青青話年畫／王樹村著. －－初版一刷. －－
臺北市：三民，2006
面；　公分

ISBN 957-14-4220-8　（平裝）

1. 版畫

937　　　　　　　　　　　　　　94000517

網路書店位址　http：// www. sanmin. com. tw

ⓒ　楊柳青青話年畫

著作人　　王樹村
發行人　　劉振強
著作財
產權人　　三民書局股份有限公司
　　　　　臺北市復興北路386號
發行所　　三民書局股份有限公司
　　　　　地址／臺北市復興北路386號
　　　　　電話／(02)25006600
　　　　　郵撥／0009998-5
印刷所　　三民書局股份有限公司　·
門市部　　復北店／臺北市復興北路386號
　　　　　重南店／臺北市重慶南路一段61號
初版一刷　2006年1月
編　號　　S 900860
基本定價　玖元陸角
行政院新聞局登記證局版臺業字第○二○○號

自 序

「楊柳青年畫」，過去在中國繪畫史籍和世界美術分類中，向無這一名詞。中國年畫是庶民百姓新年時，裝飾門庭和內室牆壁上取義祥和的圖畫。這種圖畫貼過一年，經風吹日曬和竈火煙薰，已褪色陳舊了，這時人們又於年終畫市上再買幾種新樣，撕掉了舊的，貼上了新的。如此一年一換，故名「年畫」。年畫不同於傳統的名家繪畫。名家繪畫裝裱成卷軸或冊頁，可以收藏在箱櫃中，保存起來，傳於後世。年畫輒因其貼在大門或牆壁上，不易揭下收藏。又因年畫作者都是擅長繪畫歷史人物故事的畫師，收藏家輕視這類不入「畫品」的藝術，罕見有人專門收集。所以古代繪製的年畫，傳世者寥寥無幾。然而中國年畫之內容，既有描繪中國歷史文化的人物故事，又有反映庶民百姓勞動和文娛生活的情景，還有歌頌反抗帝國侵略者的英雄事蹟，提倡民族自強，愛國禦侮的教育題材，以及歲時風俗，兒童嬉戲……人間世相，無不俱備。年畫裡反映出的這些形象，在過去照相機、攝影機尚未發明前，欲知中國古代人民的衣、食、住、行，生活中所穿的服裝變化，食品的種類，屋宇建築格局，出遊乘坐的車馬舟船之形式，以及節日裡的歌舞活動，喜壽和尊師敬祖的禮儀場面……卻都可從楊柳青年畫中形象地辨識出它的概貌。在今天國際方面重視搶救世界非物質文化遺產的起動中，天津楊柳青年畫

作坊遺流下來的明清刻繪之作品，當列為年畫中首推第一者。本圖冊即為其中之一部分，可資參考。

我們的祖先，留下了數不盡的文化藝術遺產，教我們炎黃子孫盡情享受，並陶冶著中華民族「以和為貴」的善良情操。可是到了清代末期，朝廷腐敗，官吏貪贓枉法；殖民主義國家乘機入侵，不僅國土大片喪失，祖光留下的文物遺產，開始不斷地被掠奪到海外，收藏在各國博物館中，或遭到炮火破壞。運走的其中就有中國早期的木版年畫「四美圖」、「曾福相公圖」等等。

孫中山先生倡導國民革命，推翻了腐朽的清代朝廷，結束了數千年的封建社會制度，建立了五族共和的中華民國，怎奈幾欲瓜分中國的列強，支持北方軍閥混戰，致使國家未能統一，而且國內的民族敗類勾結國外的「古董商」，變本加厲地盜運祖宗文化遺產出口，甚至破壞石窟之雕刻，將佛頭、飛天浮雕、彩塑菩薩鑿下，陳列在他國藝術館中。筆者生在民國初期，童年深受「毋忘國恥」之教育。嘗見天津英國租界海大道一帶的中外「古

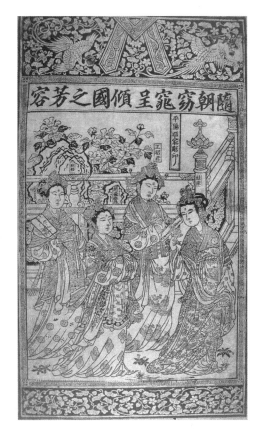

四美圖

玩商店」(洋行) 出售各種中國的歷史文物，卡片上標英文品名，阿拉伯數字價格，是供外國人購買出口者。文物中既有出土陶器，也有名家山水畫，還有一些神像和楊柳青舊年畫。由此聯想到家中祖輩傳留下來的大木箱中一綑老年畫，不禁產生了歷史價值觀念。

民國二十六年七月七日，日本帝國全面侵華，抗日救國戰爭爆發，天津淪陷，炮火中全家攜帶衣物欲逃走，我獨不忍棄掉那一綑老年畫。不久，天津英、法租界等地皆歸日本兵占領，西方國家人馬全部離去，專賣中國文物的洋行關閉了，盜賣中國文物的也消聲匿跡。唯有天津日本租界除外。其時，北京日偽「興亞院」、法國「中法漢學研究所」等機構，於民國三十年左右先後派人來到楊柳青搜集楊柳青古舊年畫及資料，但所得寥寥無幾。當聞知此事後，回家翻閱那大樟木箱中破舊年畫，內容大都是歷史人物故事，也有些「大美人」、「胖娃娃」之類的畫樣。尺幅大的橫一百零六公分，高六十公分。小幅橫六十公分，高三十五公分。總數共有二百二十一張。畫面上有的寫著「乾隆」或「宣統」等清代朝廷年號，有的寫有「改藍」、「描點金」等字樣。分明這宗老年畫，原來是作坊的點色樣本，僅存一張，故被傳流下來。這宗楊柳青年畫之存世，感到它既未被「洋行」作為「骨董」出口，又見日偽和外國文化機構專門派人來到楊柳青搜集。為保存這宗「敝帚自珍」的楊柳青年畫樣本，家中困苦地賣掉了那大樟木箱和菁瓮、銀盤、銅鏡等，也未肯將這綑破舊老年畫換些糠菜來充飢；甚至還在收集，以防落入敵偽之手！

窮兵黷武的侵華日本帝國皇軍，終於民國三十四年八月十五日戰敗投降，放下了屠殺中國人的刺刀槍砲，集中於天津塘沽，待命遣返回國。此時中國國民革命軍，冀中軍區的戰士們進駐楊柳青並向天津進發，但遭到了日偽保安隊和警察頑抗。保安隊到了楊柳青搶奪劫掠，恐怖異常。所幸那些破爛不引人注目的老年畫未遭損壞。不久，國共和談破裂，楊柳青又變成了戰場。在那硝煙瀰漫的歲月裡，家藏的那些楊柳青年畫，似有神靈呵護，卻安然無恙！

一九四九年後，兩岸形成對峙局面，但對祖先創造的文化遺產，卻是認識統一的。就楊柳青年畫藝術而論，一九五〇年，大陸政府明令禁止文物買賣和出口，制訂了保護文物遺產的措施，民國以前的年畫和畫版亦在其例。「否極泰來」，飽受兵馬亂磨難的家藏那宗楊柳青老年畫，竟於一九五五年春節時，在中國美術家協會展覽廳中展出。嗣後人民美術出版社社長薩空了、總編邵宇決定出版一部彩印的《楊柳青年畫資料集》。經過了長時間的編審和手工製版，終於在一九五九年問世並參加了德國萊比錫國際書展，獲得了「銀質獎章」。這自古以來，從未進過大雅之堂的楊柳青年畫，卻獲得了國際上的賞識。

在臺灣方面，學者和美術家們也都重視民間美術 (年畫藝術) 搜集、整理和研究，先後出版了《台灣民間藝術》(席德進著)、《台灣早期民藝》(劉文三著)、《民間美術巡禮》(莊伯和著)、《民俗藝術探源》(宋飛龍著) 等等。時局總是如氣候般地變化無常。正當大陸各地不斷收集、整

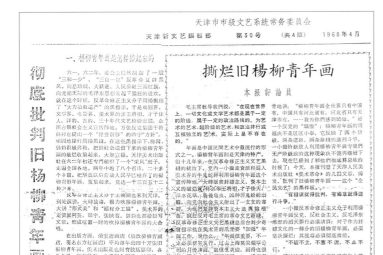

批評楊柳青年畫專刊

理民間年畫之印版和傳世之作品並陸續出版了諸如《桃花塢木版年畫》（劉汝醴等著）、《華東民間年畫》（陳煙橋等著）、《山東民間木版年畫》（葉又新著）……之時，一場史無前例的「文化大革命」爆發了。在這十年浩劫中，《楊柳青年畫資料集》被作為出版物中典型的「大毒草」，放在中國美術館中重點批判。同時出版了「批判楊柳青年畫」專刊。又明：楊柳青年畫內容宣傳「孔孟之道，克己復禮」，美化地主、資本主義升官發財……。一時，各地將收集的年畫版片及舊年畫，或劈毀，或燒掉，楊柳青年畫也不例外，甚至將《楊柳青年畫資料集》的圖冊和制版，一起毀掉。成為今日絕版的「善本畫冊」！出人意料的是：臺灣的出版社於此期間，將《楊柳青年畫資料集》重新編排，翻印出版，易名《楊柳青版畫》於民國六十五年發行。當時兩岸尚在對峙局面，《楊柳青年畫資料集》不可能到臺灣去發行。後來在法國巴黎才知道是旅法畫家陳建中收藏此一畫冊，出版社發行人拍照後，到臺北翻印出版了。如此說來，海峽兩岸文化交流，趨向統一，早在三十年前已現曙光。

國際風雲變幻莫測，蘇聯解體，恢復了俄羅斯舊制，鐮刀斧頭的國徽不再高懸；中國大陸亦由此改革開放並以法治國。不但「階級鬥爭」已成過去，而且還教人民先富起來。同時，兩岸緊張的關係也緩和下來。從此兩岸親友相互往來，骨肉團聚，祥和氣氛上升。前文曾說到家藏二百二十一幅老年畫，已取其半數編輯出版了《楊柳青年畫資料集》，尚有一百餘幀，有待出版。奈何出版社資金不足，無意使其完璧。有鑑於此，三民書局董事長劉振強先生珍視中華民族文化遺產，願成其好事，今以彩色全部印刷出版，俾使「珠聯璧合」，使世人得見這宗飽受劫難的文化遺產之全貌。至於本書之題名，三民書局編輯群提議若題作《楊柳青話年畫》最適合當今時代之氣象，並囑予寫自序一篇。因感於本圖冊出版之困難和折射出的歷史之過程，鮮為人知，故匆匆寫就，聊以覆命。倘若方家，敬希補了賜正。

王樹村

楊柳青青話年畫

【目　次】

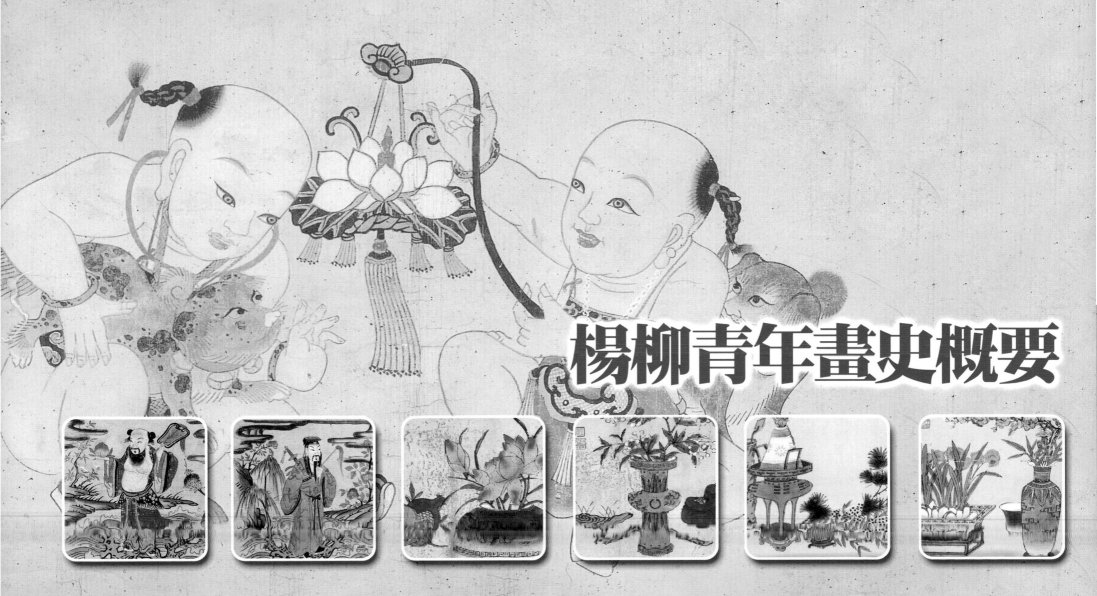

楊柳青年畫史概要

民間木版年畫，是同眾多人民生活聯繫最緊密的一種藝術。它同那些只重因襲、摹古，講求「逸氣」以「自娛」的作品是完全不同的。雖然年畫一向被稱作「匠畫」不承認其為繪畫「正宗」，但它卻有廣大的群眾基礎。儘管在年畫的內容中嚴重地受到統治階級的思想影響而表現出許多封建迷信的色彩，但是，在年畫中卻產生了很多現實主義的好作品，它反映了各歷史時期的社會現象，人民的生活和思想感情，因而為廣大群眾所喜聞樂見。人民從自己創作的藝術中得到了一些藝術的享受，並受到了一些有益的教育和精神慰藉，因此，自從民間木版年畫盛行以來，即循其自己的道路發展著。從許多年畫作品中既可了解到中國各歷史時期人民生活情況，又可窺見中國繪畫藝術的現實主義傳統在民間繪畫中的發展。

過去為生活終年奔波的人民，每到歲末除夕總願來年新的歲月裡得到一個「五穀豐登」天下富足的好年景。這種樸實單純的想望，在舊社會裡豈能實現！但人們依然在那去舊佈新的「除夕」傍晚，張貼上幾幅含有「福祥喜瑞」的吉利畫，以矚未來。此外，人們為了預知明年歲時節令，以便按時耕作，希望在豐年樂歲的好年景之後，長年沒有災禍臨門，子孫健旺。故此，那些供民間農事用的「曆畫」、「春牛圖」和含有驅魔避邪迷信吉祥觀念的「門神」、「門童」等等，也在這一時期出現於人家門戶灶爐之前。這種貼門、曆畫的習俗。世代傳流下來，竟成了一種普遍的風尚，後人也就把這些新畫和迷信品門神、灶王等統稱作年畫了。

按「年畫」這種藝術形式，在北宋時期稱為「紙畫」❶；明朝《酌中志》（劉若愚撰）雖記有「室中多畫『綿羊引子』畫，貼司禮監刷印『九九消寒圖』年俗貼畫的記載，但也沒提到「年畫」一詞；清朝叫做「畫片」❷，道光二十九年(1849)李光庭《鄉言解頤》始有「年畫」：「掃害之後，便貼年畫，稚子之戲耳……」，「年畫」一詞才被沿用下來。到了民國後，人民為了區別於今日膠印的「新年畫」，又把過去的木印著色的年畫都稱作「木版年畫」了。

年畫最早的形式門畫（門神、畫雞），當時都是用彩筆和墨繪製的，在東漢蔡邕的《獨斷》和梁宗懍的《荊楚歲

❶ 宋孟元老《東京夢華錄》卷二：街北都亭驛，相對梁家珠子舖。餘皆賣時行紙畫，花果舖席。

❷ 清敦崇《燕京歲時記》畫棚子條：每至臘月，繁盛之區，支搭葦棚，售賣畫片，婦女兒童爭購之，亦所以點綴年華也。

時記》都記有門畫的起源與「正月一日，繪二神貼戶左右：左神荼、右鬱壘，俗謂之門神」的風俗記載。那時（東漢、六朝），中國木版印刷術尚未昌明，當然是用手繪無疑。是類門神之形式究竟如何？至今實物雖已難見，不過從望都漢墓中，前室墓門兩旁的壁畫「守衛」來看，兩圖俱是用濃墨草草勾出輪廓，後敷簡單朱碧等色，可作參考。唐朝近乎年畫內容的人物畫也不多見，若依古代畫錄、畫記等文字記載，其中類似年畫題材作品並不難指。宋代的「紙畫」今亦已難見，然倘拿現存的楊柳青的一幅「農閒圖」來與臺灣故宮收藏的那幅「閒忙圖」（宋無名氏作）相比，則很近似，可以說明宋時年畫形式即已釀熟。元明年間的「紙畫」僅見到一幅「福祿壽喜圖」，上畫吏部天官、南極仙翁、員外郎、喜童四個吉祥人物，是用數千個福祿壽喜楷字組成的，其風格藉此亦可略見一斑。明朝年畫形式的風俗畫至今不難見到，有「十洲」印章的一些描寫世俗生活的仕女人物畫，如「紡績圖」、「磨鏡圖」等，看來無異於年畫形式，應歸屬於年畫範疇之內。清代遺留下來的這類彩筆手繪年畫之多，就更不難例舉了。

至於木版印刷年畫起於何時？至今尚乏實物根據。按《東京夢華錄》卷十曾記有「貼灶馬於灶上」和「近歲節，市井皆印賣門神、鍾馗、桃板，及財門、鈍驢、回頭鹿馬、天行貼子」，知北宋期間木刻印刷的年畫，民間已普遍貼用，且樣式繁多，可是從題材來看，大都還沒脫離宗教的內容。後來甘肅黑城發現的兩幅約為遼金時期遺留下來的版畫，一題「隨朝窈窕呈傾國之芳容」，一題為「義勇武安王」❸，前者形似小說扉頁插圖，後者仍屬「神禡」一類的「聖像」。到了明代，隨著紡織、礦冶、陶瓷、造紙等手工業的發展，商業也繁榮起來，且每行都有「行會」和行頭❹。基於當時經濟上這一特點，文學和版畫藝術也呈現出群芳爭秀之景象；富有人民性的民歌、小說、戲曲、傳奇等，不朽佳作的迭出，刺激了版畫插圖和印刷業的飛速進展；印刷術在字型上有了銅、鉛、錫、木等活字的應用；版畫插圖方面刻工往往兼能自行擬稿，置繪刻於一技。人們物質文化生活的需求不斷增長，人民也就有對自己的美術家——民間藝人——要求他們創作出來更符自己心意的美術品，而那裝飾室內供人欣賞的、又含有吉祥意味的木版年畫藝術，也就在上述這一基礎上並融合了傳統繪畫藝術的優點，而

❸　見《蘇聯藏中國民間年畫珍品集》（1990年），人民美術出版社。

❹　《明史·食貨志六》上供採造條。

漸形發展起來。到了晚明萬曆年間，版畫黃金時代之呈露，小說、戲曲幾乎是無不附圖，更促進了木版年畫形式的完美和成熟。如存於國內最早的兩幅年畫：「九九消寒圖」（弘治元年—1488—刊刻）和「壽星圖」（隆慶元年—1567—印刷）作比較，就可看出前者只是單線拓印，後者已是木版著色了。創於明末楊柳青的年畫，最初也是和「壽星圖」一樣，同是先用木版印出線紋後，再用彩筆填色而成。後來即使採用了木版套色，然而藝人為了仍保持其固有的傳統繪畫之風格，在最後一道工序，還要將人物的頭臉衣飾等重要部位，加以敷粉施金暈染一番。這樣發展到後來，就形成了一種既有遒勁工麗的木刻韻味，又不失民族傳統繪畫風格——即後世人們評論畫品時所常引用的：「楊柳青木版年畫味」之格調。

　　中國木版年畫產地廣布全國各省，由於各地人民生活條件和風俗習尚的差異，形式上又都有各自的特色。在北方有河北楊柳青、東豐台、武強、張家口、北京，河南靈寶、鄭州、朱仙鎮，山東濰縣、兗州、泰安，山西汾州、大同、長治、太原。西北有陝西鳳翔、漢中，甘肅天水。南方有安徽臨泉、亳縣、宿縣、太和、阜陽、界首，江蘇南通、無錫、蘇州、南京、上海，福建泉州、潭州，江西

九江、南昌，湖南辰州、邵陽灘頭鎮，廣東佛山，浙江紹興，廣西柳州，以及西南的四川綿竹、夾江等地，都有年畫作坊或紙禡店印製年畫。就中歷史悠久，產量、質量較高，而藝術性又具有典型意義的，當推河北的楊柳青首屈一指了。

　　明時方志稱楊柳青叫「柳口」，因地富產楊柳故名。光

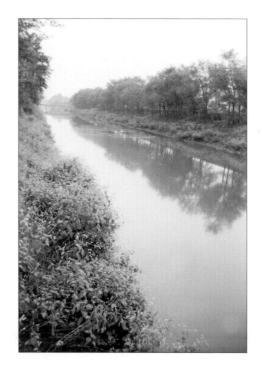

楊柳青古運河古道　運河為過去南糧北運之主要水路。抗日戰爭起，農村糧米常被敵偽搶掠；且狼煙四起，砲火不斷，運糧河道漸廢。今只留此照。

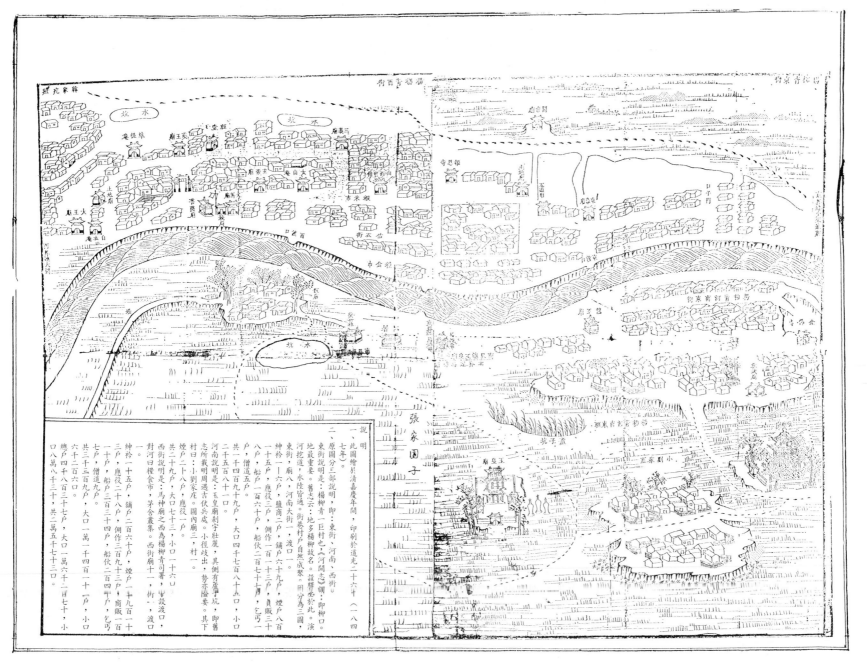

楊柳青地貌示意圖

說明

一、此圖繪於清嘉慶年間，印刷於道光二十六年（一八四七年）。

二、原圖分三部說明，即：東街、河南、西街。東街說明是：楊柳青一巨村也，《河間志》謂：即柳口。地最重要。舊志云：地多楊柳故名。設驛座於此。演河挖道，水陸皆通。

河南說明是：玉皇廟刺宇壯麗，其側有蘆坑，即舊志所載明逼吉伏兵處。小徑歧出，勢亦隆要。其村曰：小劉家庄，村一。

西街說明是：馬神廟之西為楊柳青司署，曾設渡口，對河日糧食市，茅舍叢集。西街廟十一，街一，渡口一，小口十六口……

緒年間全村共有七千戶。地勢背倚子牙、大清兩流，南有運河彎繞村前，交通發達，水運方便。故市肆縱橫，街景殷繁。有人曾把楊柳青稱作北方的「小蘇杭」。提到風光景物，更是美麗動人，清崔旭的一首〈楊柳青謠〉：

滿釜魚羹氣味腥，小船偶傍樹蔭停，

儂炊香飯郎沽酒，兩岸春風楊柳青。

織蒲女嫁弄船男，裙子深紅襖淺藍，

小轎一乘船載過，郎在河北妾河南。

短短幾句，如實概括地畫出了這個風景如畫，世風又那麼率真、多情的地方特色來。敘及年畫藝術，村中有句成語：「家家都會點染，戶戶全善丹青」，尤以村南各鄉婦女所畫，更是細膩雅致，故又頗多豔傳。清季流行江南蘇杭一帶的評彈「楊柳青」小調，北方各地鼓詞中的《白俊英畫扇面》等，都是讚賞楊柳青風景優美，畫品精麗的「俗曲」。可知，已往人們對楊柳青年畫藝術的喜愛程度，是何等親切了。

楊柳青年畫的創始年代及其發展情況，這方面的文字材料並不多見，難知詳確。所幸，明末以來傳留下的一些珍本實物，大部尚存於民間；而清代同、光年間的老輩藝人，民國時尚在，這對我們提供了唯一難得的真實資料。

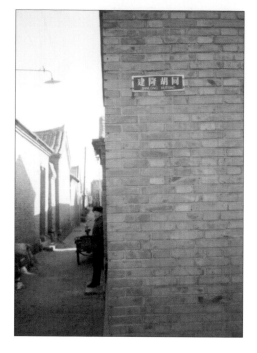

建隆胡同・齊健隆畫店　建隆胡同是楊柳青年畫作坊開業最早的字號「齊健隆」之舊址。胡同長數百米，齊家占三五戶門市。近年改革開放，擴展街道，胡同和房屋盡被「開發商」鏟平蓋樓。遺址無蹤。

傳說楊柳青刻印年畫於明萬曆年間即已開始。據楊柳青較老的年畫作坊「戴廉增畫店」開業年代來估計，戴氏經營此業至戴廉增時，已是第九世了❺，如此推算，至晚當是明末。再就本圖錄所收的清初齊健隆畫店遺留下的點套粉本❻來看，藝術成就已相當成熟，據此可知，楊柳青年畫始自明萬曆一說，是可置信的。

❺　戴廉增生於雍正十三年(1735)，卒於乾隆六十年(1795)。見《戴氏家譜》。

❻　即畫工依圖填色的樣本。

明代楊柳青印製的年畫，流傳下來的不多，搜集到的有：「四十八藝祖神像」一幅，和「金仙菩薩」及「金闕帝君聖眾」一幅，均是竹紙墨印。又「孝行圖」屏六條，上畫自舜耕歷山，象為之耕，「孝感動天」起，至壽昌入秦，同州得母，「棄官尋母」止，共十八人（應為二十四人，闕兩條）。字跡工整，線紋纖柔，可見當時刻工治藝之道，仍未脫離插圖藝術鐫版之規範。

此外尚收到繪本堆金瀝粉「金瓜武門神」一對，「萬事如意」、「四季平安」、「受天百祿」門童各一對。都是絹地彩繪，輝煌富麗，畫法、風格與刻印者無異。又有刻本「蓮鉤祕府圖」一卷，精刻染色，似與「風流絕暢圖」同出於一時。以上幾種絕非民間之物，疑是楊柳青早期年畫中，進貢明宮大內特製者。

到了清初康熙末年，戎馬倉皇的時代稍過，人民生活暫時得到安息，隨著經濟恢復和發展，年畫作坊也逐漸擴大起來，題材範圍比已往更廣泛得多。從現有材料看，這一時期的作品內容有一部分仍繼承著繪畫傳統題材；畫古代歷史名人的故事，著重人物神情的刻畫，如「四藝雅聚」、「醉太白」等圖，即可看出。有的採取了現實生活中的婦女、娃娃作內容，並用象徵比喻的手法來表達人民對未來

的生活幸福和子孫昌盛的希望，如「金玉滿堂」、「四季平安」等圖。在構圖方面，有時為了突出主題人物，往往只畫人物上半身，更易表現人物神情。背景也從簡，但雜物陳設卻勾染得很精緻，畫中人物的服飾也都反映當時服裝的特色。在體裁大小之形式上最突出的，是整張粉帘紙大的尺幅已極為普遍，這樣大的版面在清以前是不多見的。同時，套版並已增至多種顏色，這些都說明了年畫藝術已日益完善與提高。

清朝中葉，城市手工業和商業的發達，經濟上略呈現一些繁榮。這期間的年畫畫面漸趨向繁勝熱鬧的場面發展；人物增多，背景加重，色彩亦轉向柔麗嫵媚。一部分美人嬰戲的內容題材，則偏重於人物衣飾及室內置瓶几桌等細部描繪，貴以華麗精巧。如「冠帶傳流」、「功名利祿」、「福自天來」、「麟吐玉書」等圖，較有代表性。作品的思想內容，受封建統治者的思想影響很大，或係供奉內廷府第所貼用者，亦未可知。這時半身人物的形式已極少見。畫婦女兒童形象，亦重豔麗俊秀，如「吹拉彈唱」圖即可略見一斑。

對歷史小說一類的題材，趨向於效仿戲曲角色的動作和妝扮。畫婦女重舉止身段，眉目表情，容貌貴以嬌妍取

悅於人，已失早期儼然之神韻；畫男子著重亮相起霸諸工架姿勢，其中威猛武將已有勾臉紮靠者出現。背景則仍尚寫實，如話本傳奇的插圖。有不少作品是描寫佳人才子或諷諭勸善的戲文，如「遊園驚夢」、「宋太祖兄終弟及（即位）」（「困龍床」）等。這個特徵，一方面是由於當時江南各地戲班齊集京都，在上層人物中竟尚賞歌品色為結交門徑；同時在民間亦有戲莊、戲園之設，一時上行下效談戲論曲之風極盛，年畫戲曲題材即受其影響而增多起來。另一方面，自年畫大量入都後，城市人民，王府、大內的貴人們都爭先選購，年畫對象的增廣，內容和形式自然更加發展。

戲曲藝術的發展，也使得年畫在表現手法上向前演變，有的形式直接攝取了舞臺場景，例如：故事裡的主要人物，大都分佈在畫面中間；人物開相（染臉）也參照了角色的化妝模樣。構圖方法上，鑑於場面擴大，人物增多，為了分清縱橫遠近，深淺層次，並採用了一套「賓主虛實，聚離分散」新的創作方法。

有些年畫還反映了當時出現的新事物，如在背景中添畫「自鳴鐘」❼，有時畫春秋或六朝時代的故事，也要畫上兩個自鳴鐘，雖然違背事實，但作坊為了爭奇鬥勝，以此表示了自己的版樣新鮮。

嘉慶四年(1799)太上皇（乾隆）駕崩，「聖諭」凡民間戲曲，以及婚嫁喪殯概不准動用鼓鑼響器；年畫也一律不准染有紅紫諸色，謂之「斷國孝」，創年畫「纖藍」色調之品種。如「孟母斷機」、「隋煬帝摒色」等。後來也有毫不顧忌者，在「斷國孝」期間仍印帶有紅綠花色的年畫公開發售；但纖藍形式年畫，卻被民間當作「服制」人家通用的「素彩年畫」了。

這一時期遺留下來的門畫中，最引人注目的是內廷、王府除日朱門所懸的，成對巨幅「堆金瀝粉武門神」，分畫秦瓊、尉遲恭頂盔貫甲，佩劍懸壺站殿將軍像。高六尺，橫四尺。按以武將充門神之說，始於前漢廣川王：「王揭古勇士慶成之象於殿門，後世因之」❽，至唐以後，乃畫秦叔寶、尉遲敬德為門神❾。這樣高大的彩畫門神早在宋朝

❼ 見蘇州《嘉靖二十一年(1542)鐘錶義塚碑記》知明嘉靖年間中國已有自鳴鐘創造，乾隆時，更有傳教士帶進有活動戲人的鐘錶呈上（後藤末雄《乾隆帝傳》，133頁）。

❽ 王先謙《漢書補注》卷五十三。

❾ 詳見《三教搜神大全》。

即已出現❿，而這兩幅門神的渾然高古的風格，可能是相承宋元底本。又有袍帶朝官門神一對，縱三尺四寸，橫二尺五寸，上畫長翅烏紗天官，復加爵鹿福壽，寶馬瓶鞍等，同是宮門所懸掛者。這種巨幅門神，當初售價每尺按紋銀一兩計算，其價之昂，估計印數不會太多。

神禡（神道佛像）原是民間宗教信仰的一種純迷信品，以前僅收有康熙年套印墨、綠、朱三色的「關聖帝君」像一幀，這類像多在元日祈禳，以避兇惡。而這時的神禡則已為求財獲利之祈物，除關帝財神外，各行業興奉祀祖師像，這些祖師像也都被視為主宰人間財富者，故祖師神禡大量增多。例如魯班先師（木工）、吳道真人（畫作）、觀音菩薩（碾玉）、梓橦帝君（刻字印刷舖）、梅葛仙翁（染房）等二十多種。形式都是上刻本行始祖，側立一對侍童。饒富興味的是神案前附有操作生產人物者，如「梅葛仙翁」案前，畫三個工匠藝人在做染色、攪布、挑晾等勞動，三人神情飽滿，精神貫注，恰是一幅「染織圖」。此外還有車船戶供奉的「車神」、「順風將軍」，農家、畜牧戶供祀的「青苗神」、「溜神」等，圖中除神外，都表現了過去人民的日常生活。這類神禡全是墨線單色，印刷工序也簡單，後來就由畫店分出，讓於香燭紙禡店專門經營，而畫店則專印

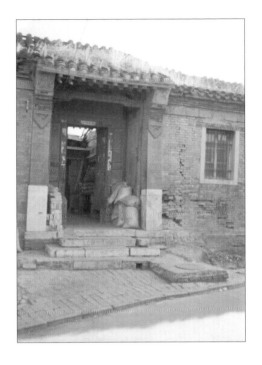

楊柳青盛興畫店舊址　「畫店之富，勝過當舖。」這是楊柳青大畫店的資本雄厚，年畫發行量大的反映。圖為一家畫店作坊門樓，石階二等，門前雕獅石鼓，門內花磚影壁，院內敞闊，畫版累積於四合院中。

些套色加金細活，裱好後再來山售了。到光緒末，義和團起，紙禡店裡神魔鬼怪的禡了驟然增多起來，樣兒竟有百餘種，俗稱「三教全神」，而年畫作坊裡的細活神像，也有五十七種之多。

此時，年畫作坊通街皆是，畫牌相招，彩幌遙對，每歲冬至前後，遠近各地薑畫客商，齊集這裡，直到臘月初，貨色交齊，商旅車馬才絡繹走絕。而勞動一年的刷工畫匠，

❿　南宋西湖老人《繁勝錄》瓦市條：勾欄瓦市，「有賣等身門神，金漆桃板、鍾馗、財門。」

依然所獲無幾，故市井有句俗語：「當行比不過畫作坊」（指剝削程度）。這時專業從事年畫行業的手工業工人（包括畫工、刻工、刷工、裱工、造紙工），至少有三千人之多，呈楊柳青年畫行業之黃金時代。

　　道光(1821～1850)以來，所謂「乾嘉盛世」已過，清廷統治之勢漸衰。鴉片戰爭後，內外兵事節生：捻軍起義，湘楚苗事，滇南回事，天地會，太平天國等民族革命接連而起，漸漸動搖了封建統治勢力。年畫內容於此期間也略有變化。其間有些作品是屬於革命文物方面的東西，雖然畫工粗糙，構圖簡略，但卻是重要革命文化史料之佐證，故先就這類畫題談起：

　　一、道光年間印的一幅「鎮宅神虎」，傳說此圖乃是「三合會」（又叫天地會）的一張符志。當時（嘉、道年間）三合會公開復明運動失敗後，人民反抗之志，並未稍戢，進而採取了祕密結合的方式，暗以詩句、隱語、手勢等來表達教義，進行活動。傳說這幅「鎮宅神虎」，名義上是貼有此圖可避凶災，而實際上是天地會的原來符志之一。

　　二、咸豐三年(1853)，太平天國兵駐靜海楊柳青，兵勢強盛❶。就這一期間所刻印的作品來看，發現兩個問題尚待研究：㈠「春牛圖」和「灶王碼」等曆書上，一概不印

歲次干支和月令節氣表。原因是這時太平天國《天曆》已頒布，而以前曆畫上欄都刊有大清年號和歲次干支字樣，故為太平天國所忌。是否如此，尚需更多材料證實；㈡當時印製的年畫新樣，內容都是蟲魚走獸，花草翎毛，絕少人物，年畫開始有了翎毛花卉新題材之出現。至今收到的計有：「英雄會」、「猴拉馬」、「田園風趣」、「母子圖」、「金魚滿塘」、「雜卉圖」、「彩蝶圖」、「寒塘蘆雁」、「雪燕梨花」、「秋景圖」、「南京燕子磯」等十一幅。體裁大小，都是三才❷形式。畫面絕少人物，可能與當時曾有「不畫人物」❸之說有關。其中「英雄會」一幅，是畫一隻鸚鵡棲於楊柳枝頭，樹下蹲坐一黑熊，借其諧音，巧成一幅「英雄會」畫題。據說洪軍首領李開芳曾在楊柳青指揮作戰❹並且開過一次英雄會，畫面上首三個楷字，還是出自李將軍手❺。以上這些作品對史學家研究太平天國民族革命的文化方

❶　皇史宬檔案裡有：咸豐三年十二月二十九日軍機處寄發的咸豐「上諭」。北京「皇史宬」在天安門東，是皇家檔案館。

❷　即整張粉帘分裁三開大小尺幅。橫六十二公分、縱三十七公分。

❸　見滌浮道人《金陵雜記》。

❹　見張燾《津門雜記》卷上。

❺　據老畫師徐少軒講的太平天國的年畫故事所記。

面，提供了可貴的資料。

再來略敘這一時期的年畫形式方面：由於題材不斷擴展，銷路日漸擴大，體裁和形式也隨著起了變化和增多。㈠道光年間，年畫曾同隨軍商人流入新疆一帶，後來作坊又根據當地的民族生活特點，出版了一種巨幅「格錦」（上面一多寶格，內陳博古靜物）和「洋林」（用墨藍色調畫成的中東式的寺院建築）兩種圖案形式年畫，很受西北少數民族歡迎。㈡「西洋景」（洋片）原從外國傳入的，玩者多是京城旗人。到了嘉慶二十年(1815)，禁洋人輸入奇巧貨物後，北京即大量仿畫景片❶，自製鏡箱，當時景片都由北京東四「遠美齋彩畫作」繪製。這時，街頭上也有了拉唱四眼鏡箱的「洋片」藝人出現，這類洋片的景片都是八張套，產地分河間與北京兩種，北京的畫工較細，叫「京八張」，河間的糙些，稱「怯八張」，但工價都相當昂貴，故有些藝人從價廉的年畫裡取材代用。如圖錄中的「陳泰借兵」、「施公捉拿關升」都曾被當作景片演唱過。後來作坊又根據這一民間演唱藝術的需要，參照了汪英福的「鴻雪姻緣圖記」、張寶的「泛槎圖」等木刻版畫，刻印了一些「西湖景」、「蓬萊圖」、「景山圖」等，兼作景片的風景年畫，開年畫風景新題材之先河。

當時體裁形式中，最流行的是一種連續故事的「八扇屏」，每堂八條，內容都是歷史小說或民間故事。分十二齣、二十四齣和三十二齣三種，畫全部故事的一段（如群英會、天門陣），也有畫故事的首尾全部（如精忠傳、天河配等）；或選自經史諸子故事的一節（如甘羅童年取高位，弄玉吹簫雙跨鳳等），這類屏條形式，有的經過裝裱後兼作禮品來出售。

清廷大內沒有畫院之設，士大夫畫家都出入「南書房」，一般藝人則供奉於「如意館」。以前年畫藝人有時奉旨進入內廷為貴人寫真畫景，到這時，著名藝人如張祝三等，已常年的留在京都聽旨候差。這些畫師除在宮內應差外，還經常為廊房頭條、隆福寺街等處，畫些彩燈壁畫等工細活精。年畫藝人出入禁中，這對年畫藝術來說，無論是在題材範圍上，或表現形式上多少都要受些宮廷藝術之影響，而民間藝術自入禁中後，確實也給宮廷藝術注入了新血液。像清宮的一些歌頌戰功的繪畫，描寫帝王、嬪妃行樂的圖像，基本上還是採用民間繪畫形式的。

❶ 用木條釘成方框，上蒙以白布，布上畫出風景或故事。也有蒙上一幅年畫的，藝人叫「景片」。

自楊柳青的年畫流入宮中後，聲名更加遠揚，各地都爭貼楊柳青年畫引以為貴。故爾，楊柳青年畫竟遠銷到新疆、蒙古、齊齊哈爾等邊境地帶；同時，年畫中也有了贗品出現。武強、東豐台首先翻刻了楊柳青名家字號的仿製品。又有福慶隆、華成號兩家畫店，運畫發往山東濰縣出售，後來濰縣也有了冒為楊柳青繪製的年畫去混銷；到光緒末，畫師王紹田、趙景貴還曾應邀前往傳授創作技藝，濰縣年畫從此雜入了楊柳青年畫藝術的特點風格。其他像陝西鳳翔小集印的年畫裡，也有翻刻楊柳青的畫樣出現。爾後，畫店再刻新版樣時，邊欄常鑴有「預先通知，豐鎮（東豐台）同行，忌翻此版，小號謝謝」等字樣，可證楊柳青年畫藝術魅力之強，以及由此引起的翻版復刻之風，是何等嚴重了。

由此回顧一下以前描寫現實生活的作品，則發現這一時期的人物服飾裝扮上，有一顯明突出的特徵：畫上層階級已有緯帽馬褂者出現，畫庶民百姓則短褂長褲，薙髮盤辮，戲齣裡的番卒名將，並採用了黃馬褂為盛裝[17]，似此清裝服飾打扮，在已往的年畫中可說很少發現，這是因民族革命對象已開始轉向「仇洋」之故。

清末同、光兩朝(1862～1908)，正是外患紛至，版圖日削，國運殆危之期。戊戌變法運動失敗後，繼而八國聯軍又起；而民主革命即將釀熟，封建帝制危在旦夕。彼時去此不遠，遺留下來的版片，大部尚在，從而使我們對晚清這一階段年畫概貌，了解得更加清楚。依其內容來看：有歌頌「扶清滅洋」的思想；有譏誚清廷腐朽無能和反抗其統治的；有幻想「天賜黃金」迷信獲利發財的；有破除迷信，勸勉勞動勤儉致富的。有讚揚人民反抗剝削鬥爭的；有宣講百姓安分守己，聽從因果報應的；有描繪學體操、辦學堂提倡新學的；也有專畫安步當車，中庸之道，宣傳腐儒意識的……。總之，反映了半封建半殖民地社會裡，錯綜複雜的時代特徵。同時，新思想內容的題材擴大，也正是體現了民主意識的增長。這是年畫藝術發展中的進步跡象。這一時期的年畫大體分析一下不外有以下三點：

一、出現了譏彈清廷腐朽，勸勉禦侮圖強的作品。如王永清刻的一幅「回鑾圖」，旨在諷誚那拉氏(慈禧)當八國聯軍進攻北京後，棄國西狩的一幅畫。不意被統治者識

[17] 清之「馬褂」原為行軍戎裝，乾隆後漸為一般禮服，而「黃馬褂」本是侍衛者所穿的點綴品，後竟變為御賜功臣良將的「功勳服」。

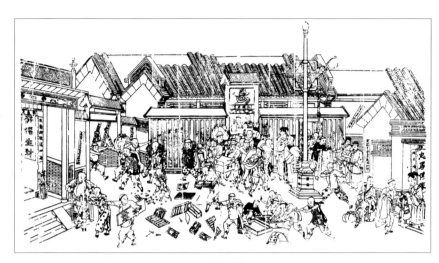

搶當舖

破，強令添上眾神担拜接迎，改名叫「全神接駕」；成三韶畫的一幅「剃頭作五官」和王金甫的一幅「裁縫作直線（知縣）」，同是意在冒辱清朝官吏貪婪無能的諷刺畫，後來都被清廷衙役劈毀。德源畫店印的「義和團」，戴廉增作坊印的「北京城百姓搶當舖」，是讚揚人民反抗帝國主義及其走狗的壓迫，和向剝削階級作反抗鬥爭的新樣，因沒直指封建統治者，故兩版都被保存下來。特別值得注意的，是「京師婦女了學堂」、「小兒懶」等，這順促個廢止科舉，創辦新學，破除迷信的新題材，都大量印刻與傳播在那君主專制

時代裡，充分體現了人民普遍要求民主革命的這一不可遏止的思想願望，這點在當時其他繪畫形式中是不多見的。當時北京的《京話日報》，也注意了年畫的這個進步作用，在彭翼仲的一篇讚勉文章裡提到：年畫要隨時注意改良，除去迷信發財，換些革新生活的，以正風俗、長志氣，來輔助社會教育之改良。這是中國年畫藝術得到社會輿論重視的開端。從此，年畫開始直接為政治負起一部分宣傳教育之使命。同時也促進了年畫藝術之發展，為「改良年畫」開闢了新途徑。

二、武齣戲曲內容的作品大量出現。形式著重描繪京劇、梆子等戲中角色的表情動作，均如以前戲臺形式然。題材多數是民間故事或短打公案戲的內容，如：「打灶土」、「鐵弓緣」、「拿高登」、「祝家莊」等，戲文與前顯然不同。表現手法，武戲妙於文齣，短打勝過長靠。這是受公案小說在評書和京劇中上演的影響，其次，在藝術表現技巧上與京劇表演也有共通之處；善惡分明，符合當時人民除暴安良以洩仇恨之願望。

三、發財致富為內容的作品增多。由於鴉片戰爭帝國主義的侵入，和國內工商業的發展，當時城中一部分人們對「發財還家」、「大發洋財」等內容的興趣，遠遠勝過「狀

元及第」、「祿位高升」等舊題材，但「教子成名」、「五穀豐登」、「新年吉慶」一類的傳統題材，仍為城鄉眾多人民所歡迎。

在畫稿創作方面，那時已不止限於當地民間畫師手筆，同時還採用了上海吳友如、錢慧安等名家的仕女人物畫稿。像吳友如畫的八幅兒童嬉戲圖（盛興畫店印），錢慧安作的仕女屏條及三才（愛竹齋印），都是別具一格，很受歡迎的好作品。他們的手勾粉本，至今仍散落在楊柳青。

在紙張等原料方面，作坊為了獲利，大部分都採用了外國原料。紙張採購了日本的洋粉帘紙，其價雖廉，但脆薄黃糙，遠不及國產南料棉帘潔白柔韌。顏料方面，光緒以前都是作坊直接由蘇杭採購，裝船北運，有些顏料，如槐黃、朱砂、木紅、赭石等，襲用土法自己焙製，故色彩典麗，經久不褪；光緒末才開始試用外來洋貨，如毛藍 ⑱、禪綠 ⑲ 等。以後，除槐黃、赭石、黑胭脂外，全部採用了進口價廉的洋染料，故色彩一曬即褪，完全失去了民間年畫中醇然富麗的固有特色。

隨著帝國主義「洋紙」、「洋色」的入口，天津日本「中東洋行」、「中井洋行」運來幾種日本彩色石印「洋畫」。內容有「大清國慈禧皇太后御遊頤和園圖」、「日露（俄）戰圖」和「唐兒舞」、「唐子遊」 ⑳ 等，印刷、裝幀非常講究。這種「洋畫」的輸入，使後來的天津、楊柳青石印彩色年畫盛行起來。同時上海彩印的「月份牌」式年畫 ㉑ 也在天津出現，這兩種樣式新穎、顏色漂亮的機印「洋畫」興起，影響了木版年畫市場，後來年畫作坊雖力圖改進，換手工印刷為機印，無奈民生凋敝，農村經濟破產，數百年一直發展下來的楊柳青木版年畫藝術，從此停滯不前了。

至此，就年畫取材來看，範圍非常廣泛，舉凡世俗生活裡的漁、樵、耕、牧、士商學兵，醫卜星相，三教九流；歷史故事中的功臣良將，清官廉吏，英雄義士，游俠劍客，孝婦賢母，順子烈女，詩人才子，儒林隱士，僧道神佛；以及名山勝跡，珍禽異獸，仙花奇草，飛蟲游魚，馬路街景，礦區機器，學校洋房等，總計畫樣不下二千種。體裁形式也日益多樣，普通常見的有屋內貼的「貢尖」、「橫、

⑱　即普魯士藍。

⑲　禪臣洋行出品的「洋綠」。

⑳　與年畫娃娃戲同。

㉑　所謂「月份牌」式年畫，起源是光緒中，上海有一種隨著購買「呂宋發財彩票」贈送的「滬景開彩圖、中西月份牌」（鴻福來票行印贈），上印週曆陰陽月日對照表，俗稱「月份牌」。

立三裁」，門上貼的「單、雙門童」、「門神」，市肆掛的「屏條」，結婚用的「喜對」，遷居、祝壽應酬送禮用的「賀對」、「中堂」，糧囤、影壁上貼的「方福字」，缸上貼的「游（有）魚（餘）」，窗格、承塵裝飾用的「天光子」，門楣隔扇貼的「橫條」，茶樓、行會中張掛的四六尺「大橫披」，蒙古包裡懸的「格景」，西北一帶寺院裡掛的「洋林」，以及博戲用的「升官圖」、「莊家忙」、「七十二行」，京東一帶除夕門前所懸的「燈籠方子」，雕鏤窗花用的「彩花樣子」，掛錢上粘的「粗細八仙」、「金剛羅漢」，還有端午避邪貼的「神判」，中秋拜月供的「月宮襠」、「圍桌」，木工、鐵匠祀奉的「魯班」、「老君」等祖師襠，觀音、財神、關帝像等等，品種約有五十餘樣。除少部分是手繪或單線木刻者外，絕大部分都是木版套色外加敷彩。

在階級社會裡，由於畫師位居卑下，他們的平生業績，從不被錄之於史乘中，但在民間，他們的名聲有口皆碑，永世流傳。清光緒前後的著名畫師，據老人的追述，有張俊庭、王潤柏、周子貞、戴立山、張祝三、張耀林、王本意、陳玉舫、趙景貴、韓竹樵、成三謝、王葆真、高桐軒、徐榮軒、閻玉桐、姜先生、呂九先生、鄭國勳、楊續、韓月波、王紹田、徐少軒、徐恩漢，以及王潤田、胡金鳳、

潘忠義、張白府（南皮張）、趙子揚、閻文華（閻美人）等，他們都是繼承著傳統創作方法，兼有獨創風格的優秀畫師。這裡應特別提出畫師高桐軒（蔭章），他的作品繪刻俱精，又擅傳真畫像，最負盛名。其所作「攜琴訪友」、「瀟湘清韻」等，仕女、節景故事畫二十四幅，堪稱無上佳製，尤以穠情逸韻之意境，人物傳真之神情，間出同輩畫師之上。

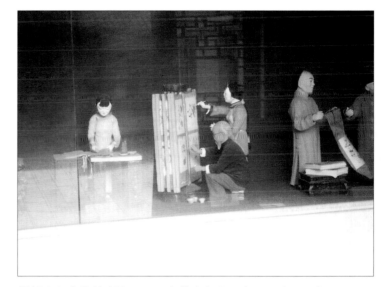

楊柳青年畫作坊彩塑　楊柳青尊美堂為一朱門大戶，屋宇千畝，院分六進。內設戲樓、書院、客廳，不亞於京都王府。1948年後，沒收地主私有財產，此處改作博物館，圖為博物館中「泥人張」彩塑的「年畫作坊」展品。

開臉裝色最末一道收活工序，需工最多，大部是由村南炒米店、古佛寺、老君堂、宣莊子、馮高莊、小甸子、岳家開、婁家院、木廠、東、西琉璃井、王家村等，四十六個鄉村裡的婦女們所畫，這些無名畫家，都是婆領媳做，世代相傳。每當春閒或秋收後的農餘時間裡，他們就腰圍花藍布，席地對牆染畫起來，鄉下有句民歌：「苦南鄉，苦南鄉，吃苦水，磨褲襠」。即可想見他們生活之苦了。

技藝精湛的刻工，有張長忠、牛盛林、賈全盛、王雕版、張聾子（均佚名）、于振章、李文義、王永清等，他們畢生精力，從事於雕刻畫版藝術，他們的精巧技法，惜未能流傳下來。

民間童謠裡有句：「廉增、美麗、廉增麗；健隆、惠隆、健惠隆」，這裡是年畫作坊開業較久的六家，其後較知名的，有憲章號、亨通號、松竹齋、愛竹齋、華茂號、李盛興、榮昌號、福慶隆、博藝林、義盛和、萬盛恆、和茂怡、張義源、義成永、增華齋等字號，業主都是自設作坊，廣聘畫師開版雕印。較大的作坊，如齊健隆、廉增戴記，每家都有五十多個畫案，二百名工人，每年要印兩千件活（每件五百張）以上。

到了辛亥革命，推翻了幾千年帝王統治的封建專制，民間藝人即創作了一些歌頌「民主」，讚揚「平等」的新畫樣。如「南北統一」、「男女平等」一類的所謂「文明改良」新樣兒，都得到了當時人們歡迎和讚許。奈何辛亥革命並未成功，人民生活反在軍閥割據，官僚、地主、資本主義壓榨下，更加貧困，這類新題材也並未得到更好地發展，就是舊的版樣年畫，銷路也日漸下降了。民國十年「北京政府」直隸天津教育科，為廣徵捐稅，借維護舊有風俗，保存民間藝術為名，實施「審訂」年畫之苛政，當時只批准了王紹田等畫的古裝歷史故事畫七十餘種，質量並不都高。

同時，健隆新記和隆盛畫店兩作坊，曾試圖用細線木刻方法刻版，以求達到石印明暗的效果，題材也選用了「時女遊園」、「大發洋財」等內容，印出後烏濁一片，致被後人譏之為「墨老黑」。不久，這類版片（約二百種）就變成歷史陳物了。

楊柳青年畫藝術，到此雖然已呈風燭搖影之勢，然而信響較著，歷史悠久的齊健隆、戴廉增兩家老字號，依然能在新的思潮影響下，迎合著人民的進步思想，印刻了些「文明結婚」、「自行車（汽車）圖」、「謊言無益」、「勸戒鴉片」等，介紹新科學，提倡新道德，宣傳新文化的富有

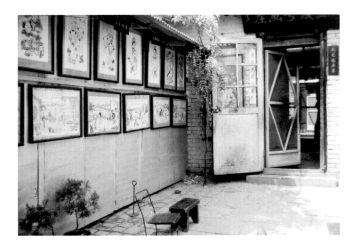

天津楊柳青玉成號作坊小院　畫店玉成號為晚清霍氏開設。
1956年後，畫店合併，畫版無存。近年霍氏後人在故宅重新
恢復楊柳青年畫藝術。2003年又被開發商和政府將此庭院拆
掉，展寬了馬路，舊址不復存在。

教育意義的新題材。這類題材畫面上的題識，多是採用淺
近的白話體，正反映了當時社會文藝思潮由文言轉入白話
體的這一重大文化革命。這些作品，雖然表現了年畫努力
在向前奮展，但此時已是夕照餘暉，不久齊健隆、戴廉增
兩店先後倒閉，剩下的幾家小作坊，只有靠印些門神、灶
王等迷信品，來勉強維持度日。至於貧弱不堪的老藝人，
有的被迫改行，有的相繼凋盡，十百年傳統下來的一套民
間繪畫技法，由於良工凋謝，後繼乏人，遂呈師亡藝絕之
勢。創始於晚明的楊柳青年畫藝術，發展到此，遂告一段
落。

綜觀楊柳青歷代所遺留下來的作品，其內容除少數因
受封建統治和半封建、半殖民地社會的思想意識影響，產
生了部分消極因素外，絕大部分是真實地反映了封建社會
裡，各個時期的現實生活面貌和人民的思想感情——有對
未來生活幸福美好的憧憬；有對創造人類物質財富的勤勞
生活的讚美；有對正義行為和善良事物的歌頌；有對不公
平的、醜惡現象投以嘲笑……。再就畫面來講，其煥然悅
目的絢麗色彩；和氣致祥的歡樂氣氛；聲容笑貌的人物情
態；喜慶動聽的悅耳題詞；惹人逗趣的故事情節，以及適
合人民欣賞習慣的章法構圖等，形成了年畫藝術形式中獨
有的特色。它的內容與形式的完美統一，手法上的裝飾性、
象徵性而構成了一種「百觀不厭」的藝術魅惑力，好多具
有高度思想性藝術性的作品，至今看來，仍能引發著人們
的情懷。這些優點，對我們今天發揚民族藝術優良傳統的
創作上，和繼承民間風格學習上都有重要的參考和研究的
價值。

年畫藝術過去雖然起著豐富人民精神生活，普及人民
歷史文化知識，喚起人民奮勉圖強、積極向上的作用，但

在上層統治階級心目中，反斥其為不屑一顧的「俗畫」，難入「時賢」之眼，看作「難登大雅之堂」的「匠畫」，把這生氣洋溢的民間繪畫反摒之於門外，不承認它是構成中國民族美術史上極重要的一部分！那千百年來藝人師徒遞承，口傳心授的一套畫法、畫訣，和創作法則等理論、方法，同樣被文人認作「匠家遺規」，不足可法，拒收於《畫法》、《畫論》等美術著錄之內，殊為可惜！

當抗日戰爭期間，楊柳青的一些珍貴年畫古版，在敵人兵燹馬禍踐踏下，劈毀難計，實深痛心。劫餘倖存的這部分點套原稿，又在自己為生活所迫下，疏於護理，致遭水蝕殘損。這裡謹將倖存的作品印刻年代，粗加整理順序，並略述其發展梗概。鑑於文字材料，多是錄之於故老傳說及藝人之追敘，謬誤之處，終屬難免，仰望各專家及美術愛好者予以補訂並指正。

圖版及作品解說

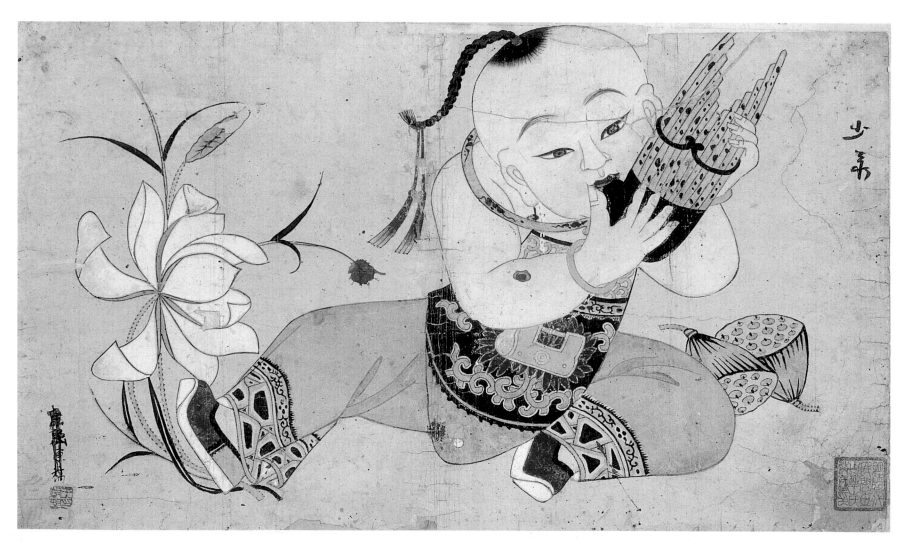

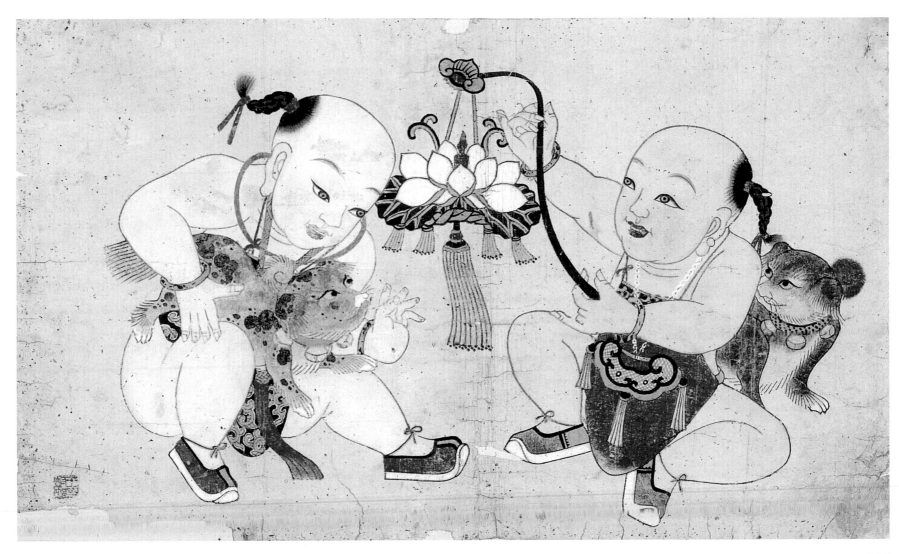

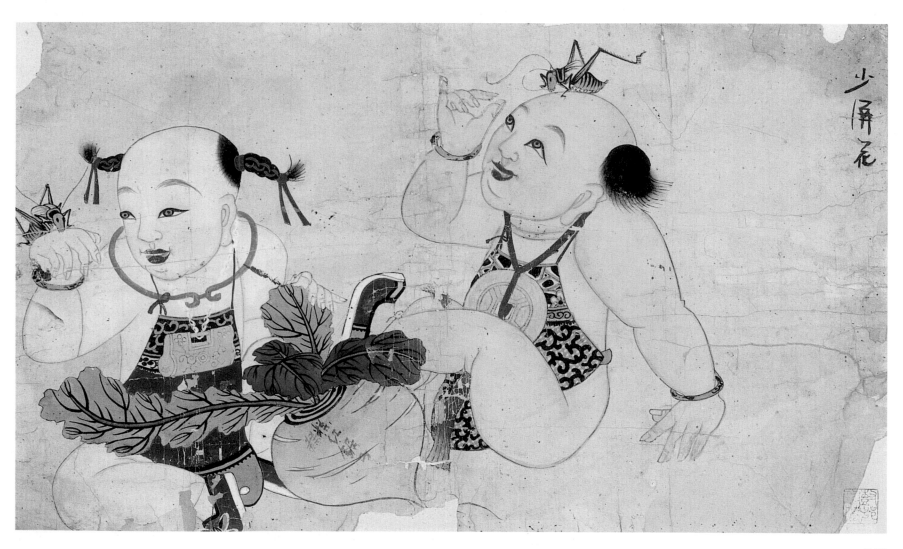

少屏花

001 蓮生貴子

　　圖中畫一頭紮沖天小辮，項掛金鎖，腰繫菊花兜肚的肥壯小兒，傾身側首，十指捧笙在作吹奏狀。一旁置蓮蓬兩顆；一旁畫荷花一枝。兒童神態可愛，花卉清雅不俗。蓋藉蓮（連）、笙（生）之諧音，巧成一幅「蓮生貴子」圖。畫工以傳統勾勒法精繪，簡潔流麗，設色勻整工致，不失宋元「院體」畫法的風格，刻工技藝亦稱高超，是楊柳青民間年畫裡早期的佳作之一。畫旁有「少綠（綠）」二字，是因此圖原為作坊初刻之樣本，設色後，尚嫌色彩欠佳，故注「少綠」二字。

　　此圖之藝術性除承傳了宋代畫院技法外，也證實了明末清初百姓飽受兵災之害，人口下降，清王朝建立後，耕田服役急需男兒勞力。於是康熙皇帝頒發了《御製教民榜》，教百姓「孝順父母」、「各安生理」等以養生息，符合了傳統道德觀念。「蓮生貴子」便是當時頗受歡迎的題材。惜原版早毀，僅得此幅作坊原槁。

002 蓮燈太師

　　封建社會朝廷裡，太師為三公（即：太師、太傅、太保）輔佐朝政之最高者。此圖畫兩個紮辮裸身胖小兒，一個手舉荷葉蓮花燈；一個懷抱獅子狗，是藉兩物之諧音，拼成一句「連登太師」吉利畫題。圖中兩個兒童豐腴的肌肉，奕奕的神采，加上躍躍欲動的獅子狗，顯得生動有趣。此圖線條勾法，人物用色，一如前圖。

　　圖中之兒童體皆豐腴，用粉染較多，色彩紅黃二色為主，皆為礦物質顏料，猶存宋元「嬰戲圖」之遺韻。封建社會重視兒童教育，因為「滿朝朱紫貴，盡是讀書人」（坊間刻印的《神童詩》）。讀書中取，可以為官，少數可位極太師。

003 嬰嬉蟈蟈

　　畫中兩個兒童，腰繫兜肚，赤體坐於庭中戲弄秋蟲蟈蟈。一個屈指成拳，置蟈蟈於手背，凝目玩賞，似在餵食菜葉；另一個似失手，蟈蟈跳上頭頂，故一腿翹起，身體後仰，小心舉手輕輕捉取蟈蟈。童子舉目傾視，下唇微啟，天真之稚趣，表現於面部嬉笑中。童子膝前大蘿蔔，莖卅新鮮；兩隻蟈蟈，描繪得栩栩如生，反映了畫師創作態度之嚴謹認真。

　　此圖同是新年時婦女室內喜貼的年畫，畫法一如前圖說明，只是印製稍偏。畫面在右方和蘿蔔上的墨字，是畫工要改添的顏色。此外，畫面右方有「少屏花」三字，為另一幅圖的設色記號，割開時留在此圖上，另一圖不知去向！又「蟈蟈」與「哥哥」諧音，尤為婦女所歡迎。

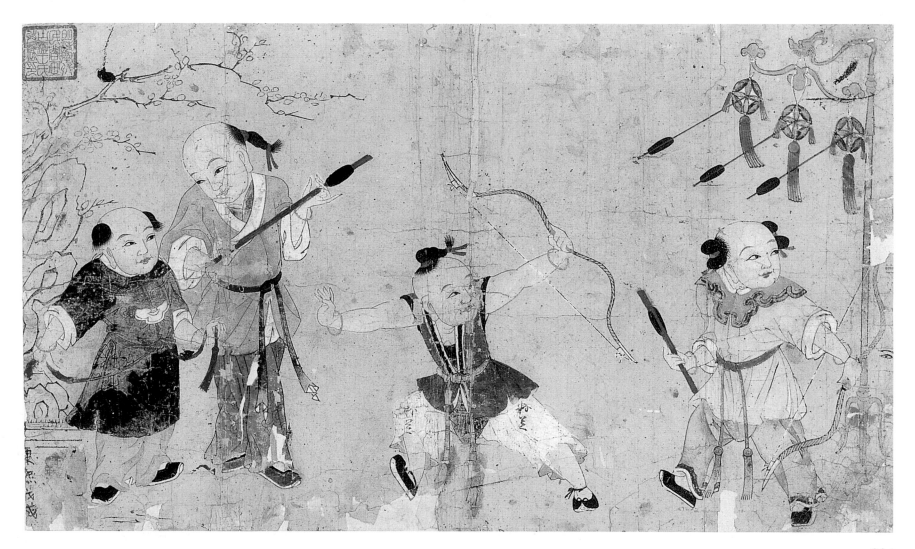

004

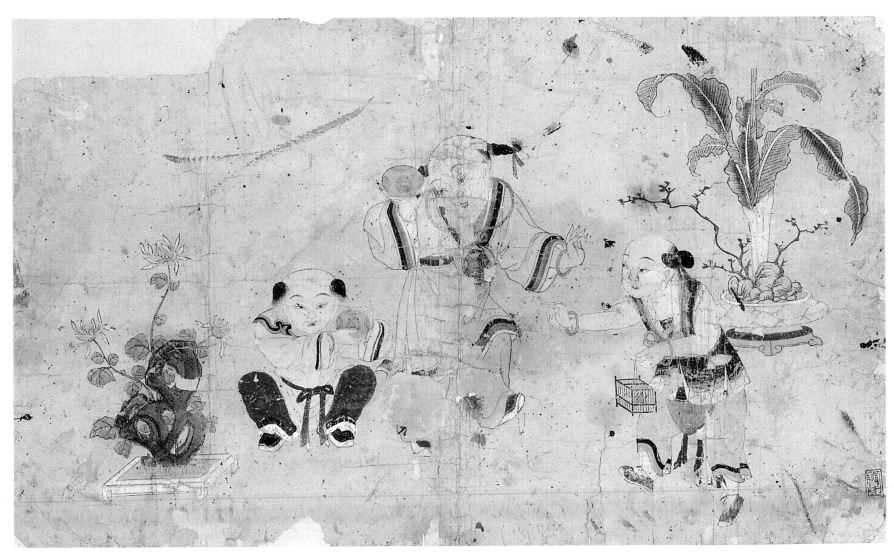

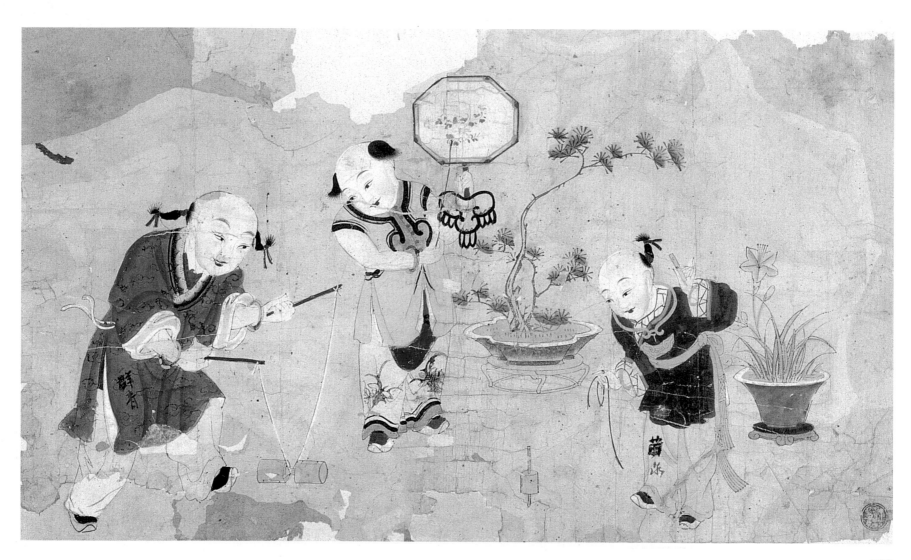

006

004 連中三元

　　圖中童子四人，在作彎弓射箭之戲，中間著紅衣小兒，遙射畫面右上角之球形箭靶，三箭連射連中。左邊兩兒童似在讀賞。右邊一兒童手持弓箭邁步前來，意在欲試。四個人物姿態不一，神色各異。刻畫出了兒童認真習武之情景。畫中線紋精妙，設色絢麗，具有中國傳統繪畫中娃娃題材之特色。《宋史》載王曾字孝先，宋真宗時由鄉貢、禮部至廷對，皆為第一。後有《王曾三元》一劇。「連中三元」之典故或由此而來。

　　《神童詩》有「萬般皆下品，惟有讀書高」句。幼年讀書自鄉試中取，到殿試考中狀元，不愁沒有官位了。圖中四個童子神采奕奕地彎弓射箭，爭取連中三元，象徵養兒主貴。

005 蟲鳴寒露

　　《水曹清暇錄》：晚秋，少年多蓄咶咶，似螽斯而善鳴，天寒則漸殭。剜瓠藏於身，得暖呱呱而啼。北地兒童喜其蟲鳴之聲，嘗買來藏之於刻花扁瓠中，以此為樂。圖寫金菊盛開，芭蕉蒼碧，秋庭中兩個童子手托花匏，附耳在聽蟲鳴。又一童子手提細竹方籠，籠內置一綠色蟈蟈，前來爭比蟲聲高低。此圖生動地描繪出兒童們以蟈蟈為戲的歡樂情景。

　　此圖印繪年代距今較久，畫面多剝落稍殘，但不失原意。圖中的湖石菊花，瓷盂中的芭蕉盆景，勾染有致，而兒童的舉止動作，增添了畫面生動的趣味。

006 年年太平

　　「太平鼓」形如團扇，上蒙以薄皮或厚麻紙，畫雲龍、嘯虎、花卉等作裝飾，下綴鐵環。春節之後，兒童們以竹片敲鼓，鼓聲咚咚，環聲鏘鏘，自有曲譜節奏。「空鐘」者，刳木中空，旁開小口，中穿一柄，以繩繞其柄，別一竹尺，有空穿繩一頭，一勒，空鐘轟而疾轉，其聲嗡嗡如鐘；又有「抖空竹」者，其形如兩輪，以繩繞中軸反覆抖之，緩則聲小，疾則聲高。圖中三童子，左為抖空竹，右為放空鐘，中立者在敲太平鼓。旁有盆松萱草，描繪了新年兒童們庭中遊樂情景。

　　此圖色彩以紅、黃、藍三色為主調，看去豔麗醒目，引人入勝；而童子的敲太平鼓、抖空竹、放空鐘的動作神態，如聲聞畫外，更是動人心目。

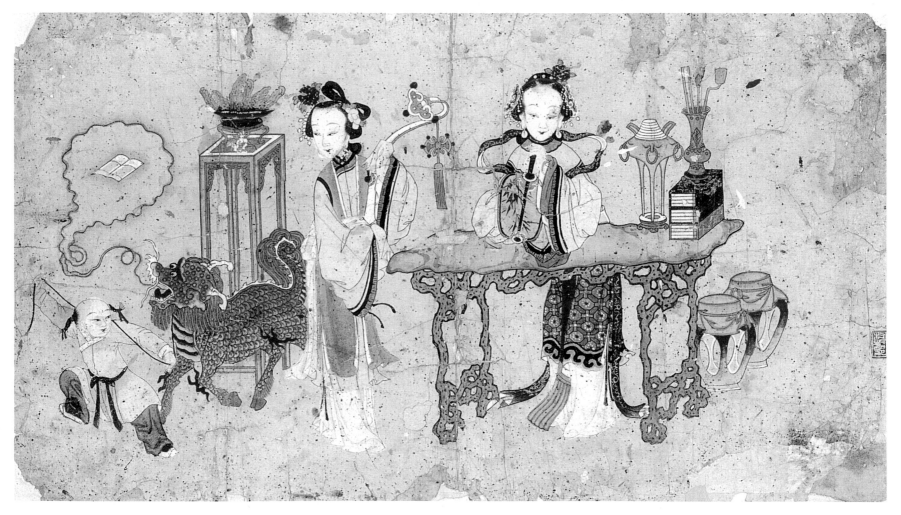

007

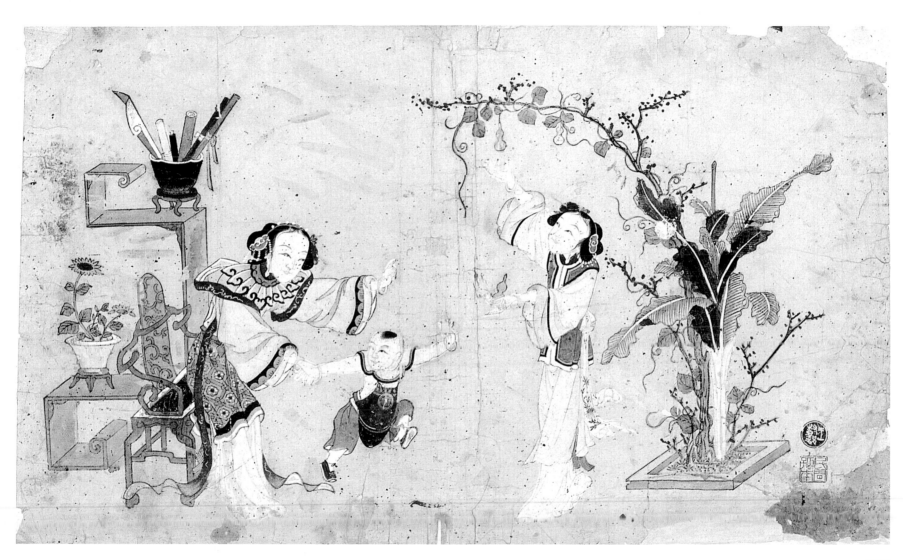

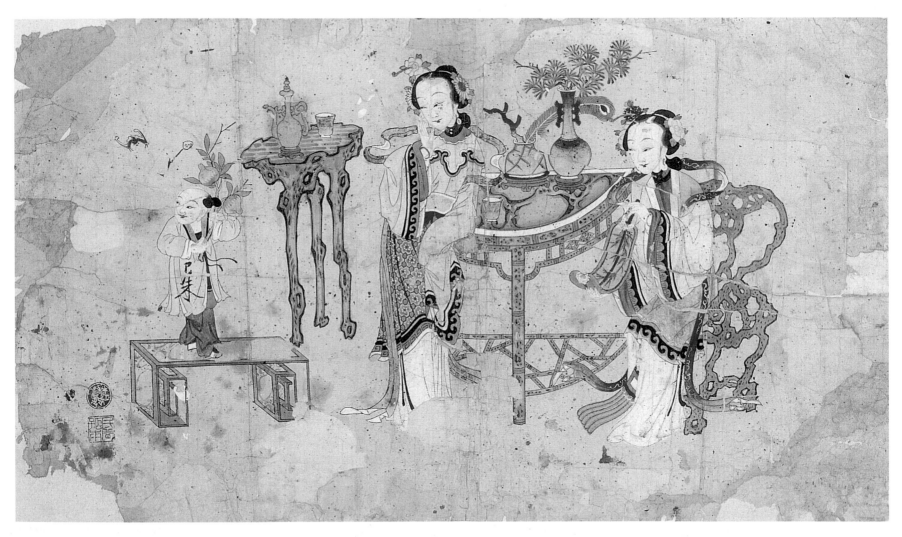

009

007 麟吐玉書

麒麟為中國古代傳說中之瑞獸，有「麒麟出則聖人見」之說。又明人編撰的一部《聖迹圖》版畫中，有孔子未降生時，麒麟出現於鄹大夫家。後人遂以麒麟送子，或麟吐玉書來象徵生男主貴之兆。圖中畫一童子手牽麒麟，麟嘴吐出玉書一冊。旁有兩仕女：一執如意；一持團扇倚於案前。畫中人物秀美，案上瓶爐書籍，架上佛手盆景，刻繪得都很精緻雅觀。畫法繼承了中國工筆重彩人物畫的優良傳統。

清初，朝廷法令：漢人服裝男子改成長袍馬褂，薙頭留辮；女子和僧、道不變。故清初年畫中的婦女衣裝仍存舊衣裙形式。案几陳設也多明式，是研究中國服裝和木製傢俱及室內佈置很好的資料。

008 葫蘆萬代

民間年畫中嘗以葫蘆與兒童聯於一起，取義吉利，或象徵子孫不絕。這雖是一種封建思想的反映，但它的起源還是具有講衛生、防疾病的科學道理。據《珠囊隱訣》中說：除夕，用葫蘆煎湯洗浴兒童，可終身不生痘瘡。此圖畫一簪花少女，左手托一葫蘆，高舉右臂又在攀折藤上之葫蘆。畫面左方，一赤臂兒童伸掌趨前，歡奔跳躍欲脫母懷，十分生動。這類題材年畫，具有提醒人們：新年不要忘記以葫蘆藤蔓浴兒之意。

葫蘆是中國北方一種蔓生之植物，都種植於庭院之籬外。此圖為使畫面簡明地表達其思想內容，畫繪房內外無間隔，看去更突出了主題思想，反映了民間藝人創作之才思。

009 福自天來

圖中几上，一兒童持折枝仙桃，上有一紅蝠從空而降，是取諧音手法，意謂「福自天來」。圖中兩婦人鬢簪鮮花，身著錦裳羅裙，十分華麗。室內陳設，金壺朱瓶，玉杯瓷盂以及枯根椅案等，極為精巧珍奇。此圖反映了上層富貴人家閒適而安逸的生活。畫面左端童子身上，有「已朱」二字，是畫工感到色淡，擬改為朱紅之標記。

此圖設色、構圖都較典麗勻滿，而竹木桌几之樣式，瓶壺杯碗之陳設，仍存古代漢族富貴人家傳統佈置之特色。

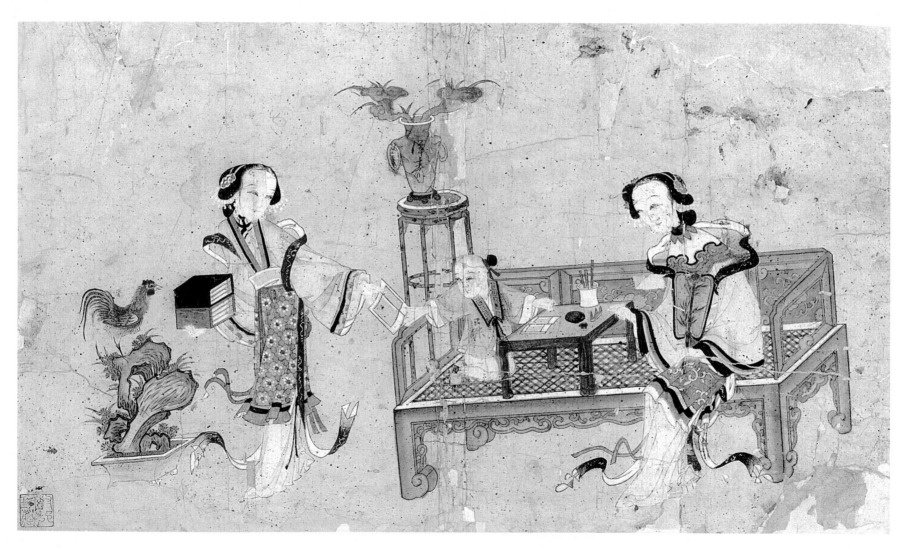

010

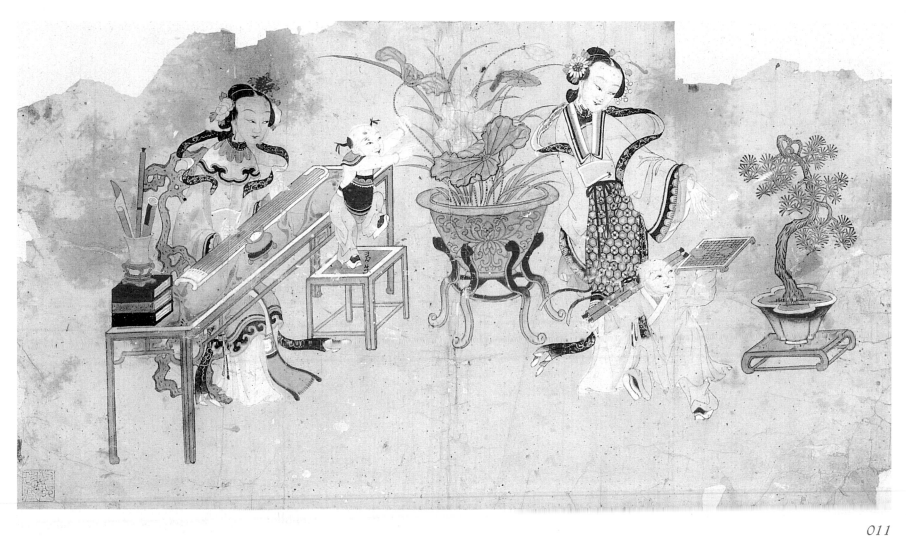

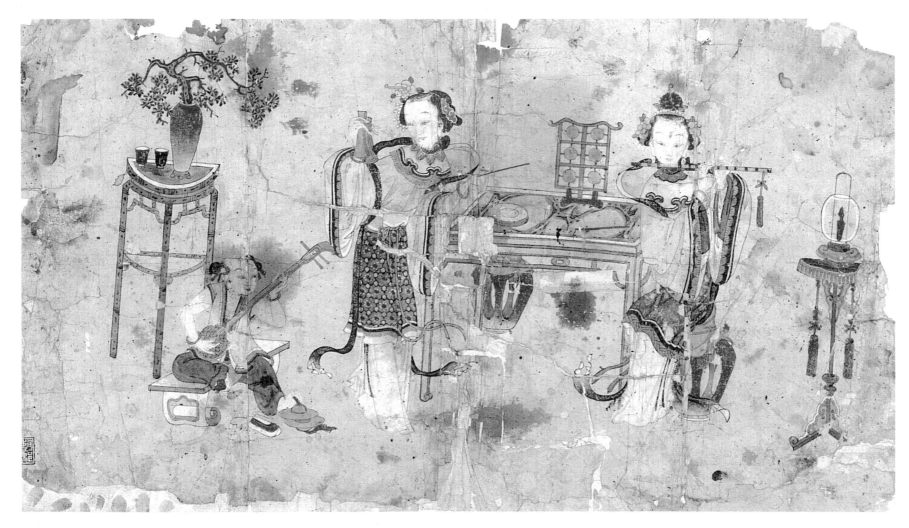

012

010 教子成名

畫中一古裝仕女，手持紈扇，坐於雕欄繡榻之上教子讀書。榻桌上陳筆架墨硯，一童子跪於榻前，回首在接榻旁少女手遞之書。旁有壽石盆景，石上立一欲鳴之金雞，蓋取雞有五德之意義。《韓詩外傳》：夫雞首戴冠者，文也；足搏距者，武也；敵在前敢鬥者，勇也；見食相呼，仁也；守夜不失時，信也。封建社會裡常以此「五德」作為教子之信條，故題「教子成名」圖。

塾學啟蒙之書中，有《三字經》，書中「教五子，名俱揚」句，為婦孺皆知之六字。此圖之外，還有畫五個兒童者，皆取義於五代時，竇禹鈞（燕山人）教育五子成名，登科及第。這類題材很受歡迎。圖中的繡榻上，畫一朱漆炕桌，反映了此圖已有清代傢俱出現了。

011 蘭室四樂

焚香撫琴，圍桌弈棋，臨窗讀書，淨几賞畫四項室內活動，為古人閒暇時之雅趣。圖左畫一婦人坐於長案之前焚香彈琴，一童子立於方凳上攀折盆中荷葉；圖右畫一童子手托棋盤，肩負字畫隨一婦人前行。此圖描寫了古代閨閣婦女，日長無事，借琴棋以遣時光之情景，圖中人物秀美，裝束綺麗。玉石琴案，彩釉荷缸及柏枝盆景等陳設，也都刻畫得精巧雅致，一絲不苟。

琴、棋、書、畫本是文人修德養性之游藝，無關於政治，從二十世紀下半葉開始，琴棋書畫皆被斥為封建社會之物，罕見有人提倡。今聯合國非物質遺產處已將古琴列為世界無形文化遺產之一，故此圖也有了研究價值。

012 演奏十番

《揚州畫舫錄》：十番鼓者，不用小鑼、金鑼、鐃鈸、號筒。只用笛、管、簫、弦、提琴、雲鑼、湯鑼、木魚、檀板、大鼓等種，故名十番。有「花信風」、「雨打梧桐」⋯⋯諸名。此圖正是描寫清初十番鼓樂演奏之情景。圖中案上置一雲鑼，左有一婦人，一手拍檀板，一手打鼓；右邊一妙齡少女在吹橫笛；又有一童子坐於琴几上手彈三弦，腳敲小鈸。後有斑竹花臺，上陳硃瓶翠柏，右邊燈檠，上置明角圓燈。反映了元宵佳節中演奏十番鼓之樂趣。

此圖僅以畫面右邊的一盞明燈，體現中華民族傳統的上元節日。復從圖中兒童彈撥「三弦」樂器的形式看，表明了此圖繪刻於清朝初期。

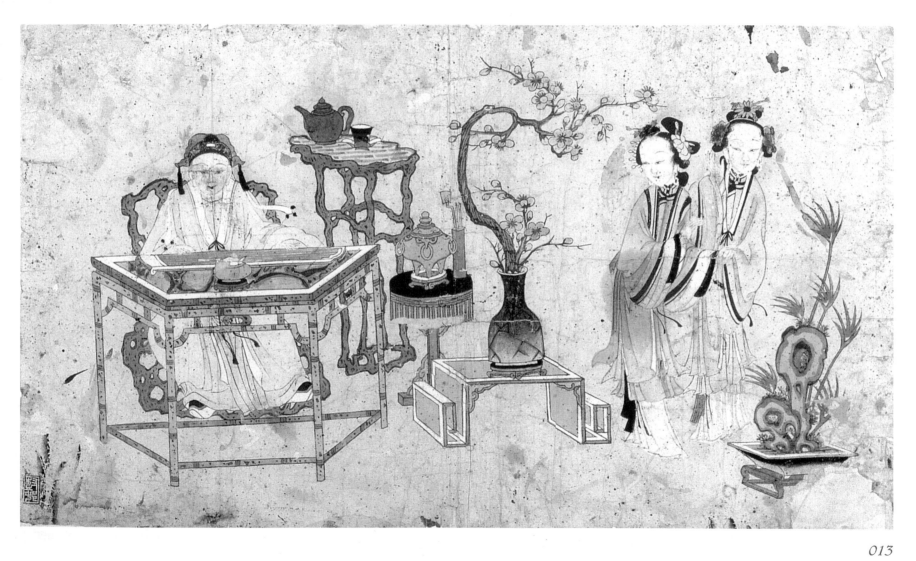

013

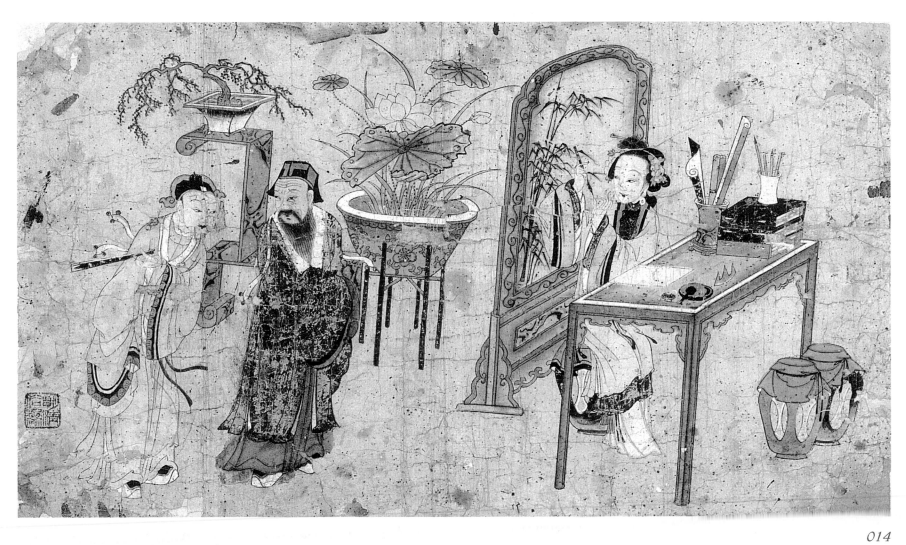

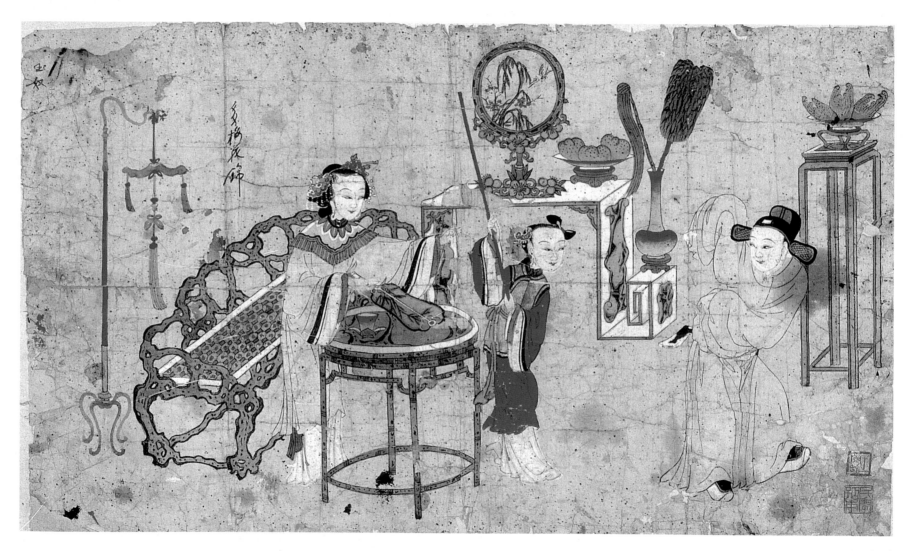

015

013 琴傳心事

《西廂記》是一部古典名著，寫唐代張珙與崔鶯鶯戀愛的故事。年畫中嘗取其情節作題材。琴傳心事，敘崔夫人違約將張生與鶯鶯作為兄妹之後，張生鬱鬱不樂。一日，張撫琴遣憂，吐述衷腸，未料鶯鶯聞聲而至，隔牆潛步聆聽。後由紅娘撮合，終成夫妻。圖左，張生獨坐，雙手撫琴；右邊鶯鶯穿青衿素帔，以手近耳側身細聽。圖中間置一雲頭方几，上放一冰紋梅瓶作為隔牆，採用了明代插圖版畫之表現方法，頗為別致。

民間美術頗多浪漫手法繪製，如圖中的張生衣裝，很像戲曲中的角色，而鶯鶯和紅娘之髮型與衣裙，則近似清初婦女的打扮；故事雖然出自唐朝，但人們並不以此為怪。

014 三難新郎

故事取自《醒世恆言》，內容大意：蘇洵選中秦觀為婿，秦得知蘇小妹寺院拈香，扮作道士前往偷看。小妹聞說後，於婚期作「閉門推出窗前月」句，令秦對之，少游構思不就，甚窘。時東坡未寢，見少游月下苦吟，料必被小妹詩句所困，乃拾起小石，投向荷花缸中，水被石激，月影紛亂，少游頓悟，疾書「投石衝開水底天」。小妹大悅，請少游入內，共度花月良宵。圖寫蘇東坡投石，秦少游猛悟，蘇小妹理毫候答之景。

按：書中描寫的故事場地，蘇小妹是坐在洞房裡，秦少游則是站在空庭中。此圖於畫面上用一屏風相隔，以表室之內外，又一荷花缸代表了蓮花池，使得畫面完美而又不失原意。

015 棒打薄情郎

明人小說《今古奇觀》第三十二回，有「金玉奴棒打薄情郎」故事。敘金玉奴救活書生莫稽，後莫稽得官，反嫌金玉奴非名門之女，乘船赴任之際，將玉奴推入水中。玉奴幸被巡按林潤救起，認作義女。林到任後，莫稽來拜見，林佯稱有女，願招之入贅，莫喜從之。洞房之夜，玉奴令侍女亂棒責打莫稽，但囑侍女且勿打死，以報昔日被推江中無義之恨。圖中畫洞房中棒打莫稽之狀。金玉奴穿羅衫，帔雲肩，伸指斥責；侍女揚棍直若打下；莫稽戴烏紗，穿素官衣，抱頭回顧。其輕浮淺薄之態，盡皆刻畫了出來。

此圖的室內陳設，古意盎然，今已罕見。如畫面左方的花燭燈檠，根雕涼榻，畫面中間的案几上之瓷瓶、果盤、寶鏡及拂塵、雞毛撣子等等，都是傳統工藝美術形式。今日生活中，已被新式傢俱所代替，古式傢俱很難覓得了。

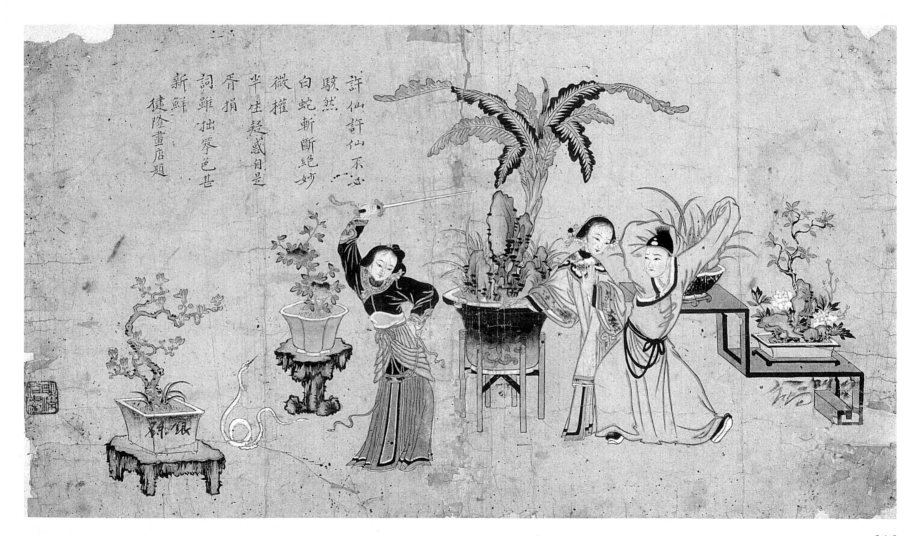

許仙許仙不必
駭然
白蛇斬斷絕妙
微權
半生惹感月是
喬捐
詞雖拙荃邑甚
新鮮
健隆畫店題

016

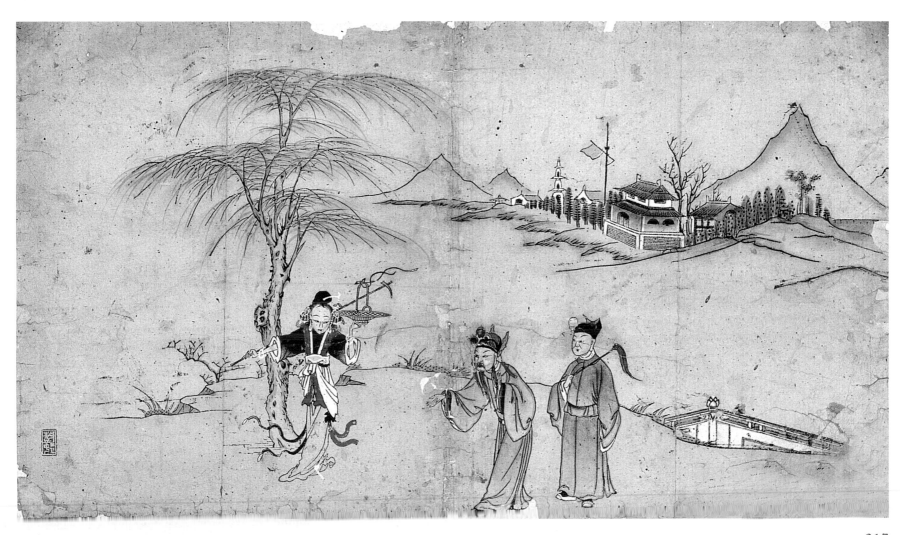

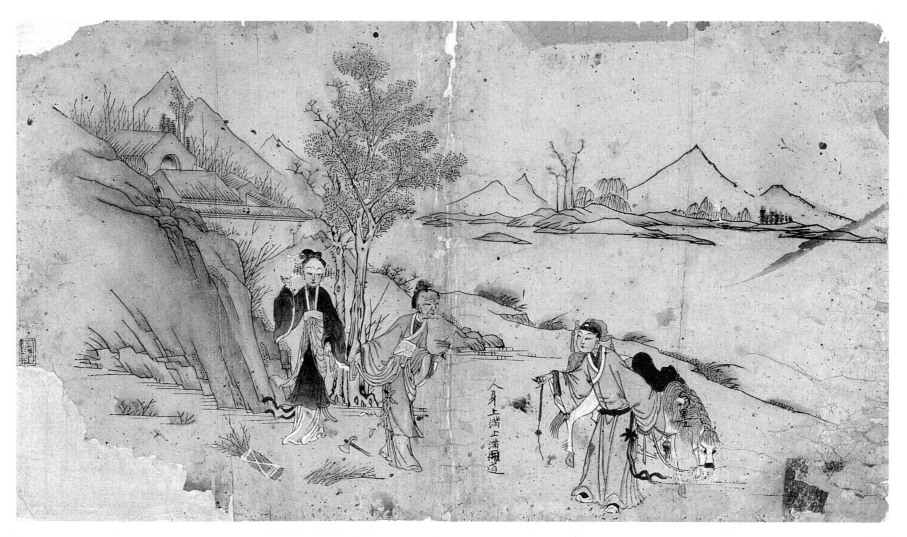

全身上端上滿翔通

018

016 斬蛇釋疑

斬蛇釋疑是民間傳說《白蛇傳》故事裡的一節。白蛇既幻作人形，與許仙結為夫妻。端午日，白蛇誤飲雄黃藥酒，現出原形，許仙見狀，驚嚇死去。白蛇盜得靈芝仙草，救活許仙，又以手帕幻作蛇形，令小青以劍斬斷，以釋許仙之疑懼。故事詳見《雷峰塔傳奇》。圖中小青舉劍斬蛇，許仙抱首作驚怕狀。白娘子抒掌搖手，似在釋疑。背景補以玉蘭、牡丹、蘭石、芭蕉等盆景，構圖顯得新穎別致。色調素雅，人物俊秀，具有楊柳青年畫的獨特風格。

清初，楊柳青年畫中多是仕女娃娃題材，稍後出現了戲曲人物畫。此圖中的青蛇舉劍插腰之工架，許仙揚袖抱頭之姿勢，體現了戲曲表演藝術之美，也是清初崑曲反映在年畫之真相。

017 無鹽採桑

戰國時，齊宣王后鍾離春，封為無鹽君，故鍾離春又稱無鹽娘娘。圖寫鍾離春採桑於陌上，一日巧遇齊王，鍾陳述國有四弊，齊王納之，遂拜鍾離春為無鹽君並立為后。於是罷女樂，進直言，不聽諂諛，充實府庫，齊國大安。魏國用吳起之計，誆齊宣王赴宴，無鹽隨宣王前往，席間與吳起比箭，乘機射死魏王，齊王得機脫險而逃。圖中畫無鹽遇齊王之景。

此圖以城外郊景取勝：遠處的寺廟幡旗飄動，寶塔高出雲表，近處粉壁護水，綠柳遮陽。人物中，齊宣王戴皇冠，穿工袍，面戴青髯山，和背後的太監衣裝皆如戲曲角色。反映了楊柳青年畫因受戲曲藝術影響，衣飾多有變化。

018 秋蓮揀柴

商人姜韶外出營利，繼妻賈氏虐待姜女秋蓮，令每日前往山澗拾取蘆柴。秋蓮悲苦不已，幸有乳母勸慰分憂。一日姜秋蓮拾柴啼哭，遇李春發送友歸來，問明緣由，擲金而去。秋蓮歸，賈氏誣女不貞，乳娘伴秋蓮逃出。二人途中遇盜，乳母被殺，秋蓮騙盜摘花，推盜落澗而逃入尼庵。李春發因被人栽贓入獄，得友人張雁行之助，代李雪冤。故事輾轉曲折，李春發終於尼庵中遇秋蓮，互訴冤苦，結為夫婦。圖寫揀柴相遇一折。

此圖風格與前圖同，作者應是一人，惜已佚名。圖中李春發下馬詢問秋蓮為何悲啼？乳娘躬身回答提問以及秋蓮起身止哭，一如戲曲表演程式，生動可觀。背景繪以遠山近水，村舍樹石，點出了故事發生在荒山近野。

019

021

019 福海壽山

圖中畫一枯木古槎，上坐一皓首白鬚老人，舒掌齊眉，目視遠方。旁有仙桃一籃，後有仙童划槳撥水。頭上又有一紅蝠飛來。遠處群峰峭立，舟行如在大海中。據《博物志》載：西王母有仙桃，一熟千年，食之長生。東方朔嘗至西王母朱鳥牖外窺盜之。後世遂以東方朔攜桃乘一仙槎，遙望祝壽之家而來，同時又有紅蝠飛空，象徵「福如東海，壽比南山」之吉祥意義。

此圖多是貼在老年人的臥室中，新年過後老人又增一歲，為祝雙親長壽，兒女們買此畫幅貼在老人屋中，以表孝心。

020 小塘求仙

民間小說有「濟小塘捉妖」故事。敘說嘉靖年間，蒲陽秀才濟小塘進京應試，權相嚴嵩忌小塘學問淵博，故不准進場考試，小塘忿怒，乃棄儒修道，入終南山得遇呂洞賓與鍾離權松下弈棋，並受呂洞賓傳點法術，返回民間。後捉妖拿狐，為民破除水患，又責辱嚴氏父子。功滿，終於列入仙籍，白日飛升而去。詳見《升仙傳》第四回。圖中畫呂洞賓著黃道服，背劍執拂塵；鍾離權作紮髻頭陀樣，搖扇捋髯，二人坐於臥牛石上下棋，濟小塘一旁跪地求其超渡情景。

畫面以人物為主。呂洞賓背後畫一青松，象徵神仙長壽；鍾離權前的石上棋局，意味仙人看破塵世，每日以圍棋消遣，暗示濟小塘出塵入仙，最是悠然自在。

021 高士洗桐

元代畫家倪瓚字元鎮，又號雲林，無錫人。工詩善畫，為畫史中元代四大家之一。其素有潔癖，築清閟閣，收藏法書名畫，古玩祕笈。一日，有客造訪，共與桐陰下納涼閒話。客不檢點，誤汙桐幹，瓚以怒目視之。客去，急命童子汲水，盡去其汙。圖畫一童子攀於樹上，揩桐幹，又一紮牛角小辮童子在提桶汲水。右邊白髮銀鬚坐於盤根椅上者，為倪雲林。此圖設色雅潔，衣紋採用春蠶吐絲法，是清初楊柳青年畫中的精緻之圖。

過去世人皆以楊柳青年畫為俗物，清末文人貶稱其為「衛抹子」（即大津衛的粗畫），因其未見早期楊柳青年畫。觀此圖不僅人物刻畫、設色之妙，不亞名家，而故事內容也反映中國人民文化水平。

022

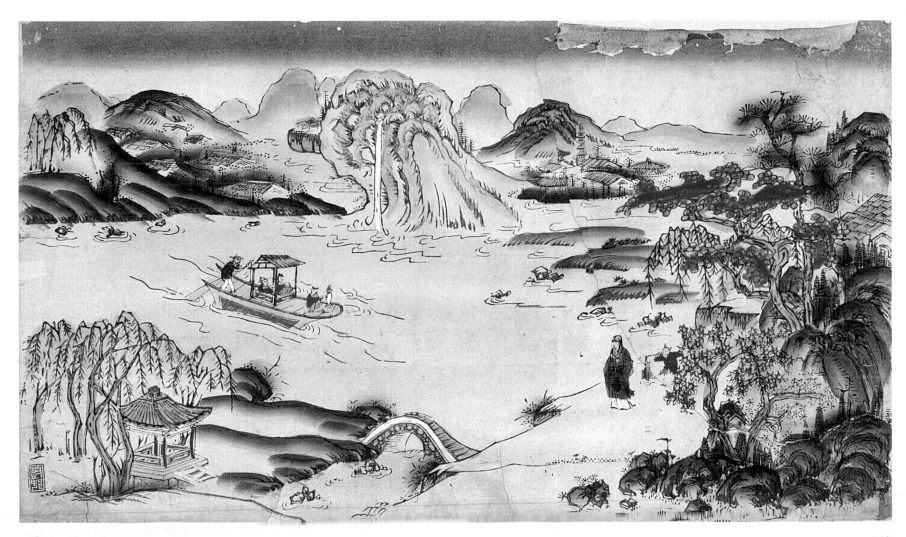

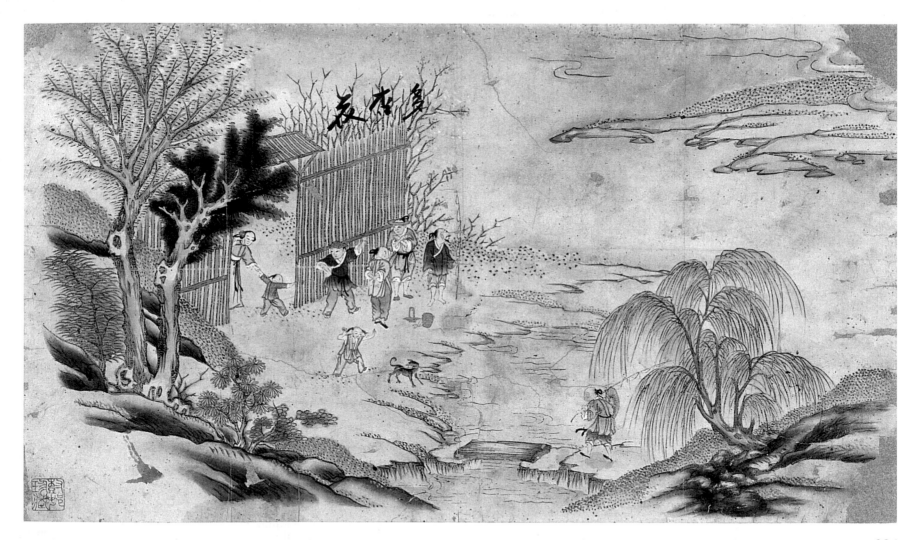

022 三顧茅廬

三國時，劉備聞徐庶推舉諸葛亮，遂往訪臥龍崗，未遇而回新野。再訪，時值大雪，問門前掃雪童子，答以先生在堂上讀書。劉備心喜，上堂揖拜，其人驚起，答曰：「莫非劉豫州欲見家兄否？」劉備愕然，知乃諸葛亮之弟諸葛均！遂怏怏而歸。見《三國演義》第三十七回。圖寫天陰氣寒，雪滿隆中。柴門內，草堂開敞，一高士倚臥榻上讀書，床下踏几，窗前清供，十分雅潔。門外一綠衣雙髻童子縮袖在掃積雪，山嶺之後，張飛騎烏騅前行，後有劉備騎白馬，披斗篷，穿黃袍跟隨而來。遠處寒潭結冰，雪壓板橋。意境清幽，如隔人間。

傳統山水畫發展到了清初，更重視筆法墨趣，對景物描寫多雷同，很少故事題材。此圖則相反，既有故事內容，又有山水雪景可觀，故民間藝術堪稱雅俗共賞。

023 黃州樂遊

宋朝蘇軾被謫黃州，居於臨皋亭東坡之旁，故又號東坡。舊友陳慥（季常）、佛印和尚同來拜訪，三人時常歡聚遊宴，共賞黃州自然風物之美。圖寫輕舟畫舫中坐有佛印、陳季常和琴操，岸上蘇軾與挑書擔童子在候船靠岸，畫出遊赤壁之樂事。近處柳亭石橋，遠處塔院殿堂，瀑布流泉以及林木山壑等，刻繪得猶如一幅青綠山水圖。

此圖不啻一幅名家所作的山水畫，只是色彩凝重，而又增添了蘇東坡故事，為富年文人畫家所不為，但庶民百姓卻很歡迎。

024 春雷驚蟄

農家俗諺：「驚蟄聞雷米似泥」。以驚蟄節氣之日有雷聲，主秋收必豐，米賤如泥。圖中畫林木初綠，花開滿枝，山村裡，小橋流水，垂柳拂岸。柴門前，有漁夫、樵子、農民等四人在仰望天際烏雲，似輕雷細雨不久將臨。門內一農婦牽一幼兒回屋，又一童子在揚手呵犬。加上對岸那一罷釣而歸的漁夫，更增添了春雨已降之氣氛。人物生動，設色典雅，是年畫中難得之珍本。

「春雷驚蟄」是宋人畫目中曾見之題材，然而未見原作真跡。觀此圖始知諺語「北宗畫傳楊柳青」之說，信有根據。（按：明代董其昌把山水畫分作「南北宗」。南宗以唐王維始，北宗則以李思訓。其後，陳繼儒更說明：「李派板細，乏士氣；王派虛和蕭散。」明清畫壇多附合此說，把楊柳青年畫劃為北宗李思訓派。）

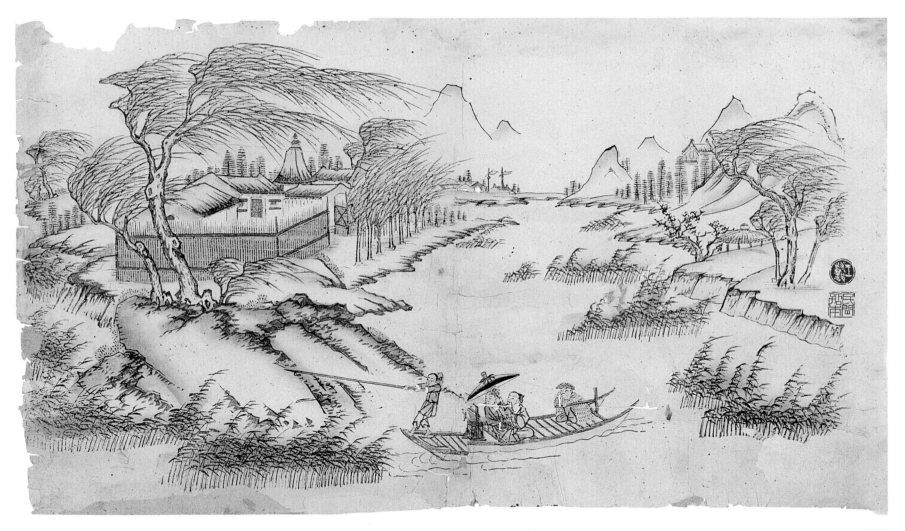

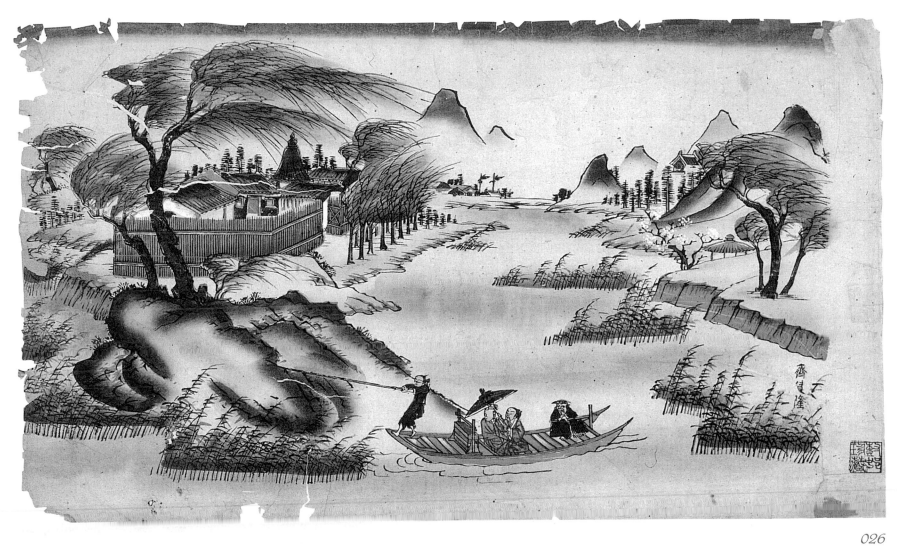

027

025 風雨歸舟（一）

驟雨風疾，林木樹杪彎斜欲折。河上一孤舟近岸，兩個文士模樣者坐於艙中，二人共舉一把傘，迎暴雨斜風。旁置一提盒，內有爐瓶酒器，山遊食品。舟頭一船大撐篙近岸，船尾一披蓑衣漁翁在挽舵正船。岸上柴門草舍，遠處古剎漁村，路上卻渺無行人。畫出了古人詩中：「雨疾風斜小艇孤，柴門雲樹影模糊，此時煙景歸來好，未識襄陽畫得無？」風雨歸舟之意境。

「風雨」或「風雲」，嘗被比喻時局動盪不安，「風雨歸舟」，有教那些為官當政者看清時勢；若動盪不安，及早退歸林下；如圖中所畫：竹籬茅舍，隱居了罷！

026 風雨歸舟（二）

此幅與上圖同是初刻線版之稿樣，前圖設色淡雅清新，此圖則以靛藍為主，色較濃重，然而卻受廣大農民的歡迎。

楊柳青年畫中有粗細之分，京都王府，富商地主多購「細活」，新年時點綴歲華；普通農家多買粗活，以補破壁。此圖與上圖同為一版刷印，但畫工以藍、綠二色用大筆刷染，以供多數農村需要，是屬粗活之一種。「衛抹子」之名，由此而來。

027 閒忙圖

畫一年近古稀之老翁，戴鴨尾巾，穿短褐衣，平民百姓的裝扮。其右膝蜷起，左腿伸出，坐於長凳之上，口啣麻縷，兩手用力在作搓繩狀。老人身旁一綠衣童子，右手捧書，左手舉一草履。童子身後，一石牆茅屋，窗口內一婦人坐於機旁操梭織布。遠處畫枯木疏籬，臨岸草屋，一如冬日山村之景。描畫出農村人民冬閒時，依舊織布裁衣，捻繩做鞋，勤奮不息的生活情景。

宋人畫目中有劉松年「閒忙圖」，畫一漁翁捻線補網（原作現藏臺灣臺北故宮博物院）。此圖得此啟發則畫農民耕罷仍不歇息，並畫一婦女窗內織布。同是表現中國人民珍惜時光，熱愛勤勞生活之美德。

028

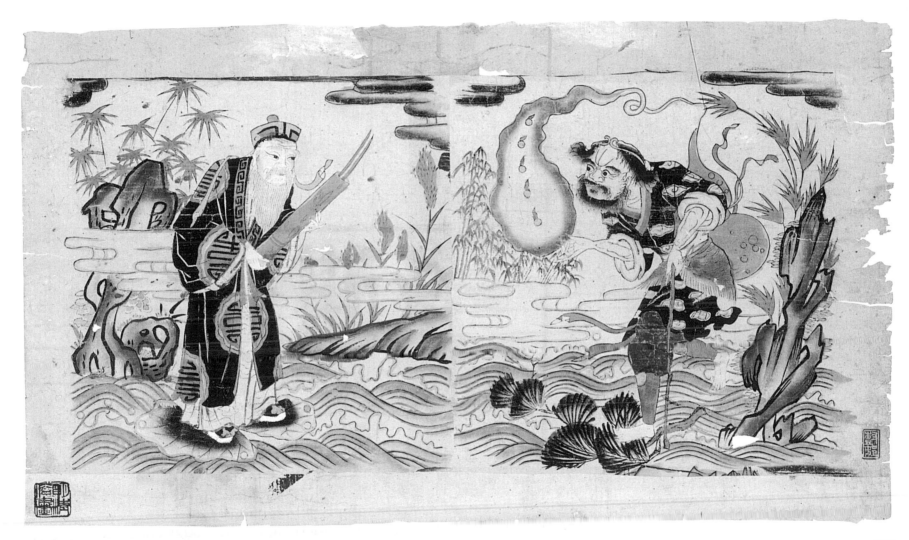

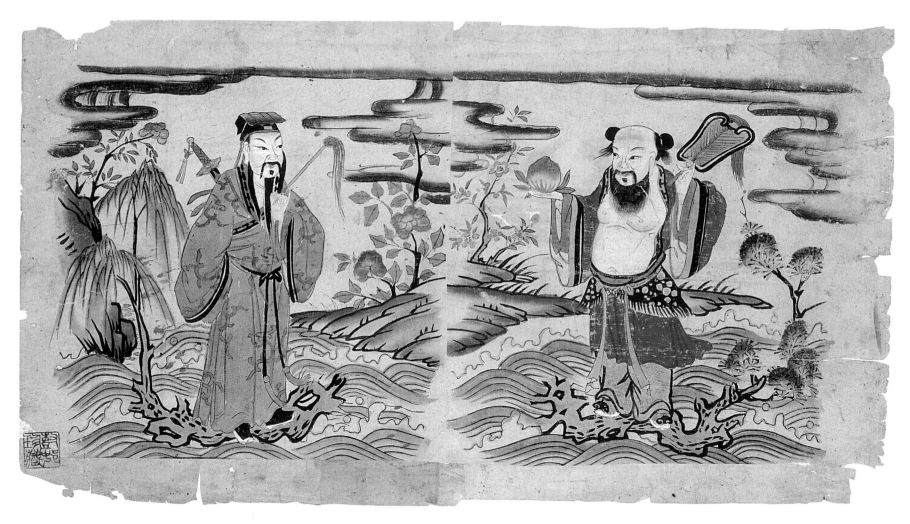

028 閒話圖

圖中畫時屬春暮，近水山村的農家，在忙於灌田插秧。晌午，一老一少坐於茅亭水田旁，一邊飲茶，一邊在說閒話。田塍上，一農民在濯足歸去。近處板橋上，送飯者肩擔瓦罐飯籃，隨一黑犬前往田間行進。遠處竹籬茅屋前，紅杏吐芳，綠柳垂岸，一婦人在撫弄幼兒飼雞。描畫了風和日麗，農家忙插秧勞動後，稍事休息片刻的美好樂境。

明代以前的傳統繪畫中，不乏描寫農村人民生活的「國畫」。宋元以後名家山水花鳥占主流，描寫農民生活題材的作品便由民間年畫來承載，此圖景物如寫生，仍不失宋元傳統之畫風。

029 八仙人物（一）

張果老、鐵拐李同是八仙中的人物。圖中張果老穿團壽開氅，捧漁鼓立於荷葉之上；鐵拐李穿朵雲衣，繫虎皮裙，背負葫蘆，挾一拐杖，獨立於一棵松枝上。按：《神仙傳》張果老隱中條山，世傳數百歲，其貌如六、七十歲者，往來汾、晉，嘗乘白驢，休則疊如紙，置箱中，乘則以水噴之，復成驢矣。鐵拐李名孔目，有足疾，西干女點化成仙，封東華教主，授鐵拐一根前往京師，度漢大將軍鍾離權有功，加封紫府少陽帝君。八仙尚有藍采和、何仙姑、韓湘子、曹國舅、呂洞賓等，都是後人附會傳說，在此以作祝壽頌辭。

中國繪畫中，有工筆重彩之畫法，此法多用於壁畫、朝服神像等人物畫中。清代壁畫衰落，道釋人物畫也盡被畫工所繼承。楊柳青是畫工集聚之鄉，此圖之人物造形及所用之靛藍、石黃、銀硃、赭石等重色，尚存工筆重彩畫樣。

030 八仙人物（二）

圖畫呂洞賓與鍾離權乘槎立於海水中。呂洞賓穿夔錦黃袍，執拂塵，背負一劍。鍾離權著豹皮裙，穿朱袍，袒胸露腹。右手捧桃，左手持扇。按：鍾離權又稱漢鍾離，咸陽人，生而奇異，美髯俊目，身長八尺餘，棄世事，入正陽洞修煉登仙，號正陽子。呂喦字洞賓，山西蒲州人。會昌中，舉進士不第，遇鍾離權，得長生訣，常遊湘潭鄂嶽間。人多不識，自號純陽子。詳見《抱朴子》、《風土記》。

此圖與前幅同是取材於「八仙過海」故事。圖中呂洞賓踏一枯根柳樹作舟，鍾離權手舉蟠桃立於仙槎上，眾仙飄洋過海，同是前往瑤池祝壽。

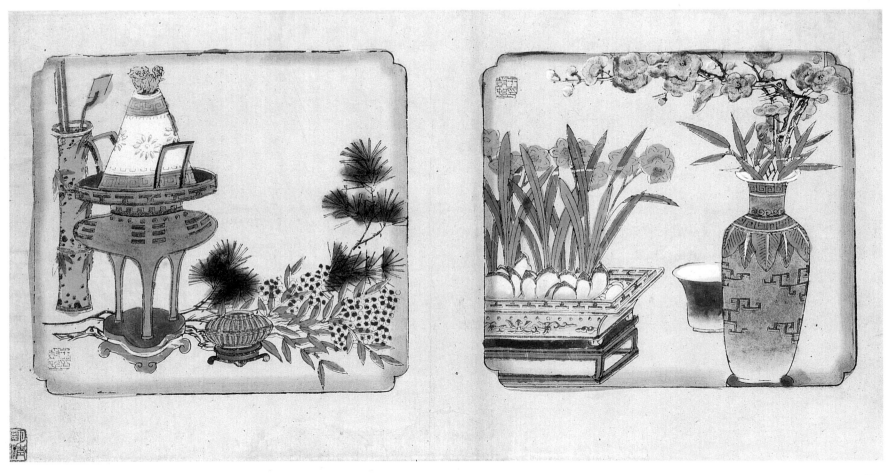

031

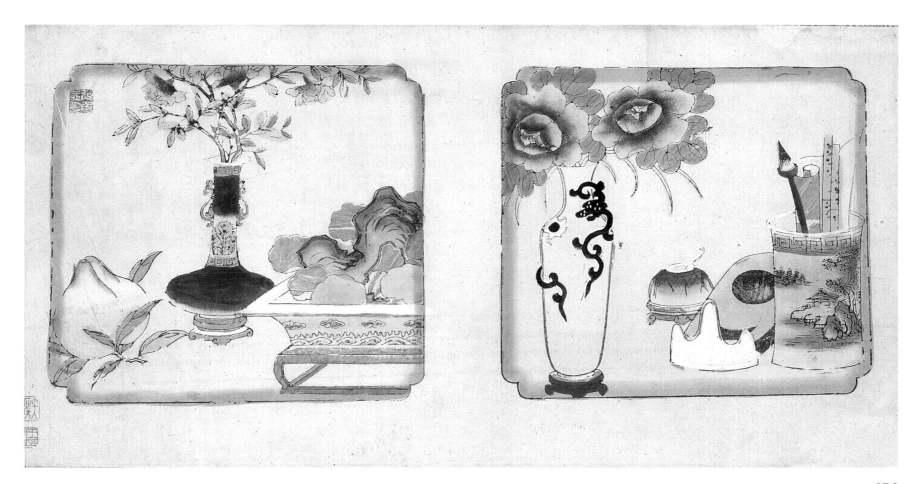

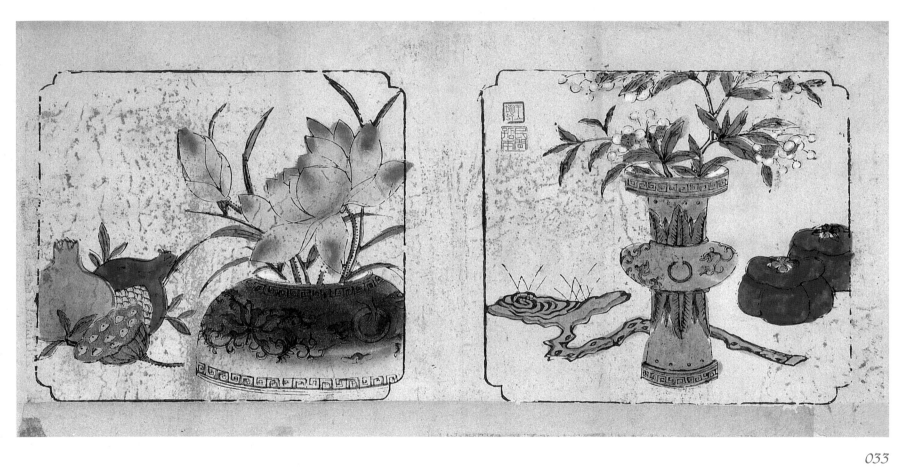

033

031 延年益壽　歲朝清供

左圖，畫老君八卦爐一，旁　香筒，插銅鏟香箸，下有一寶盒，象徵丹已煉成，服之益壽延年。外有天竹松枝作煉丹柴草，色調蒼潤沉著，線紋挺秀精緻。

右圖，畫回文蕉葉領口寶瓶，上插綠竹紅梅，旁列一冬青方形瓷盆，盆內水仙盛開。新春蒞臨，窗前案頭呈現出一種欣欣向榮之氣象。

中國是一多民族國家，信仰宗教不一，室內裝飾各異。如信仰伊斯蘭教之回民，室內粘貼的年畫都不要動物和人物。故以靜物、古建築為題材者最受歡迎。圖中瓶盆鼎爐，柏枝花卉錯落有致，設色亦古雅不俗。

032 端陽獻瑞　文房雅設

左圖，中畫硃砂耳尊一，仙桃和壽石盆景分置兩旁，尊口上插一枝石榴花，體現出時節已近端陽，榴花耀目，壽石仙桃共祝人間福壽。

右圖，南風入戶，芙蓉花開。案上筆筒墨硯，水盂筆架聚集一旁，表現書畫家之文房雅趣。

此圖同是回民家庭粘貼的「博古」題材之年畫。「博古」，以古代金石瓷器等文物為題材的圖畫。瓶中石榴花開、水芙蓉吐豔，一派生機，默默靜中而來，頗受新疆各民族歡迎。

033 荷風薦夏　事事如意

左圖，時屬六月，盛暑已臨，石榴結子，蓮蓬已熟，盂中荷花爭芳鬥豔，無限生機，描寫了蘭室盛夏之麗景。

右圖，中置折枝瓶花一，下有靈芝，形似如意，旁有紅柿兩枚。是藉兩枚紅柿（事）和如意靈芝之諧音，組成的一句「事事如意」吉祥畫題。

左圖折枝荷花盛開於古瓷盂中和右圖靈芝與青銅古尊，同是屬於傳統繪畫中「博古圖」之題材。「博古圖」始於北宋，傳世者不多，楊柳青年畫中尚傳古意，可供欣賞。

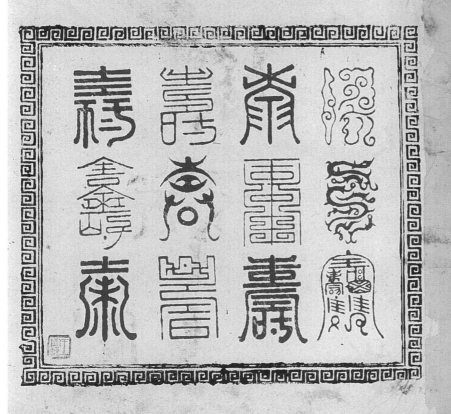

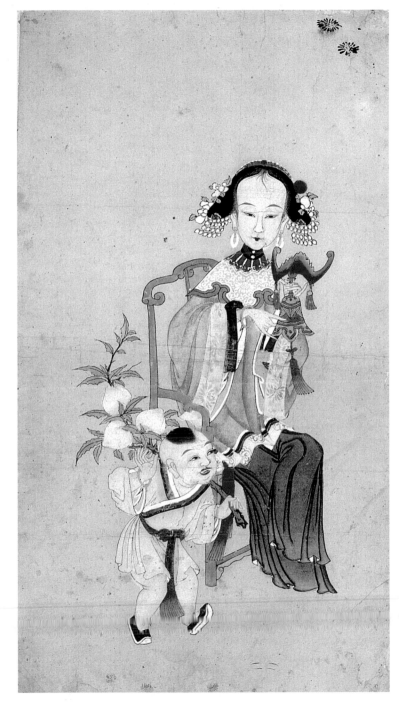

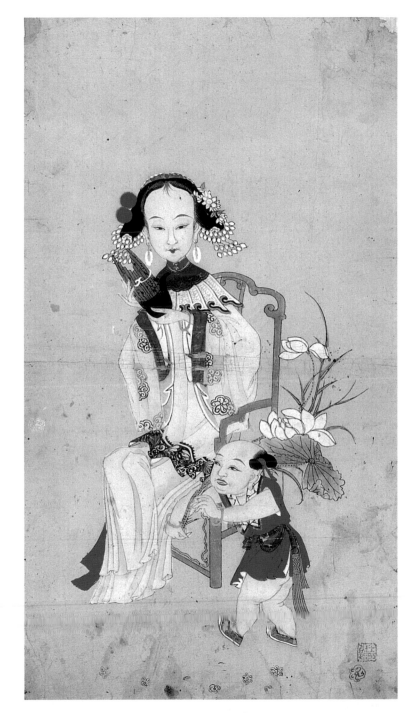

035-1

035-2

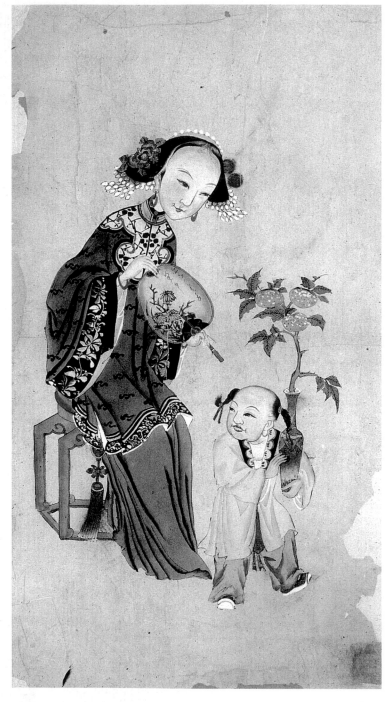

034 百壽圖

錢曾《讀書敏求記》裡說：「百壽字圖」一卷，紹定己丑靜江金史誷：刻於夫子巖。正德丁卯，昆明趙壁又得二十四體編成一書。又朱國楨《湧幢小品》記有御史張戩之家收藏一大壽字條幅，其點畫中皆小壽字組成，滿百無一同者。據此，「百壽圖」自明以來，已漸盛行。楊柳青年畫中原有「百壽圖」四幅（八方），每方刻有鐘鼎古文壽字十二，共九十六字。雲紋邊欄，朱紅壽字，古雅別致。今僅存其一幅。

中國書法家有善寫鐘鼎文者，鐘鼎文是指商、周青銅器上的古文字，又名「金文」。圖中鐘鼎文「壽」字以硃紅色版印，外套藍色邊欄，同是回族或漢民老人房中裝飾畫。

035 福壽三多　蓮生貴子

　　畫一對項繫雲頭披肩，身著輕羅衣裙美人，二人相對坐於扶手椅上。一個手敲金鐘，旁立一肩負仙桃三只之童子；一個雙手捧笙，下有一童子，肩扛折枝蓮葉荷花一束。同是藉手中所持之物的諧音，組成的一對美人題材的立幅畫。

　　圖為兩幅一對，俗稱「對美人」。美人容顏清秀，身材修美。畫工設色淡雅，益顯佳人難覓得。

036 福緣善慶

　　圖中一珠翠滿頭婦人，身穿青衣、青裙，手持團扇坐於六楞方凳上，膝前一紮牛角辮兒童，手抱藍瓶，上插三圓橘。內含福緣（圓橘）善（扇）慶之吉意。按「福緣善慶」是說福慶之事隨善而至，意味著人若能修「五常」（仁、義、禮、智、信）之善，天必降福於其家。

　　圖中的婦女髮型甚新穎，為當時美人最佳的化妝。人物的衣裙也別致，黑色輕紗，內透雲蝠花紋，體現出中國繅絲紡織工藝之精粹。

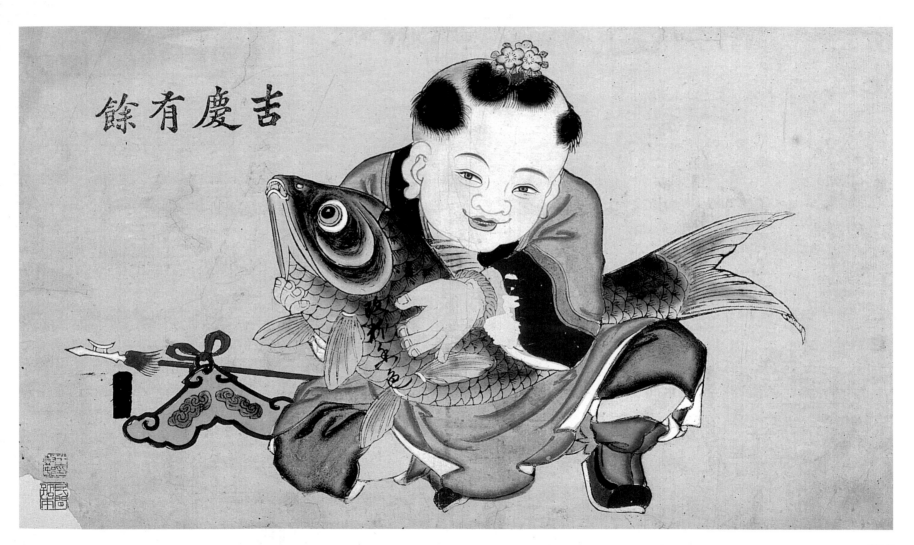

吉慶有餘

037

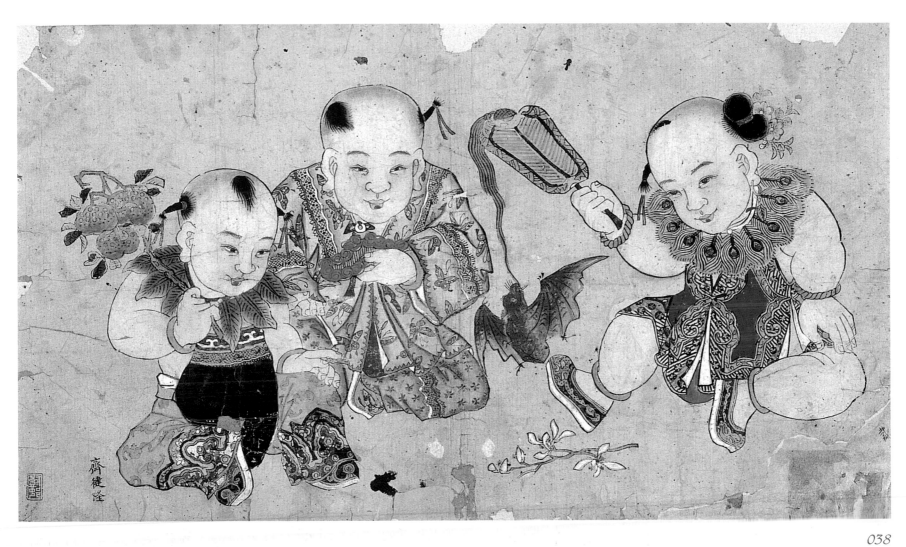

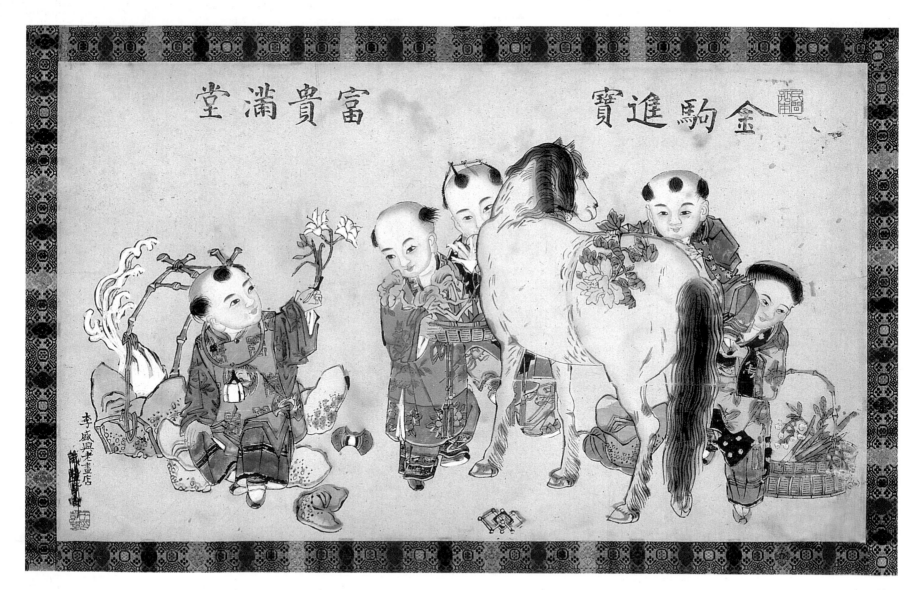

037 吉慶有餘

畫一紮辮簪花、懷抱鯉魚童子，旁置一畫戟，戟上繫金磬一面，藉戟磬（吉慶）和游動鯉魚（有餘）之音義，拼成一句「吉慶有餘」之畫題。畫中兒童喜眉笑眼，隆鼻翹嘴，可親可愛；懷中之魚，鰭尾游動，躍躍如生。魚身上有「改粉香色」四字，是嫌魚鱗色度過重，不夠鮮明，需加粉改畫之意。

北方民俗：新婚人家不育，女方父母要送一幅「娃娃畫」，藉以招來生兒育女之兆。圖寫一衣裝整潔的娃娃，懷中抱一大魚，構成一幅形如圖案樣式的裝飾畫。此圖後來曾被商家取作商標。

038 福緣善慶

「福緣善慶」本是《千字文》中之句。此圖畫三個兒童各持一物，借其諧音湊成此一吉利標題。圖右一個兒童揚扇在戲引紅蝠（福善），圖左一兒童持橙色圓橘三枚（緣）；中間紮辮兒童手捧一雲形玉磬（慶）。三個兒童神采奕奕，肌膚細潤，髮辮變化多樣，衣裝也都華美鮮新，悅人心目。

民間年畫禁忌人臉朝內，宜人臉朝外面對觀者，又忌平排一列。此幅三個童子面都朝外，而位置前後不一，間隔距離遠近不同，是中國繪畫中傳統的構圖方式之一。

039 金駒進寶

我國古代常把少年英勇有為，比作千里寶駒。如《三國志・魏志》：曹休年十餘喪父，曹操舉兵，易姓名，間行來歸。曹操曰：此吾家千里駒也。又《晉書・陸雲傳》：「此兒若非龍駒，當是鳳雛」。圖中畫五個兒童在圍嬉一白馬駒。有拿折枝牡丹爬向馬背者，有童子在托其足以助登上者，又有兩童子捧鮮花靈芝在餵馬駒。圖左一穿綠衣、黃緞坎肩者，手舉鮮花，意在增添飼料，地上還有金錠元寶等財物，表現了兒童對寶馬金駒無限熱愛。

楊柳青年畫是以套色版印出黃、灰、綠等色外，多用筆彩加工。所用顏料要加蛤粉，畫上的人物衣著等才顯得柔麗雅潔。此法具有傳統特色，而此圖略具典型。

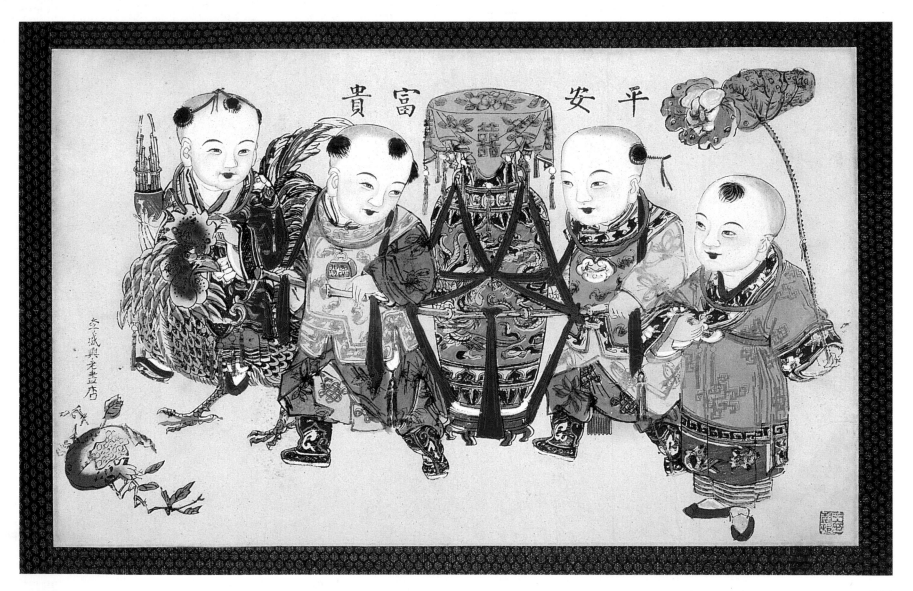

040

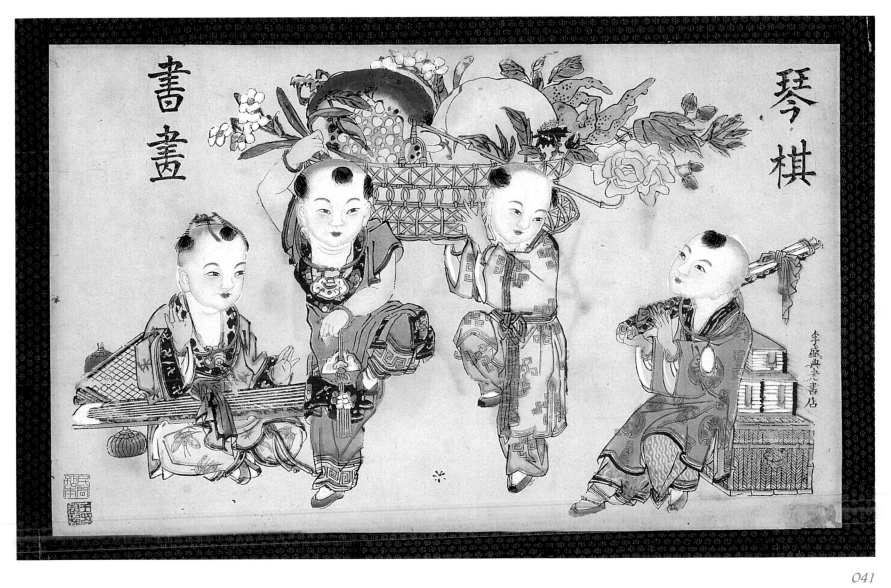

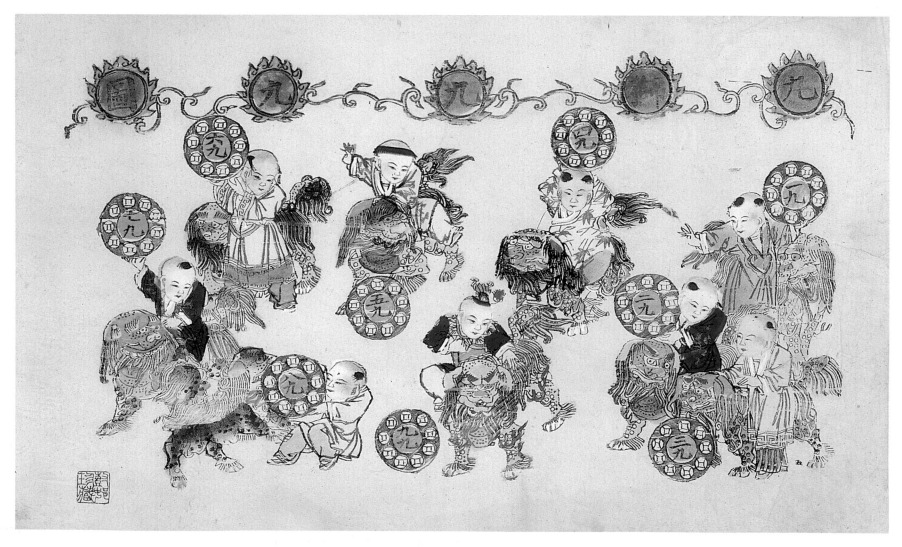

042

040 平安富貴

　　畫四個兒童在作舁瓶遊戲。前一童子騎於公雞背上，手托一笙，後隨兩童子共抬一龍鳳花瓷寶瓶，瓶口上覆一雙喜牡丹繡花巾，右方一童子手托荷葉蓮花一枝，立於一旁觀賞。上題「平安富貴」四字，人物俊秀，色彩絢麗。除綠、藍、黃、灰四色採用套版印刷外，諸如粉紫、淡藍、淺紅、銀硃等色，都用手工畫成，猶存傳統繪畫餘韻。

　　圖中的四個童子衣著華美，所騎的公雞和抬架之瓶，都有意誇張，可說開中國浪漫主義手法之先聲。然而看去兒童的神情，勻滿的構圖，並不覺得公雞大於兒童、兒童抬不起偌大瓷瓶。

041 琴棋書畫

　　圖中兩童子作金雞獨立之勢，共舉一藤編花籃，籃內盛滿水仙、牡丹、石榴、蜜桃、佛手柑等鮮果佳卉。左有一童子席地撫琴，身後有圍棋一盤；右一童了，肩荷古畫兩軸，背倚書篋之旁。琴棋書畫，四藝俱備。此圖構圖新穎，色彩諧調，形式對稱，頗富裝飾趣味。

　　琴棋書畫是有數千年歷史的中國藝術。漢宋衷注《世本》謂：「蒼頡作書、神農作琴、史皇作圖、烏曹作博（弈）。」至今不廢。因這四種藝術陶冶人之情操，教人相愛勿相殺。近世內憂外患不止，讀此圖，令人感到清代中葉以前，中國兒童享樂、國泰民安之幸福。

042 九獅圖

　　此圖為「九九消寒圖」形式之一。畫九個兒童和獅子九隻，有的騎於獅背，有的立於獅旁，也有以拳擊獅子或捧球與嬉者。每個兒童又有一球，球心上寫一九至九九字樣，外環以古錢九枚，每枚古錢記一日之陰晴風雪，共八十一日。記法：「上染陰天下染晴，左染下雨右染風，半陰半晴畫十字，惟有落雪點當中。」過去農村以冬至後之風雪雨晴之多寡，以卜來年農作物之豐歉，故此圖頗受農民歡迎。

　　此圖屬於年畫中的曆畫一類，構圖多樣統一，呈長方形，而童子與九獅多變化。雖然看去如吉祥圖案，但兒童戲獅之樂趣，耐人尋味。

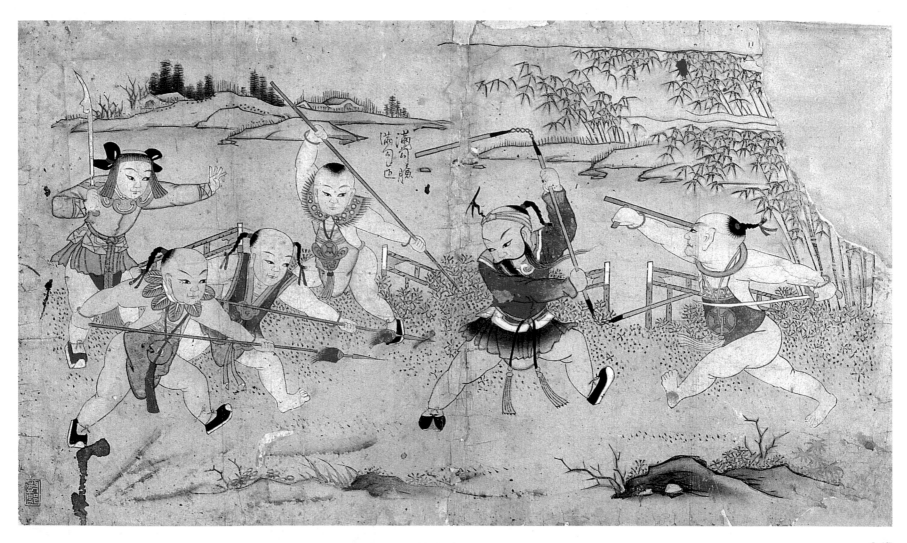

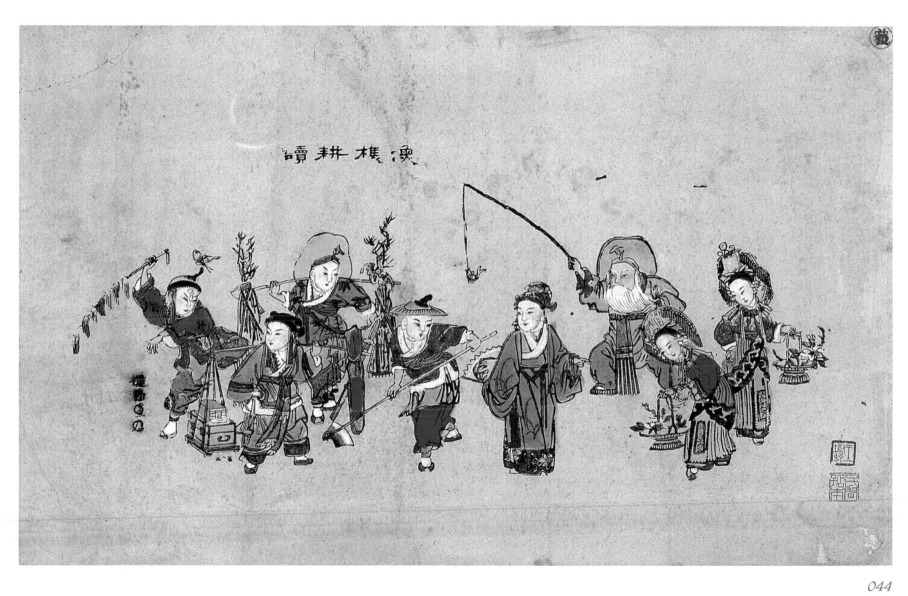

044

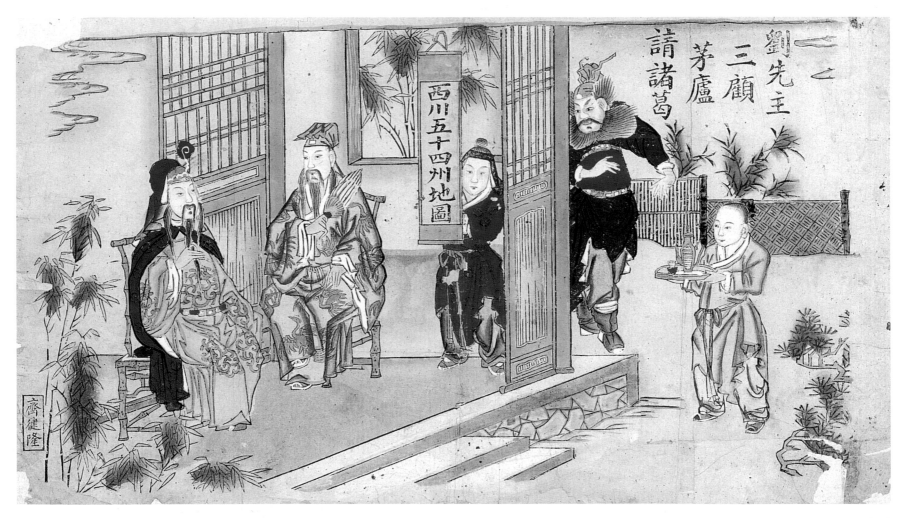

劉先主三顧茅廬請諸葛

西川五十四州地圖

齊健隆

045

043 董家橋

此圖為兒童扮演「董家橋」開打的一齣娃娃戲。故事出自《飛龍傳》。敘說趙匡胤大鬧勾欄院，殺人留名逃走後，途中巧遇柴榮，並聽說董家橋有董氏五虎（福、祿、壽、喜、逵）稱霸一方，搶男霸女，欺壓善良。趙匡胤不平，與董氏五虎決鬥，五虎皆敗於趙。圖中舉三截棍、掛黑三髯的是趙匡胤，左邊舞槍、棒和右邊耍單刀與拐棒者（應都用棍棒）扮演的是董氏五虎。趙威武有力，五虎赤足裸體拼力酣戰，畫出了兒童天真活潑的習武稚趣。

清朝乾隆(1736～1795)以後，戲曲藝術盛行京都大邑，影響頗廣，同時也反映到民間年畫題材創作。圖中兒童扮演的趙匡胤，身穿朱色「英雄衣」，戴茨菇葉、五綹鬚全是戲裝扮相，即其一例。

044 漁樵耕讀

漁樵耕讀是中國庶民百姓的四種職業。古人謂之「四民」。圖中八個兒童，分扮釣魚、擔柴、鋤草、放牛、採茶、趕考書生等角色，正在演出秧歌戲為樂。按：秧歌原為江南的一種歌舞藝術形式。演出時足上繫以高蹺，以免泥水汙髒彩衣繡鞋。北方雨水不多，故有不踩蹺者，俗稱「地秧歌」。其所扮者有漁翁、樵夫、小牧童（持花鞭者）等等。所唱之歌，有農歌、山歌、漁歌、樵歌等。此種歌舞形式，過去在北京、天津等地城鄉頗為流行，很受群眾歡迎。

此圖人物衣裝扮相，有些是取自戲曲「行頭」（服裝）。如採茶娘子戴的「漁婆罩」，漁翁面部的「白滿」（鬍鬚），書生穿的「褶子」、戴的「文生巾」等等，都是從舞臺戲曲演出中，摹繪而來。

045 三顧茅廬

劉備初請諸葛亮，不得面晤，繼而復至臥龍崗，值天降大雪，孔明出遊，劉備留書與諸葛均，託其轉達誠意。越年，擇定吉期，偕關羽、張飛同往，途遇諸葛均，知亮在家，下馬步行至草廬，值亮午睡未醒，劉備等屏息拱立以待。諸葛亮醒，迎劉備入內，諸葛乃歷舉天下形勢，教取荊、益二州以立帝業，並令童子取出「西川五十四州地圖」。劉備拜謝，復請諸葛出山輔佐，孔明見其意甚誠，慨然允之，隨劉備等人同至新野。見《三國演義》第三十八回。

小說《三國演義》三顧茅廬故事中，隨劉備同行者有關羽、張飛，而此圖只有張飛立於門外而無關羽。從中可知清朝皇帝尊關公為「關聖帝君」；帝君不可屈立於庭，畫師故添一童子捧茶具於階前，充實了畫面之完整和故事情節。

打拐董

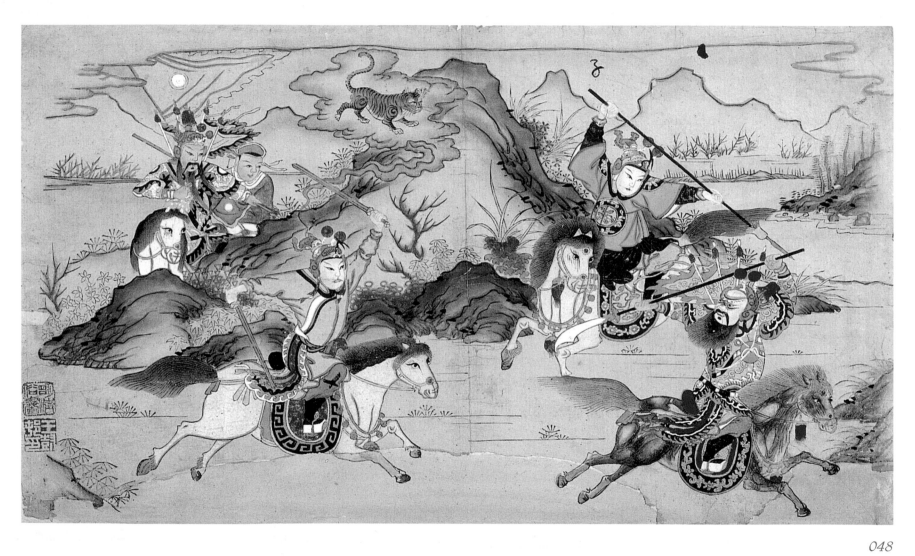

048

046 長坂坡

三國時，劉備自新野撤退奔向江夏，曹兵連夜追及，至長坂坡，劉備眷屬失散於亂軍中；部將趙子龍情急，匹馬單槍衝入重圍，救出了糜竺、簡雍等，又聞廢墟中有婦人啼哭，乃糜夫人中箭懷抱阿斗在悲泣。趙雲救出阿斗，糜夫人墜井自殉。圖寫趙雲單膝跪地，在接阿斗，阿斗回身在喚母抱，旁有水井一口，點出了故事中這一悲劇情節。

趙雲長坂坡救阿斗的故事，本在曹兵圍困中。此圖為了突出主要人物和情節，繪以粉壁蒼松，雲水遠山。此外，圖中的趙雲與糜大人皆作戲衣裝束。趙雲則是箭衣馬褂，面戴「髯口」（黑鬚）與今日戲中趙雲為武小生扮相不同，可資戲曲研究家參考。

047 逍遙津

此戲又名「白逼宮」（曹操大白臉），逼宮之時，正是張遼戰敗東吳，威鎮「逍遙津」（在安徽合肥市）時，故戲名逍遙津。

曹操欲奪漢室，立獻帝徒擁虛位。曹操上殿常佩劍奏事，獻帝畏懼，曾說朝廷事全憑魏公處裁，曹以為獻帝已有察覺，逼帝益急。獻帝知曹操帶劍入宮，隱有刺意，遂與伏皇后謀，求伏完密傳血詔，令各路諸侯共圖曹操，不料內侍穆順藏於髮內之血詔被華歆搜出，曹操立即帶劍入宮，棒殺伏后，鴆殺其二子，並斬伏完、穆順宗族。故事出自《三國演義》第六十六回。圖右曹操拔劍在前，其後為華歆及侍從。圖左，漢獻帝拱手離座，旁為太監抱頭作驚怕狀，刻畫出曹操欲奪帝位之一幕。

清代戲曲藝術之繁榮，豐富了楊柳青年畫題材，同時也滿足了鄉村百姓看戲之願望。此圖的人物皆戲裝，除華歆外，曹操已勾臉譜。

048 瓦崗寨

隋末，楊林率兵攻打瓦崗寨起義軍，首領程咬金屢敵不能勝。軍師徐茂公獻計，遣王伯當去燕山請秦瓊表弟羅成來助戰，伯當偕羅成至，縱馬衝入陣內；其先劈七太保楊道源，後挑大將軍盧芳，並鐧傷薛亮，楊林部下之十二太保死傷過半。楊林見勢不敵，棄下糧草逃回都城，瓦崗寨圍困已解，羅成連夜飛馬回燕山。圖中人物，舉鐧之英雄為羅成，坐一匹駿馬，頭上現出一虎象徵其為猛將，在與楊林部下之薛亮交鋒，薛亮勾花臉，揚大刀，回馬作敗逃狀。山前王伯當舞槍助戰，山後當是秦瓊觀戰。圖外有「瓦崗寨」三字，別無題識。

刀馬人物的年畫，是隨著社會上商業發展而增多起來的。這類題材的年畫也增廣了百姓歷史知識。圖中的刀馬交錯，勝負成敗，不言而喻。

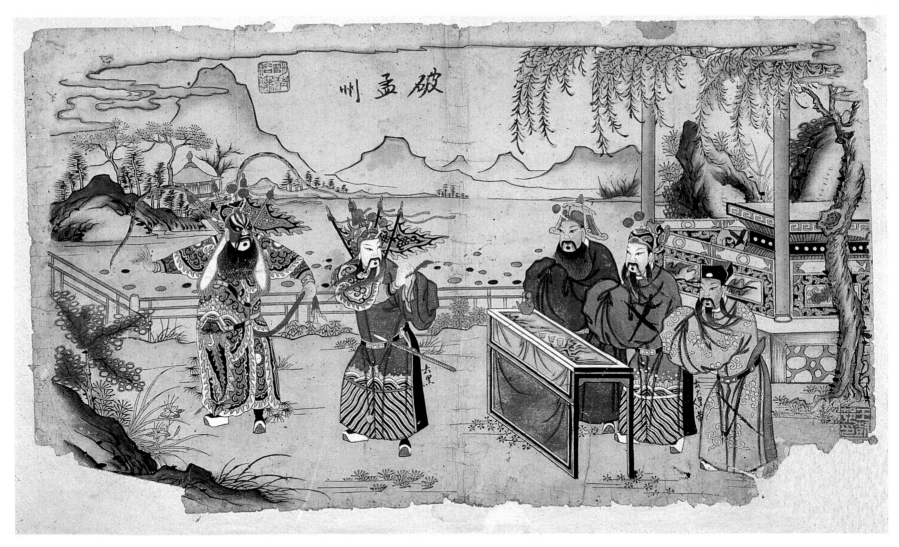

破盂州

049

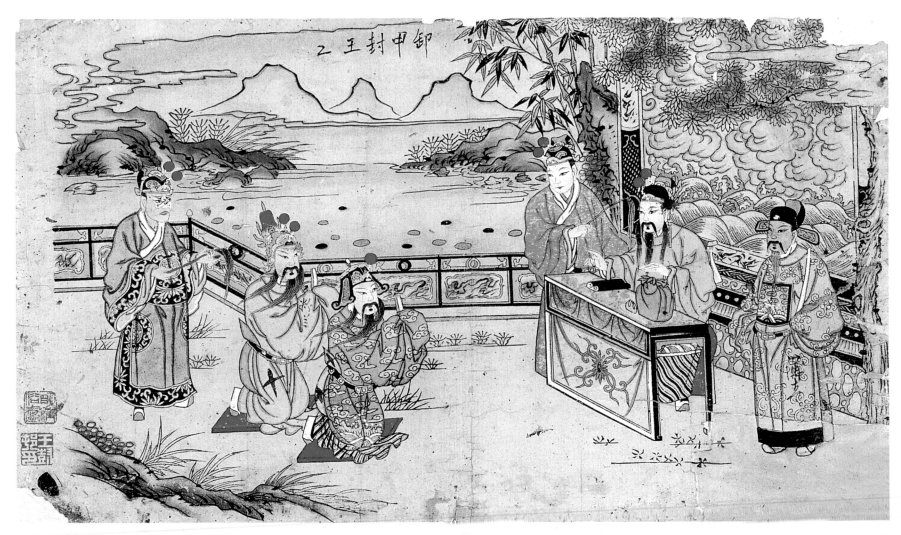

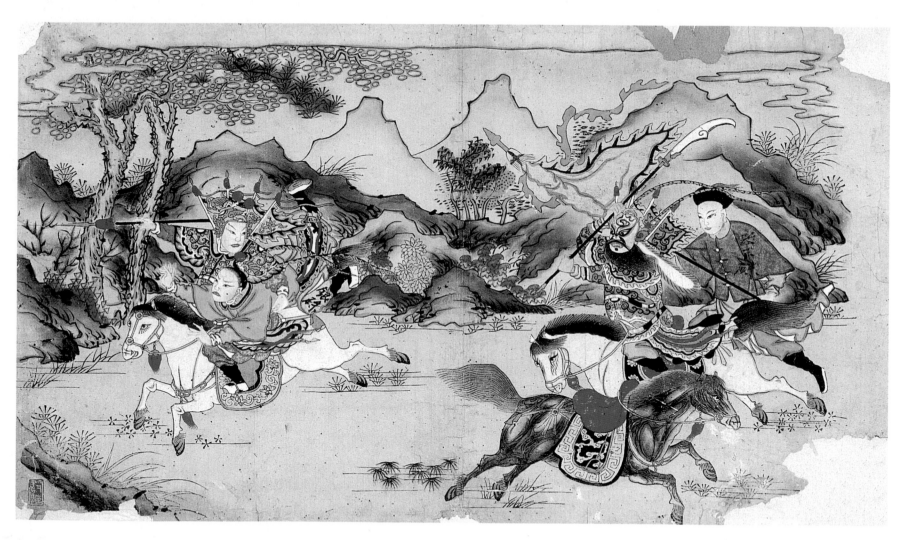

051

049 破孟州

唐太宗（李世民）征北，遣秦瓊掛帥，尉遲恭為先鋒，兵至白良關劉國楨出戰，劉不敵，遣子寶林接戰，寶林使鋼鞭，尉遲得知其乃己失之子，父子相認，並殺劉國楨。圖中李世民戴王帽，穿黃袍，玉帶橫腰；左有徐茂公戴直腳幞頭，穿梅花素袍；右有程咬金戴耳不聞盔頭，穿紫袍。圖為三人拱手在向秦瓊、尉遲恭餞別一場。故事又名「白良關」，見《羅通掃北》第二回。

圖中的人物完全戲曲扮相，秦瓊、尉遲敬德二武將不僅披靠甲，插靠旗，向尉遲臉上還勾以「紅淨」臉譜，非同今日為「黑淨」。可知戲曲臉譜也諸多變化。「靠」是戲曲中武將穿的鎧甲，靠身分前後兩塊，腿部有兩塊，叫靠牌，也叫「下甲」。靠的背後，有一虎形硬皮殼，叫「背虎殼」，殼上可插四面小旗，旗名「靠旗」。背景繪以垂柳方亭，湖外秋山，豐富且美化了畫面之環境。

050 卸甲封王

唐代，郭子儀年輕時射於郊外，翰林學士李白見而奇之，遂修書一封，舉薦於朔方節度使龔敬帳下。後來郭子儀武場考試，得中武舉。安祿山反，郭子儀率兵迎敵，並收復兩京。功成，眾臣上奏於朝廷，唐王推算功勞，知郭子儀乃龔敬所推舉，詔龔敬進京拜相；封子儀為汾陽王。圖中描繪為肅宗坐於案前，案上置印信、誥封，龔敬、郭子儀跪於駕前受封拜命的情節。

此幅畫面構圖，近似前圖。畫面不畫皇帝坐在金殿中，而畫一御案在前，海潮浴日屏風於後，外以曲折雕欄、嫩荷無數及山光水色作背景，增添了畫面之美景。

051 活捉孟絕海

唐末，晉王李克用與朱溫會宴於雅觀樓，黃巢部將孟絕海兵至，朱溫知李克用之子李存孝抱病在臥，無力抵禦，故意將僖宗（李儇）所賜之玉帶為賭，如存孝午時能擒得孟絕海，當輸此帶。存孝出戰，誤將孟絕海部下彭白虎擒獲，李克用識出，令再擒。李存孝又殺班翻浪，待孟絕海出戰，李存孝舒臂力挾孟絕海活捉回府。圖寫李存孝活擒彭白虎，孟絕海舉刀接之一場。故事詳見《五代唐史演義》第十五回。

圖中畫丘陵重疊，山峰高聳，四野無人，戰場上殺氣騰騰。在表現歷史故事的楊柳青年畫中，由於漢、唐正統思想，畫家常把朱溫、石敬瑭等畫成異族衣冠形象。如圖中手舉大旗的走卒，就說明了這一問題。

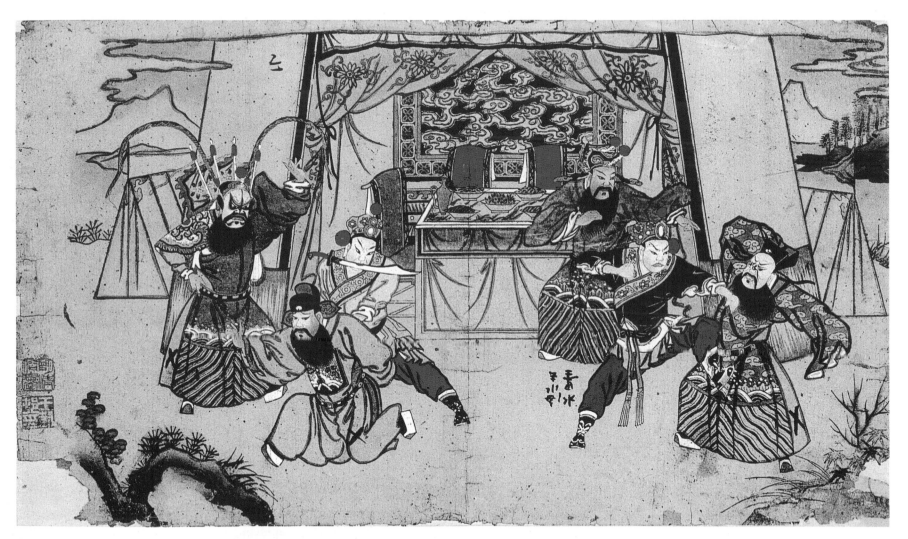

052

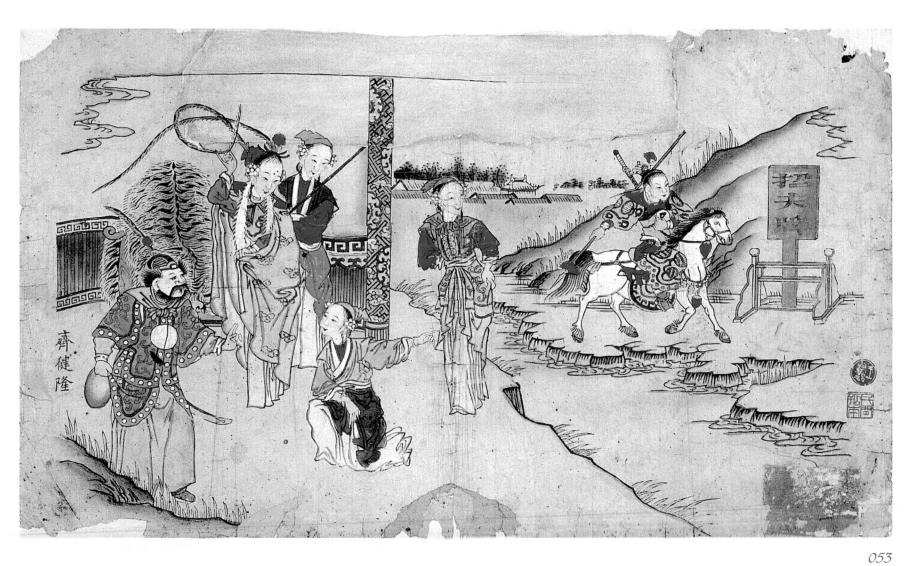

齊健隆

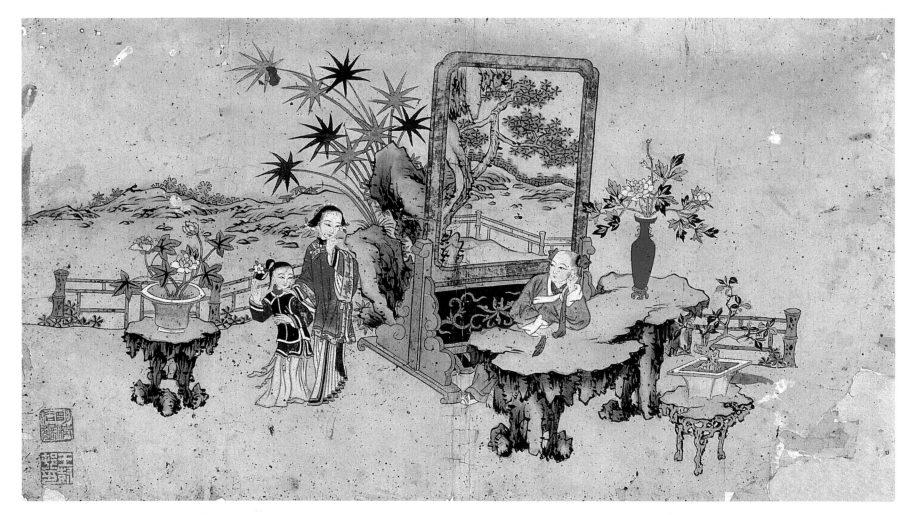

054

052 雁門摘印

此圖一名「永平安」，即《楊家將演義》小說裡的「胡丕顯下邊庭捉拿潘美」的故事。畫面最右戴直腳幞頭，穿立水江涯玄色袍者為潘美；圖左前跪，戴尖紗，穿補服者之丑官，是賀朝進。故事詳見《楊家將演義》第二十回。

此圖以對稱形式的構圖，戲曲藝人表演程式的畫法（如殺害楊七郎的潘美揚袖過頭驚怕狀）和袍帶衣裝的戲班「行頭」樣式，體現了清朝中葉地方戲曲陸續演出於京津的現實情況，同時也促進了年畫藝術之發展。

053 雙鎖山

北宋初，高懷德隨宋主攻南唐被困於外，高懷德之子君保得知此信，背母騎馬私往南唐解救。途經雙鎖山，有女寨主劉金定立「招夫牌」於路，君保見而大怒，立即打碎。嘍囉聞聲，急報於寨主金定，金定下山與君保鬥，喜君保英采，願委身於君保，君保不允，遂被擒下馬。金定再以忠誠愛慕相告，並願同往南唐救主。君保為其真情而感，遂定白首之盟。圖中高君保少年英俊，劉金定秀麗多姿。此圖除墨版線紋外，餘皆筆彩畫成，是作坊初刻原作。

按此故事中的劉金定山寨應縈於山上，招夫牌樹立於山下路旁。此圖為突出主題，將兩個主要人物平列一線，拉到一起，只有一水相隔，使得畫面既熱鬧，又表現了劉金定聞報高君保打破「招夫牌」的情節。

054 小衛玠

太原富戶酈瑞甫有女名珊珂，一日隨嫂遊五台，歸途遇一少年，珊目送之。嫂知其意，告珊珂說：此生乃鄰家衛玉，如你有願，嫂願作媒。珊竊喜。不料沒有多久，珊珂之父將女許於同郡吳某。花燭之夜，忽一人冒稱衛玉將新郎刺死，並欲成其好事，珊珂驚呼、夕人遠逃，而衛玉被繫入獄中。後經百般折磨，始知殺人犯為金二朋，而衛玉終於獲釋並與珊珂結為夫婦。圖寫酈珊珂與嫂歸來，巧遇衛玉一場。

此圖以景物取勝。畫面中間繪刻一大屏風，上畫青松竹欄，薄墨山水，後有庭石梭梧，遠處陂水相依不盡。色彩以青綠為主，只在人物的長衫、石臺上的花瓶施以硃紅，頓生畫龍點睛之妙。

精忠傳

055

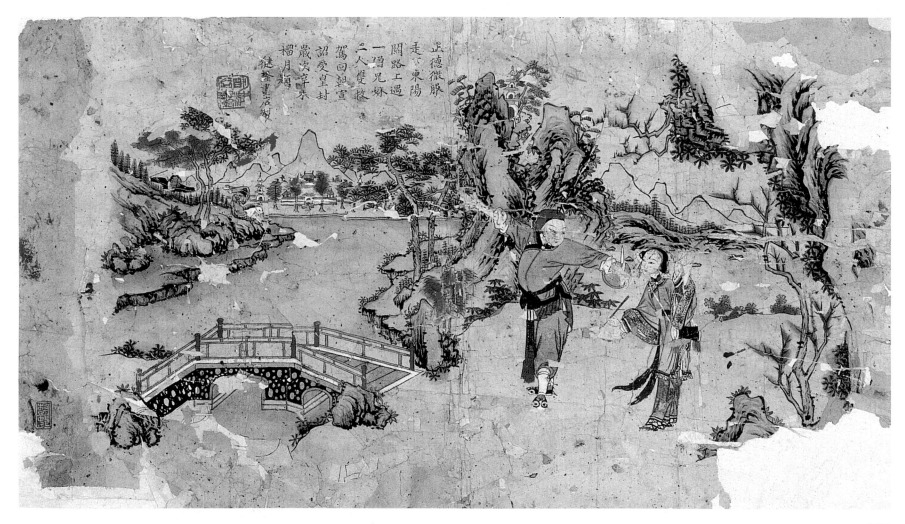

正德微服
走下東陽
闊路工過
一唱兄妹
二人雙枝
駕回朝宣
詔受皇封
歲次辛未
榴月題
健葊書店制

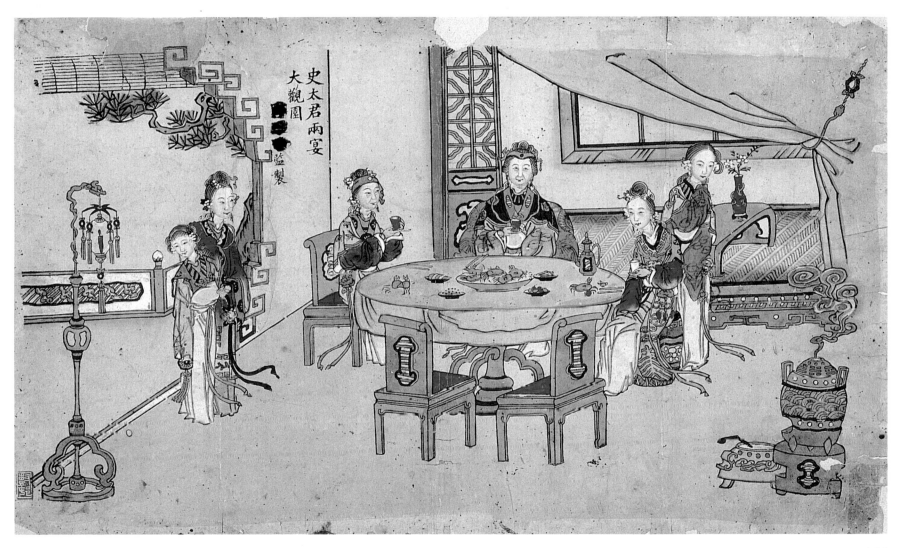

史太君兩宴
大觀園

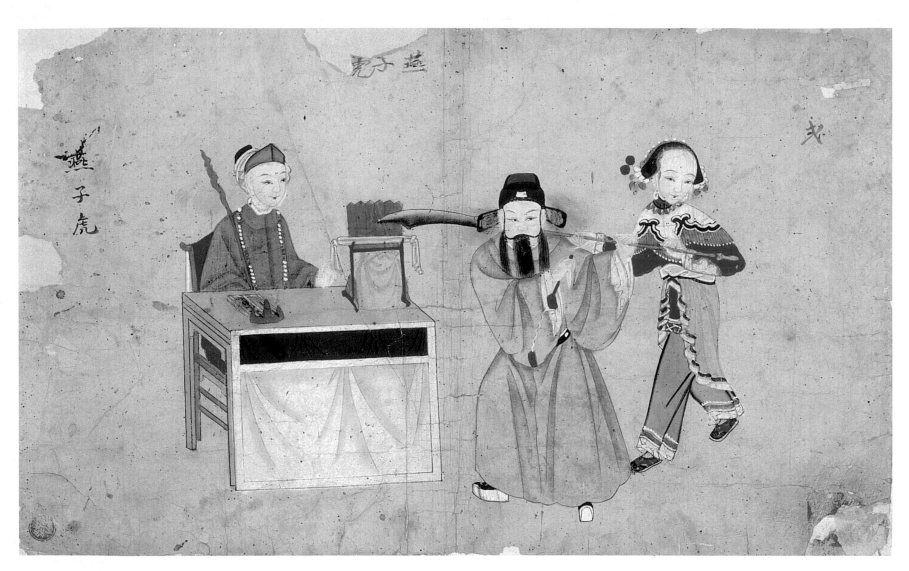

060

058 定保借當

秀才王定保因缺少財錢無力赴京應試，無
奈何只好求助於岳父。未婚妻春蘭聞知此事，
暗將金銀和衣服一包交於秋蘭（妹）轉給定保，
倉促中誤將繡鞋一隻放入。王定保當鋪中典衣
借錢，被武舉人李某誣為盜賊，拘入禁牢。春
蘭得悉此事，與妹秋蘭同訴於官，王定保終於
得釋。故事出自《繡鞋記》鼓詞。圖中人物清
秀，春蘭姐妹衣裝頭飾都是時樣裝束，而二人
表情動作，尤為動人。

蕭一山《清代史》謂：清兵入關之初，服
制上婦女衣裝襲明制。圖中的姑娘服裝上襖已
是左斜襟，下繫百褶裙了，反映了清代中葉婦
女衣裝形式之變化。全圖色彩多用淡藍淺綠，
唯有秋蘭衣衫為紅色，饒富「萬綠叢中一點紅」
之意味。

059 史太君兩宴大觀園

此圖描寫《紅樓夢》第四十回中的一個場
景，在一個清秋佳日裡，史太君開宴於大觀園
曉翠堂上，邀請了劉姥姥也來共嘗賈府山珍海
味，珍饈佳肴。席間王熙鳳、鴛鴦等戲弄劉姥
姥以博得賈母歡心。圖中正坐者是賈母，左簪
花滿頭、穿藍布衣者是劉姥姥，右邊紅衣捧玉
杯者是寶釵，寶釵身後是鴛鴦，燈檠之旁是一
丫環（琥珀）扶黛玉從園外而來入座。按：此
一回人物原應眾多，畫師為了突出表現劉姥姥
與賈母，故多從略。

《紅樓夢》在清朝為一禁書，但在年畫中
不被看作禁畫，所以楊柳青年畫中以《紅樓夢》
為題材的作品，多達五、六十種，且流入王府
貴戚家中。此圖繪刻較早，人物皆作占裝，器
物古香古色，色彩濃華古麗，顯示出賈府高貴
之門第。

060 胭脂虎

圖中題名「燕子虎」實為畫工之筆誤。「燕支」
為紅色之原料，北方草名。燕支又作「燕脂」，婦
女用以化妝。「燕脂虎」即女中豪傑，如虎之猛。

唐末，李景讓兵駐會稽，部將王行瑜私遊
勾欄，與妓女石中玉相識並訂為白首之盟，事
被李景讓偵知，拘王歸營，石中玉隨至。李怒，
欲斬行瑜，中玉與之辯解，李益怒，部下亦代
乞免，李不顧，群怨幾欲嘩變。李母聞訊趕來，
親慰中玉並認為義女，眾始服。時龐勛寇襲會
稽，石中玉自言力能擒龐，惟須元帥牽馬扛刀
方可。李見形勢不妙，唯唯受命。石出戰，果
擒得龐勛回營。圖畫李母坐帳內，李景讓荷刀
牽馬，旁為石中玉，著當時刀馬旦之衣裝打扮。

道光二十年(1840)鴉片戰爭前後，北京前
門外戲園先後建立，同時演出了崑曲、梆子、
皮黃等劇種，促進了京劇藝術形成。反映到年
畫中武打劇目逐漸增多。圖中的刀馬旦（石中
玉）繫帔肩，掛下甲而穿長褲，當是秦腔（梆
子）戲演出之原型。

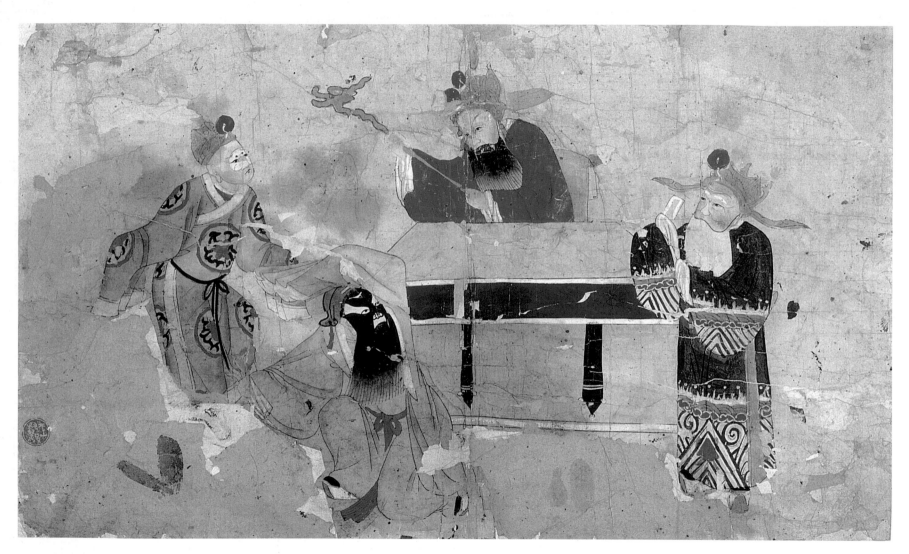

061

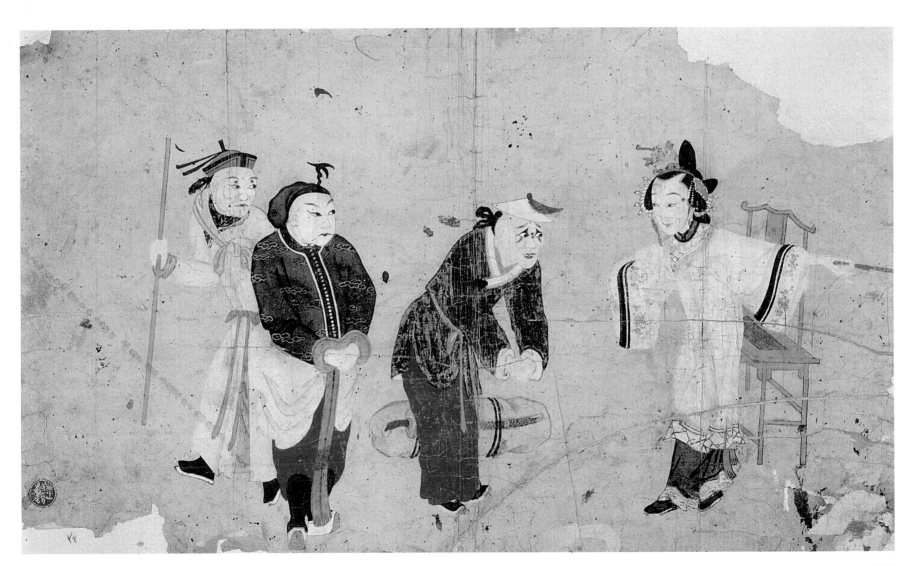

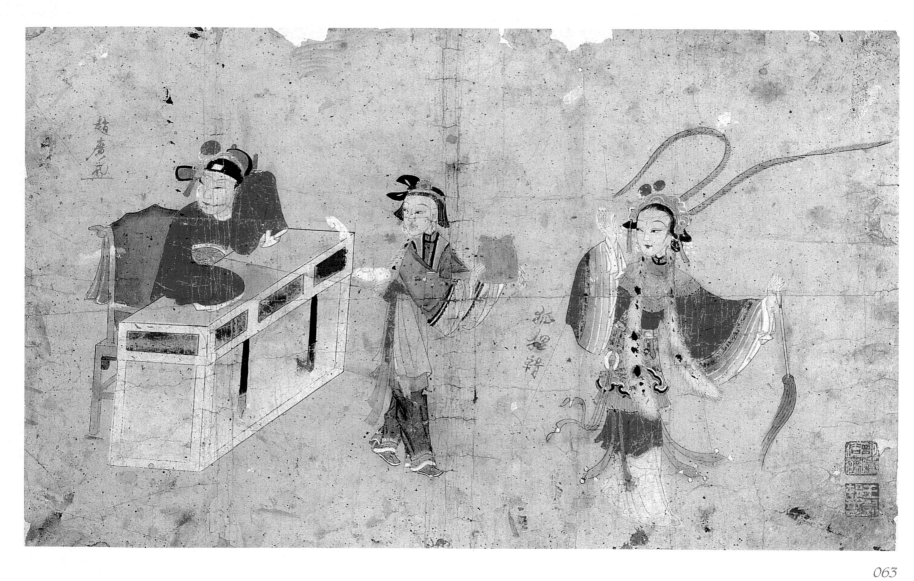

061 打龍袍

宋仁宗（趙禎）之生母李后，臨產仁宗時被劉妃以狸貓換去，李后因此遭冤，流落在外。包拯陳州放糧，於天齊廟內辨認出李后在乞討，回京藉元宵節時，請仁宗於午門賞燈，故演「天雷報」一戲，並誚仁宗亦不孝。仁宗怒，欲斬包拯，丞相王延齡求免，又請來太監陳琳說破劉妃害李后之事。趙禎悟，立赦包公，以鳳輦迎來李后；李后命包公杖打仁宗，以懲其不孝，包公乃脫仁宗龍袍以代之，故此戲名「打龍袍」。圖畫仁宗怒，欲斬包公，王延齡舉笏求赦之一幕。

楊柳青距北京百公里，北京前門外打磨廠街設有戴廉增畫店，楊柳青畫師常到北京看戲，夜晚就宿於畫店中，翌日則將看戲時畫的舞臺戲齣速寫，勾出畫稿，供畫店選用刻版，故非常生動寫實。此圖為其一例。

062 十字坡

武松殺死潘金蓮和西門慶後，自首於陽穀縣，縣官當堂判處武松發配到孟州。一日，欲宿於十字坡客店中，店主張青與妻孫二娘都是綠林好漢，藉開黑店以殺不良。孫見武松等是一官差，心中暗地欲謀害之。時武松已察覺，二人一言不合，搏鬥起來，孫非武松之敵，幸張青趕來，雙方互通名姓，方知同是英雄豪傑，乃跪訂盟好，後同歸梁山。此圖右為孫二娘在開門讓客，左一公差押解武都頭，中間公差正作揖求宿。故事見《水滸傳》第二十六回。

此圖的角色「行頭」（服裝）與今日演出不同。例如兩公差頭戴清朝衙役的紅纓涼帽、衣褲；孫二娘則穿肥袖半大襖、長褲，全是清朝裝束。似非京劇扮相，可資戲史家參考。此圖角色表情生動，色彩以藍、淡青為主，畫面顯得嚴肅如押解犯人情節。

063 盜 印

明嘉靖年間，監生趙國盛進京趕考，中試，朝廷授以御史巡按江西。有精靈妖魔白石精、青石精者，欲破張天師印符，攝取了民間婦女，煉成美人皮紙，又盜取趙國盛巡按金印，以圖獲得天師之印章。然事被天師識破，乃請上界火神作法，燒死二妖。圖寫二妖盜印一場。角色形象嫵媚動人，衣裝髮式都是當時新樣。線紋刻工精巧細麗，為戲齣年畫中之佳製。

「盜印」一戲，京劇無此劇目，亦屬梆子劇種。畫中的角色表情動作，如白石精偷窺趙國盛心生喜愛之情；青石精盜得官印輕步移前之動作，都以戲曲表演手法體現出來。此圖為人妖愛情故事，故色彩施以紅黃諸色，鮮麗炫目。

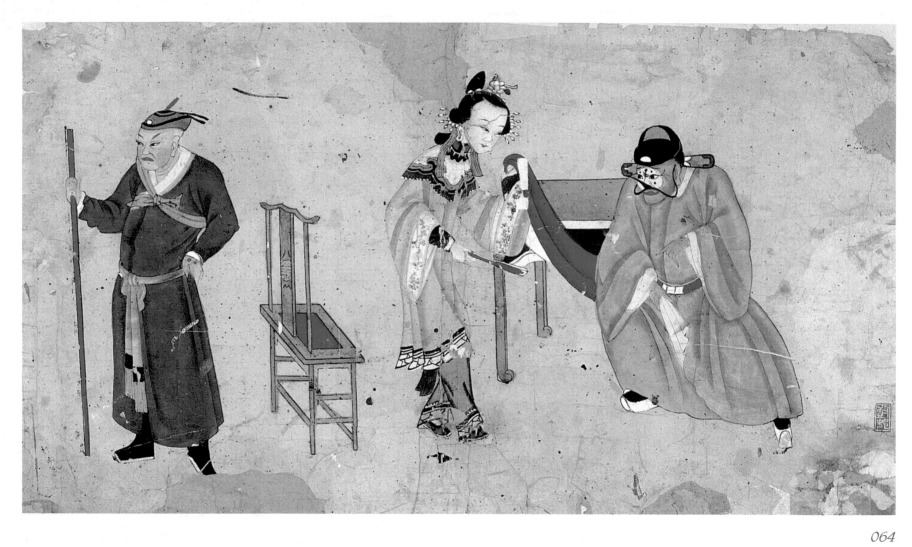

064

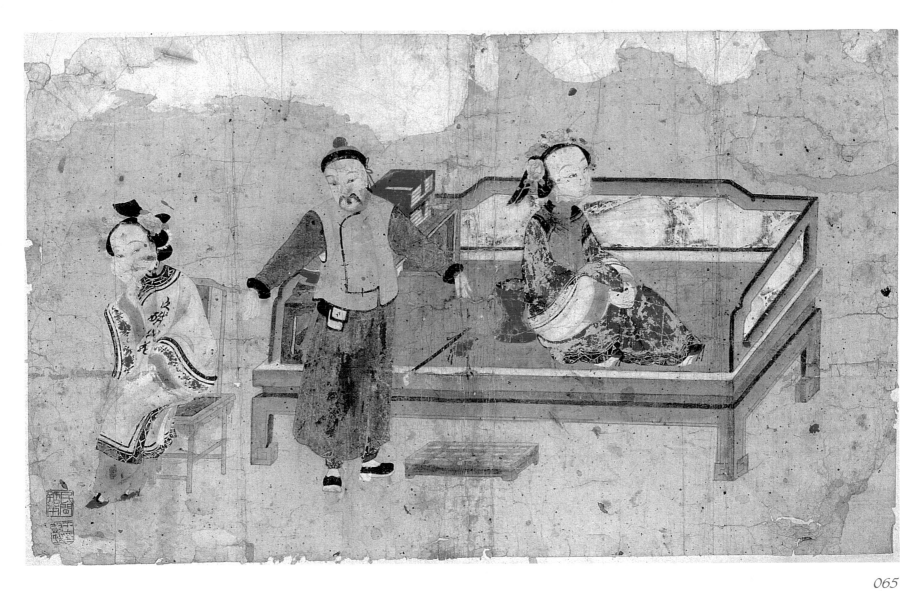

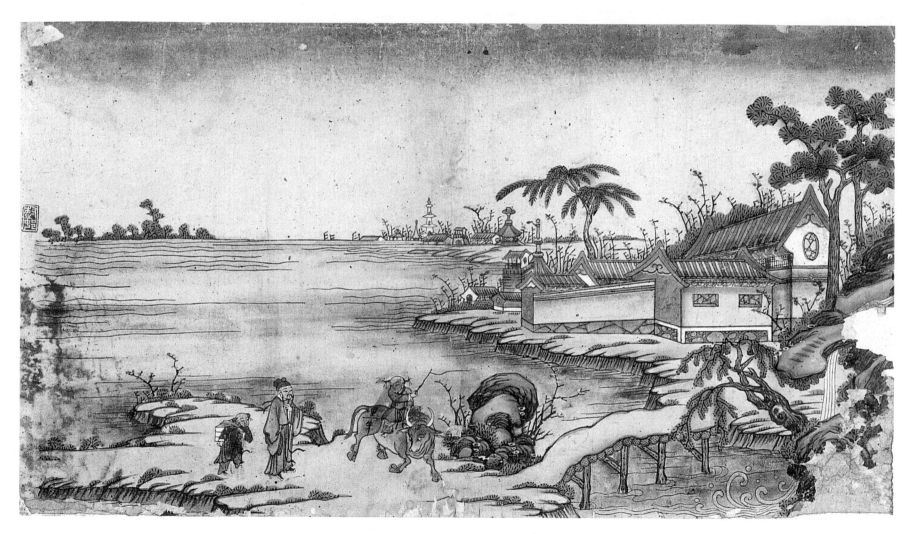

066

064 打麵缸

此戲又名「周臘梅」。演妓女周臘梅願脫籍歸良，請縣官斷配。縣太爺見周風姿俊美，但不能自媒，遂斷與皂隸張才為妻，心中暗有打算。旋令張才山東催糧，張才不得不去。至夜，王書吏叩門而入，又聞四老爺到。王急匿於灶下，不久又聞縣太爺到，臘梅分別匿二人於麵缸和床下。忽又聽敲門聲，乃張才歸來；張將書吏、縣官等一一搜出，並將縣官袍帶紗帽剝卜，逐出門外。圖右縣官勾三花臉，戴一戳髯口，在作鑽入床下狀，圖左張才立候，極盡諷刺之意。故事詳見《古柏堂傳奇》。

此圖是一諷世之劇，古今為官者很少不貪杯好色，腐敗誤國。圖中以一椅相隔，分成屋宇內外。張才立於門外不動，縣太爺面勾豆腐塊丑臉，喁戴烏紗帽屈膝之動作，臘梅手掀桌布帘，教縣官入內之神情，一動一靜，刻畫了故事的主要情節。

065 三生氣

商人李某娶一妻又納一妾。李外出經商，妻常虐待次妻（妾），家宅不安；李外歸欲宿妾房中，妻恐被妾說出虐待之事，爭而吵鬧，夜靜聲喧，四鄰甚苦。眾人起來勸解，始安。圖中畫一旗裝婦人坐於床上（妻），又一婦人坐於椅上（妾），商人李某居中在勸二人勿吵之場面。蓋諷刺舊時一夫二妻之弊病，故戲名「三生氣」。

此圖又名「二美奪夫」，漢劇、徽劇、河北梆子……都有此劇目，早已輟演了。圖中人物皆以清朝時的裝束扮演。商人穿的坎肩大褂、小妾的肥袖鑲邊人襖、坐在榻上的旗裝夫人等等，體現了此劇為當時新編的諷刺現實之作。

066 清明詩意

唐詩人杜牧，字牧之，一號樊川，京兆（西安）人，文宗（李昂）大和時進士，仕至中書舍人。曾於清明時春遊，途中遇雨，作詩曰：「清明時節雨紛紛，路上行人欲斷魂，借問酒家何處有，牧童遙指杏花村。」（〈清明〉）圖中杜牧撚髯，向牧童問酒家以避春雨，牧童坐於牛背，以鞭遙指杏花深處。遠處寺塔亭臺。近處石牆粉壁，小橋流水，意境頗與詩趣合。

畫杜牧〈清明〉詩意的楊柳青年畫有多種，此圖是早期而僅存之一幀。圖中以孤村為背景，湖水雲天占去畫面之半，省去了刻工，又不失杜詩原意。

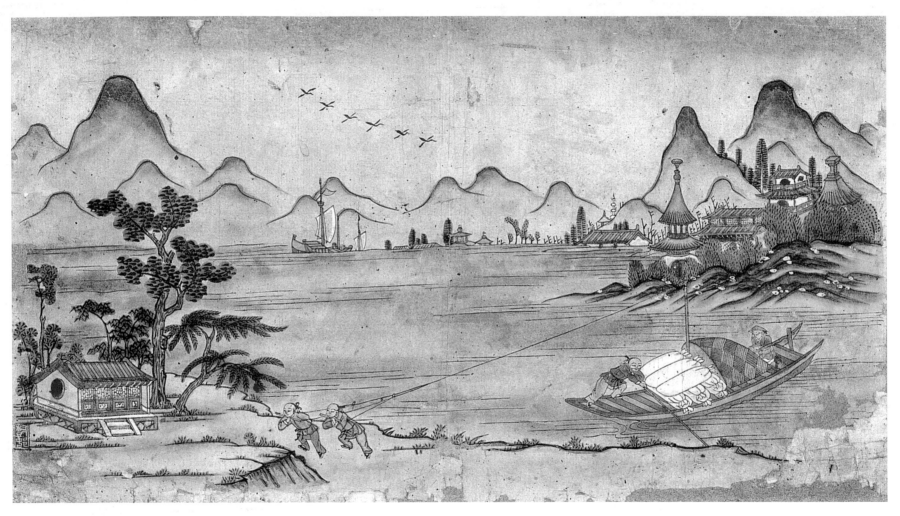

067

067 運河秋景

運河是中國縱貫河北、山東、江蘇、浙江四省的一條最長的人工河流。天津開埠（1860）前，楊柳青是通向北京的重要碼頭，南來糧貨，往返客旅皆於此停舟駐足，風景也較美麗。故明嘉靖年間，吳承恩途經楊柳青時曾賦詩一首，有：「春深水漲嘉魚味，海近風多健鶴翎」句，可知楊柳青景物頗似江南。圖中畫運河上糧船一艘，岸上船夫拉縴，空中雁列成行，遠處海船往來不絕，亭閣寺廟隱現於萬綠林木中，妙似詩中楊柳青昔日之景色。

舊時交通不便，南糧北運以船為主要交通工具。舟行若遇順風，輒布帆高掛，否則逆水無風，船行須靠縴夫拉舟行進。此圖描寫了昔日運糧艱難之實況，今運河已廢，此景不可再現。

068 西山勝景（一）

蔣一葵《長安客話》：水所聚曰淀。高梁橋西北十里，平地有泉，澎洒四出，淙泪草木之間，瀦為小溪，凡數十處。北為北海淀，南為南海淀。遠樹參差，高下攢簇，間以水田，町塍相接，蓋神皋之佳麗，郊居之選勝也。此圖猶如蔣氏《長安客話》中所記北京西郊之景物。

清朝康熙、乾隆二帝多次下江南遊幸，羨賞蘇、浙一帶山光景色，遂在北京大闢御苑仿江南。如圓明園、清漪園（萬壽山）等，漸漸形成了京都帝王遊賞勝地，也是百姓嚮往一遊之天堂。故畫師繪此以滿足勤勞大眾之嚮往。

069 西山勝景（二）

入金山口數里，西山忽當吾前，諸寺牆內，尖塔如筆，無慮數十。塔色正白，與山隈青靄相間，旭光薄之，晶明可愛。六七轉至大石橋，流泉滿道，或注荒池，或伏草徑，或漫散塵沙間，是西山諸水會處。

此圖與上幅同是出自北方畫師之手。如田埂上修建的黃瓦方亭，岸旁的玲瓏寶塔以及湖中的橋樑等物，看去如同杭州西湖之景，但又非寫實。然而證明了《紅樓夢》劉姥姥遊大觀園時所說：「我們鄉下人到了年下，都上城來買畫兒貼，閒了的時候兒大家都說：『怎麼得到畫兒上逛逛！』想著畫兒也不過是假的……。」

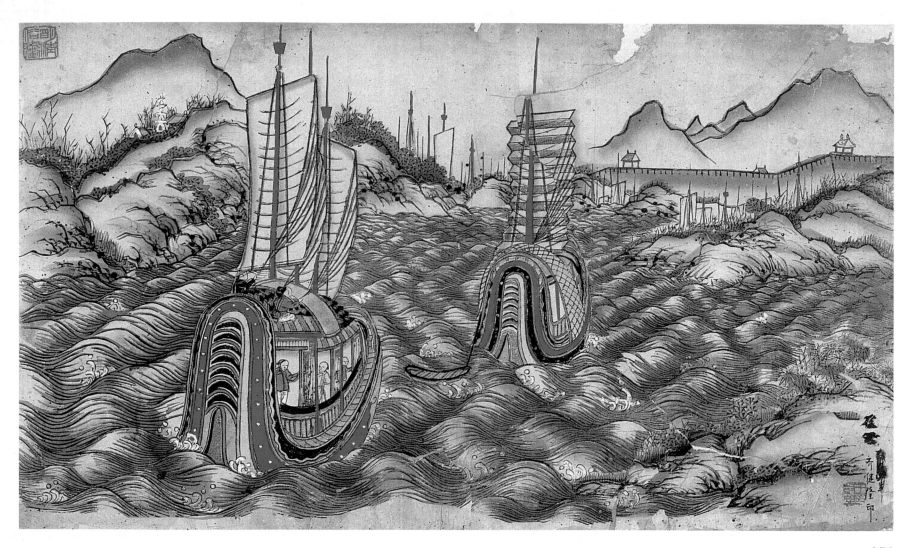

070

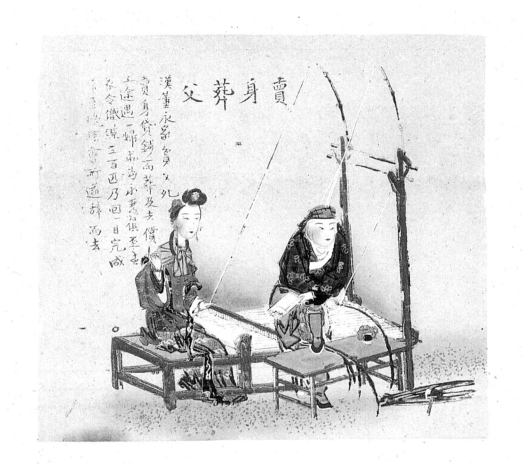

賣身葬父

漢董永家貧父死賣身貸錢而葬及去償工途遇一婦求為小妻偕至主家令織縑三百疋乃回一月完成於路辭會阿適辭而去

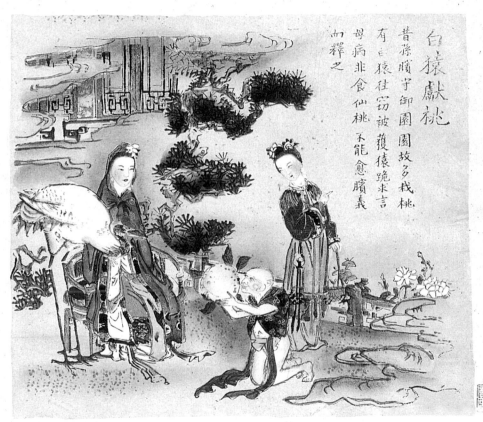

白猿獻桃

昔孫臏守御園園故多栽桃有一猿往往竊被覆猿跪求言母病非食仙桃不能愈臏義而釋之

071-1　　　　　　　　　　　　　071-2

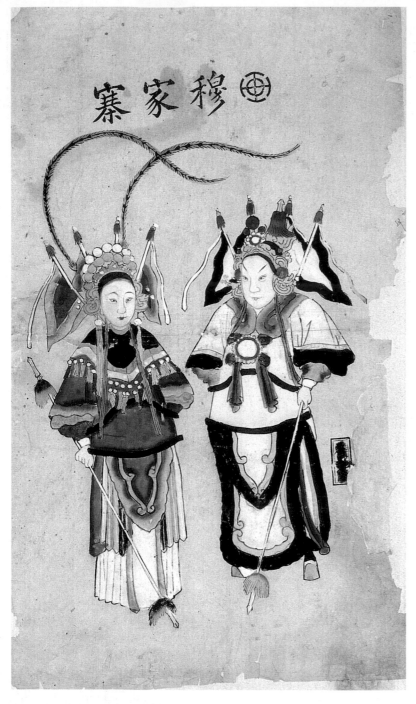

070 天津圖

　　天津為五河下梢，地臨渤海。元朝時，南糧北運，海船以此為港口碼頭。故市民多以航海弄船為業。圖寫船舶遠航歸來，破浪於茫茫浩瀚間，綠波銀浪，朱舷白帆，色調鮮明對比，分外壯觀。

　　自從光緒二十六年(1900)八國聯軍於天津大沽口登陸，攻破北京後，與各國簽訂了不平等的《辛丑和約》，天津城池被迫拆除，外國軍艦、商船自由出入天津港口。此圖刻畫了此前天津舊景。

071-1 賣身葬父

漢朝董永，青州千乘人，早喪母，兵亂遷徙，父歿不能葬，賣身借錢與富人裴氏。既葬，赴裴家為奴，途中逢一婦人求為妻室。董永曰：吾有父不能養，無父而又不能有其身，奈何！婦懇切願與永同往為奴。裴氏見二人故難之，令織絹三百匹免為僕。婦遂索絲，一月完成，裴大驚，放永歸。婦人於途中謂永曰：我天孫也，帝感君行孝，故遣予下凡。言畢騰空而去。見《德安府志》。

071-2 白猿獻桃

戰國時，雲蒙山水簾洞有一仙人鬼谷子(王禪)，收徒孫臏、龐涓。龐涓心術不正，被師趕下山去，留孫臏看守桃園。金祖山有猴大聖娶妻馬桂蘭，生了一雙兒女，兒名白猿。母病思吃仙桃，白猿往雲蒙山盜取，不料被孫臏捉住。白猿說出孝母之意，感動孫臏，拜為兄弟並贈桃而別。母病痊，命將洞中《天書》轉贈於孫臏，以報救命之恩，孫由此以兵法著稱。

年畫題材中，舊有「二十四孝圖」，取古代上自聖賢，下至普通庶民百姓孝順父母老人的故事，以教育青少年重視盡孝之道。這類題材嘗被「守制」(亡人)之家新年貼用。故色彩以藍、綠、薄墨染製，不用紅色，以表哀思。

072 穆家寨

穆家寨一作「穆柯寨」，演北宋穆桂英與楊宗保臨陣締姻之故事。遼邦蕭天佐擺天門陣以困楊家兵將，欲破此陣需用降龍木方可，楊宗保奉命隨孟良、焦贊前往穆柯寨去借降龍木，寨主穆洪舉之女穆桂英不允，楊宗保與之戰，被擒。穆桂英愛慕宗保年少英勇，願結良緣，並隨楊宗保攜降龍木共破天門陣。圖寫穆桂英與楊宗保臨陣之一幕。故事詳見《楊家將演義》。

圖左之穆桂英紮「女靠」(即刀馬旦〔女角〕身上紮的靠身冑甲)，插「靠旗」、翎子，項繫雲頭披肩，槍頭點地；楊宗保紮靠，插靠旗，左手握槍。演出與今日亮相無異，只是兩角色的靠甲略似早期的樣式，值得研究。

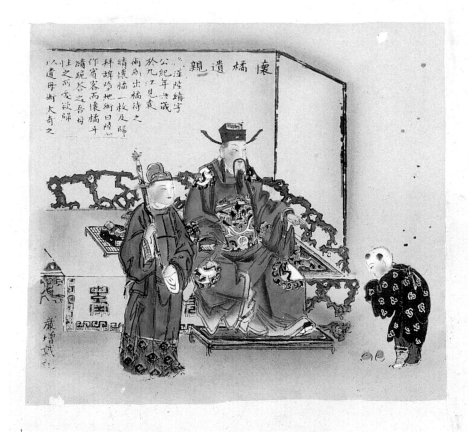

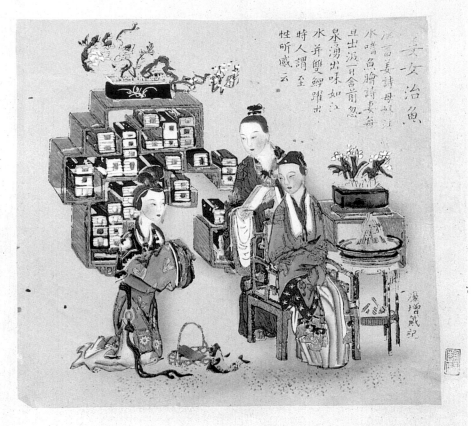

073-1

073-2

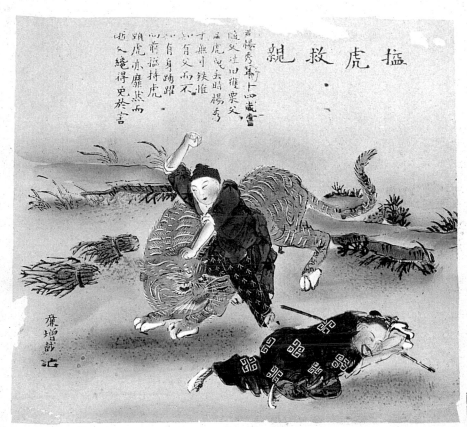

搤虎救親

晉楊香年十四歲嘗
隨父往田穫栗父
為虎曳去時楊香
手無寸鐵惟
知有父而不
知有身踴躍
以前扼持虎
頸虎亦靡然而
所父纔得免於害

廣增影記

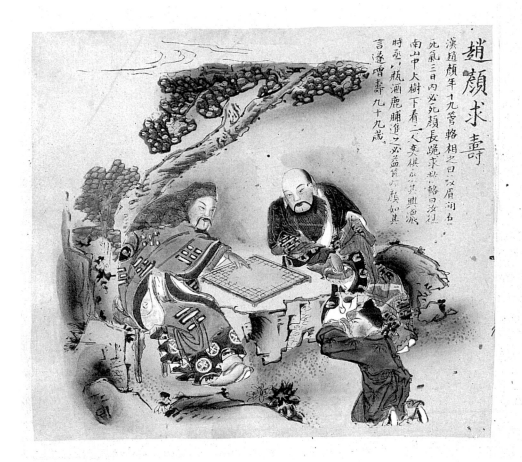

趙顏求壽

漢趙顏年十九管輅
相之曰又眉間有名
死氣三日內必死顏長跪束校
南山中大樹下看二人奕棋為其興濃
時聚一瓶酒鹿脯進之必益算於顏如其
言逢曾壽九十九歲

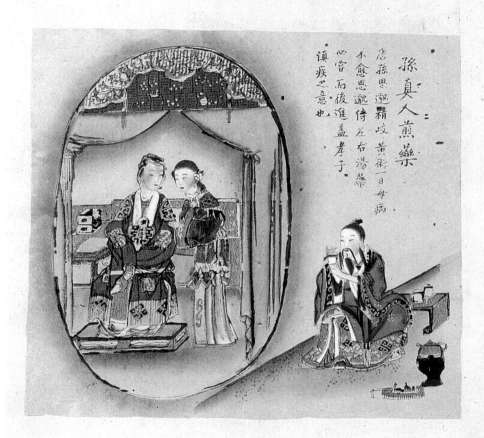

孫真人煎藥

唐孫思邈精岐黄術一日母病
不愈思邈侍左右湯藥
必嘗而後進盖孝子
順疾之意也

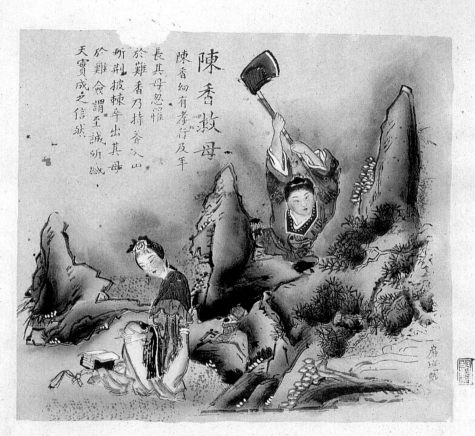

陳香救母

陳香幼有孝行及年
長其母忽懼
於難香乃持斧入山
斫荊披棘牽出其母
於難會謂至誠所感
天實成之信然

073-1　懷橘遺親

《三國志‧吳志‧陸績傳》：績年六歲於九江見袁術，術出橘，績懷三枚去。拜辭墮地。術謂曰：「陸郎作賓客而懷橘乎？」績跪答曰：「欲歸遺母。」術大奇之。後官至鬱林太守。

073-2　姜女治魚

姜詩事母至孝，妻奉順尤篤。母好飲江水，水去舍六七里，妻嘗泝流而汲；母嗜魚鱠，夫妻常力作供鱠。舍側忽有湧泉，味如江水，每旦輒出雙鯉以供膳。故事見《後漢書‧列女傳》。

相傳元代統治者向無倫理道德觀念，致使政治腐敗，官欺民貪財，社會黑暗，更失人性慈孝之心。文人郭居敬者，有鑑於此，乃輯古代孝子二十四人序而詩之，以教育兒童，擬轉世風。圖為幼兒及婦女孝行故事二則。

074-1　趙顏求壽

三國時，趙顏十九歲遇神卜管輅，管相其三日必死，趙哭求管輅解救；管教以備淨酒、鹿脯至南山中，見有二老弈棋，哀告求解，或可有望。趙提酒肉至南山，果見二老弈棋，二老乃南斗、北斗二星君，趙跪地哀求。北斗乃取《壽籍》，在趙名下，十九歲上加一「九」字，趙顏遂壽到九十九歲而終，見《三國演義》第六十九回。

074-2　搤虎救親

晉朝時，楊香十四歲，隨父楊豐往田中收割莊稼。有虎突然出現，將楊豐曳去。楊香手無寸鐵，只知救父，忘了自己被虎傷，跳上前去使力抓住虎頸，虎不得展開其威，磨牙而去。楊豐得免於虎口之害。

二十四孝中，「趙顏求壽」不在其數。年畫畫師為增強故事性，又添上了八幅自戰國時的「白猿偷桃」到北宋末的「岳母賜字」。內容都是對兒童起了積極地教育作用。

075-1　孫真人煎藥

孫思邈乃唐之隱士，陝西耀縣人，通百家之說，善醫藥之學。隋文帝召為國子博士，不就。唐太宗時，召至京師，年老而視聽猶聰，授諫議大夫，仍不受。還山隱居，壽百餘歲而卒。著有《千金要方》、《福祿論》、《攝生真錄》、《忱中素書》等。傳說孫思邈曾治龍虎之病，並受封為藥王。道家遂尊孫為「真人」。圖寫孫思邈母病，孫親嘗湯藥，以盡孝道之情景。

0755-2　陳香救母

華山聖母與書生劉彥昌相愛結親，聖母兄二郎神以其妹違犯天條，率天兵捉獲聖母將其壓於華山之下，不久生子陳（沉）香交由劉彥昌撫養。沉香長大因在學塾誤打死太師蔡燦之子，逃走。後入山中遇霹靂大仙之點化，並獲神斧，毀二郎神廟，戰敗二郎神，力劈華山，救出聖母。故事詳見《沉香太子劈華山》雜劇。

兩圖的故事同是出自唐宋小說，但都是「二十四孝」之外的孝子。「陳香救母」一圖，畫群峰峭立，烏雲蔽空，環境險惡，而陳香高舉大斧，力排陰鬱氣氛，顯露出了聖母得救之曦光。

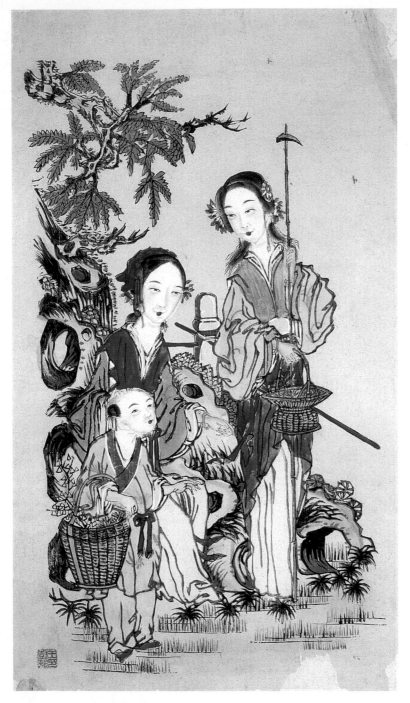

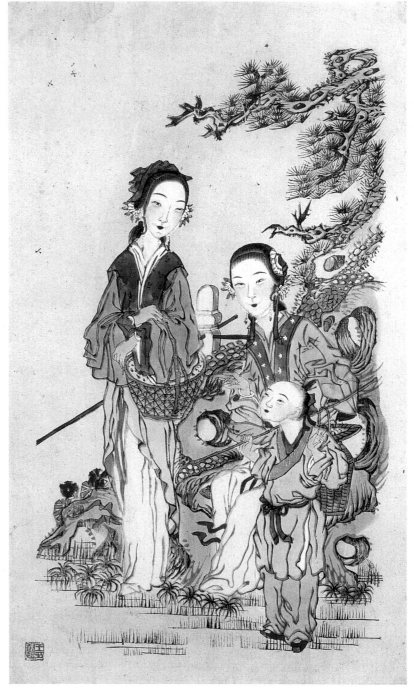

076-1

076-2

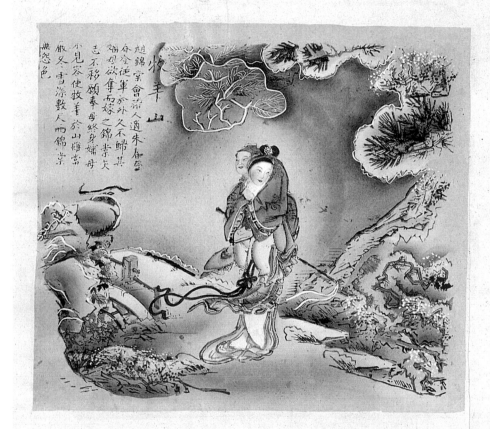

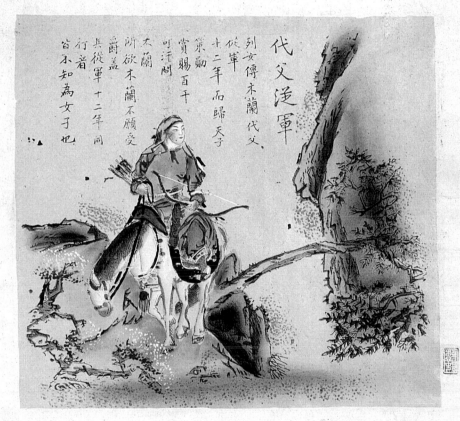

代父從軍

列女傳木蘭代父，
從軍
十二年而歸天子
策勳
賞賜百千
可汗問
木蘭
所欲木蘭不願受
爵益
其從軍十二年間
行者
皆不知為女子也

木平山

趙錦棠會稽人適朱有春
身徒從軍於外久不歸其
姑憐欲雙隻而嫁之錦棠矢
志不移使披羹於山雖畏母
不見容終身婦姑
嚴冬雪深數尺而錦棠
無怨色

076 採桑羅敷　摘茶小娃

　　圖中各畫婦女二人，一坐於太湖石上，一立於其旁。一個採桑滿籃，一個摘茶盈筐，又兩童子提筐挽籃分立於旁。圖中人物清俊，樹石有致，堪稱仕女年畫中之佳作。

　　此對美人，實乃傳統仕女畫法，人物皆古裝。除了人物形象刻畫，衣飾線描等技藝外，而背景的湖石皴法、樹木勾畫等無不承傳古法。惟著色華麗，不失楊柳青年畫特色。

077-1 牧羊山

牧羊山一名「硃痕記」，出自《牧羊寶卷》。演唐時朱春登代叔從軍，由孀母之侄宋成伴送。中途宋欲害春登未成，回報春登戰死。朱孀欲逼春登妻趙錦棠改嫁於宋成，錦棠不從，朱孀又逼錦棠婆媳山中牧羊。春登立功封官，回家不見妻與老母，朱孀謊言已死。春登捨飯超渡母、妻，無意中見討飯人掌有硃痕，認出錦棠，夫妻相認，骨肉團圓。

077-2 代父從軍

代父從軍故事見於〈木蘭辭〉。明朝徐渭《四聲猿》及《忠孝木蘭傳》小說等，都有木蘭從軍故事。內容大意為：花木蘭，隋煬帝時人，姓魏，亳之譙人，時方徵召募兵，木蘭痛父耄，弟妹皆稚幼，慨然代行。服甲冑，操戈躍馬而往，歷十二年，閱十有八戰，人莫之識。後凱旋，天子嘉其功，除尚書郎，不受，奏懇省親。及還，釋戎服，衣女衣，同行者駭然。故《隋唐演義》收此故事，列於第五十六回。

圖中兩幅故事都以婦女孝行為內容，「牧羊山」以兒媳孝婆母故事告誡世人；「代父從軍」以禦敵不分男女，激勵女子圖強。圖中畫木蘭孤身單騎，行於峽谷中，仰望絕壁，一樹橫臥其空。構圖奇絕，嘆為觀止。

078 恨福來遲

圖畫中一頭戴進士巾，身穿朱袍繫帶之鍾馗，左手舉劍，右手上指空中之蝠，中有「恨福來遲」朱印一方。按：《夢溪補筆談》：唐明皇（李隆基）講武驪山，因病夢一戴帽，衣藍裳，裸一臂，鞹雙足者，捉一小鬼擘而食之。上問：爾何人也？奏云：臣鍾馗氏，即武舉不捷之士也。誓與陛下除天下之妖孽。夢覺，痁苦頓瘳。乃詔畫工吳道子依夢畫之。從此，便有鍾馗除妖辟災之說。「恨福來遲」是以鍾馗既能辟邪，又能引蝠（福）入宅的雙重含意。

故事中的鍾馗本應衣藍袍，裸一臂。民間畫工為了適應大眾新年時，喜歡紅色吉祥的心理，用硃砂將鍾馗通身染成紅色。俗稱「硃砂判」，可以辟邪。

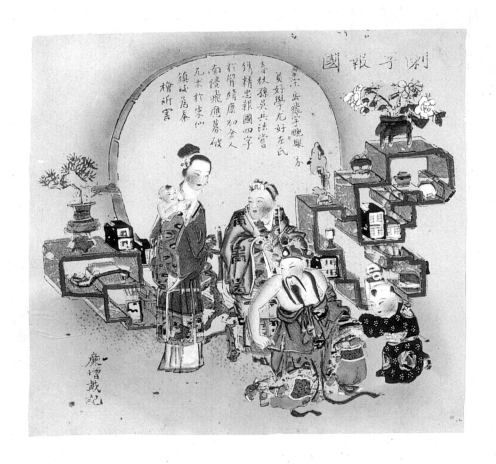

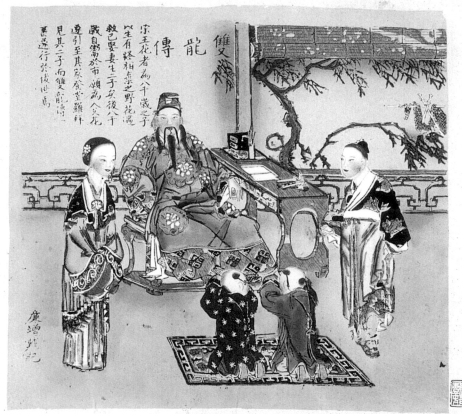

079-1

079-2

079-1 刺字報國

北宋末，金兵南犯，宗澤率兵拒金於黃河，金兵不敢前進，不久宗澤病重，乃以印信交岳飛代管，嘔血而死。杜充奉旨代宗澤為帥，一反宗澤渡河收復宋土戰略，岳飛不滿，私自回家望母。岳母不悅，責飛以大義，促其速回宋營抗敵，並於岳飛背上刺「精忠報國」四字，以堅其抗敵之心。故事見《說岳全傳》第二十二回。

「刺字報國」是婦孺皆知的故事。因岳母教子救國為大業，孝母次要，激勵著人們效仿岳飛抗拒侵略者的精神。圖中繪刻岳母刺字於鵬舉之背，子、妻跪立於前後。背景補以奇巧之「多寶格」，格中詩書瓶鼎滿架，點綴出岳氏為詩書世家。

079-2 雙龍傳

「雙龍傳」一名「王花買父」。宋八千歲（趙德芳）生一子如肉球，棄於郊外，幸被漁家王姓拾得救活，起名王花。王花長到六歲方會說話，叫了一聲爹、娘，養父養母應聲而亡（因王花是天子之命），剩下個王花孤苦零丁，受盡無人撫養之苦，因勤勞長大並娶妻生子。一日，八賢王自稱賣身做人父於市上，願買者須孝子。王花深念無父母之苦，願買來供奉行孝。趙氏父子得以相認。圖中王花令二子拜於八賢王前，左右為王花夫婦。

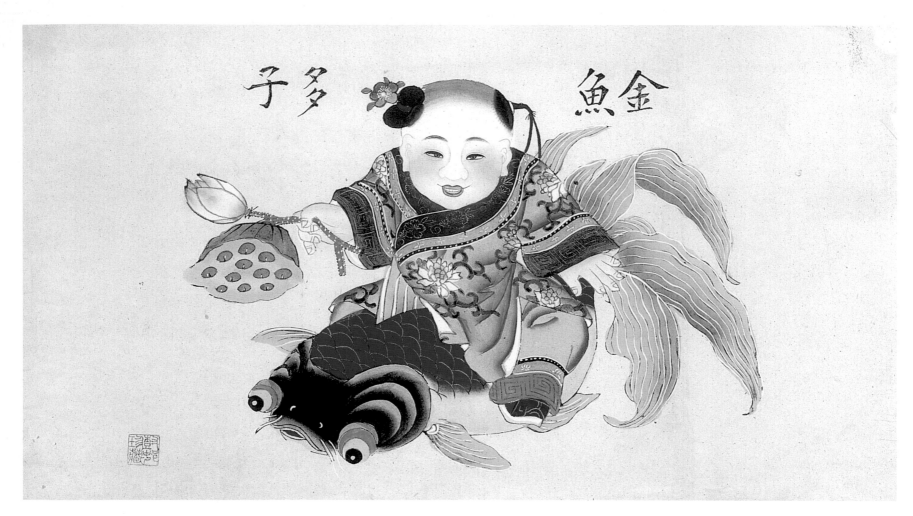

子多 魚金

080

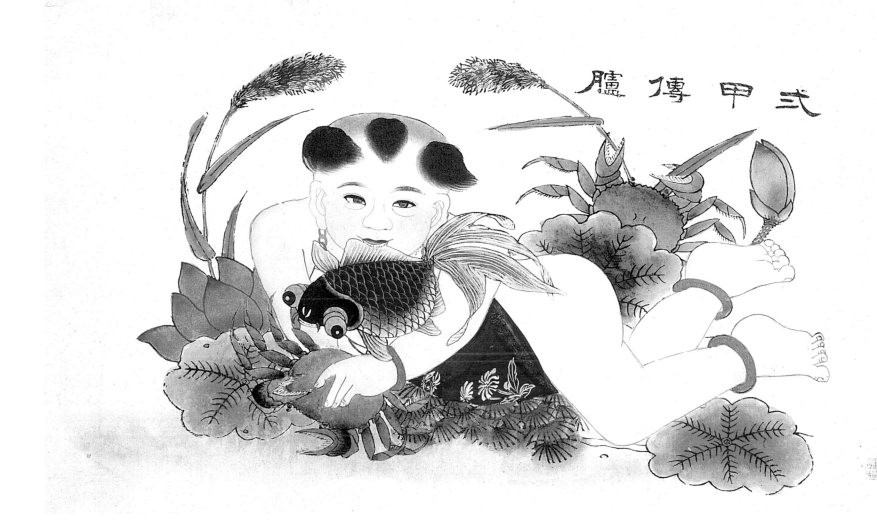

弍甲傳臚

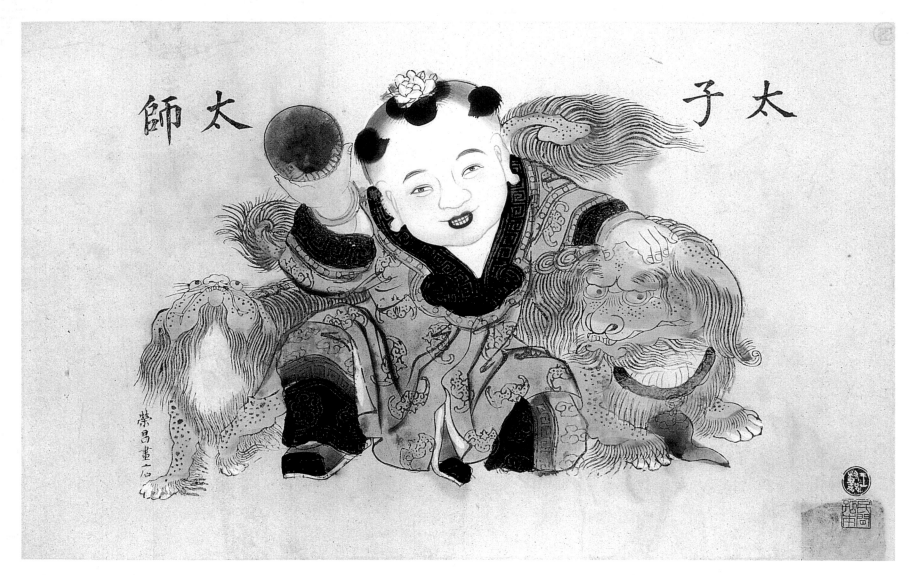

太師

太子

080 金魚多子

　　過去封建社會裡，生子重男輕女，子孫眾多又是象徵家庭興旺不衰之兆。年畫中的「金魚多子」便成了人們喜愛的題材。此圖畫一身穿錦繡花襖之男嬰，手掰折枝蓮蓬荷苞，坐騎一金魚背上，借此比喻子孫連綿不斷。兒童笑容可掬，設色鮮麗悅目，是很受家中婦女兒童所歡迎的娃娃畫之一。

　　圖中童子手拿荷花蓮蓬，坐騎於一紅色金魚背上，看去如戲浮於水中。然而細思並非合理。但它貼在牆壁上，卻有賞心悅目的裝飾性。

081 二甲傳臚

　　舊時科舉時代，入京殿前考試後，宣報考試結果及中選者之名次，謂之傳臚，傳臚之人，由二甲第一名進士來作，故謂「二甲傳臚」。圖中畫一童子，赤體戴一花兜肚，浮臥於荷花池中，口銜金魚一尾，手捉河蟹一隻，非常可愛。童子身後，一隻螃蟹穿蘆遁去。全圖是以螃蟹比作「二甲」、穿蘆意味「傳臚」拼湊而成的一幅吉祥畫題。

　　楊柳青年畫中的「娃娃」題材，都是含意吉慶。「二甲傳臚」雖然是封建社會祝頌兒童長大成才之辭，今天已廢，但看去仍不失其天然樂趣。

082 太子太師

　　此圖畫一兒童手舉繡球，席地坐於一大獅、一小獅之間，在作娛獅之樂。童子形象豐腴健壯，天真可愛；獅子造形也奇異別致。極富民間繪畫之特色。

　　此圖是以兩隻變形的獅子臥立於童子左右，組成了一幅圖案式的吉祥畫。色調明麗，佈局勻滿，堪作今日商標或廣告作者之參考。

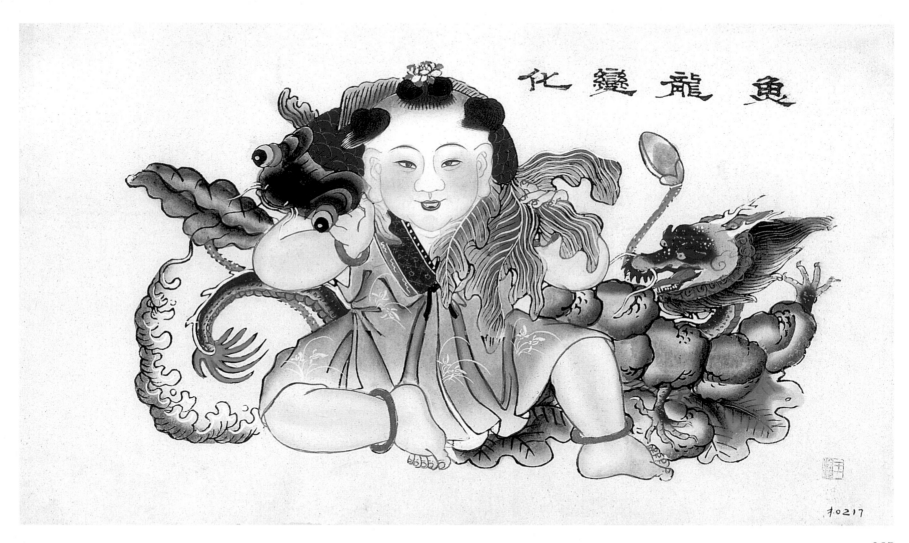

魚龍變化

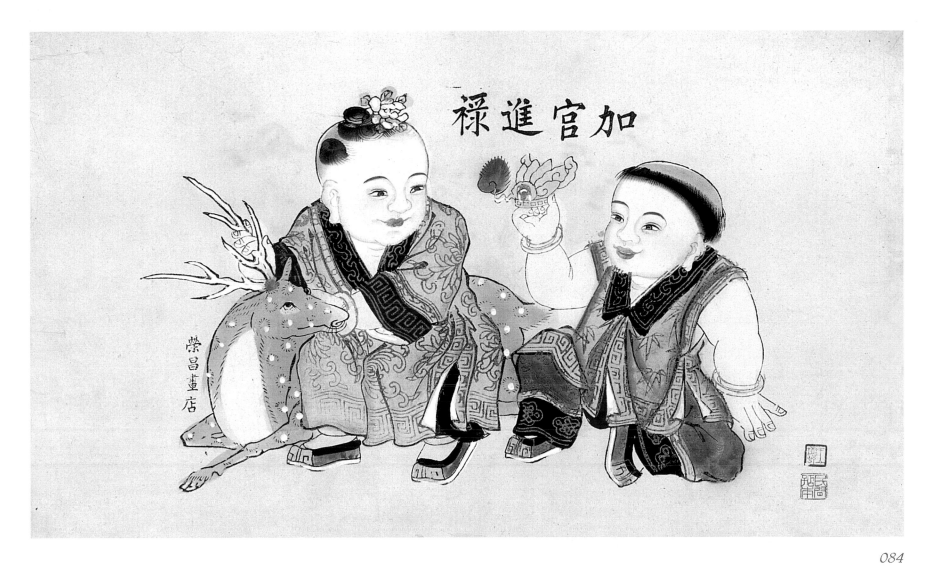

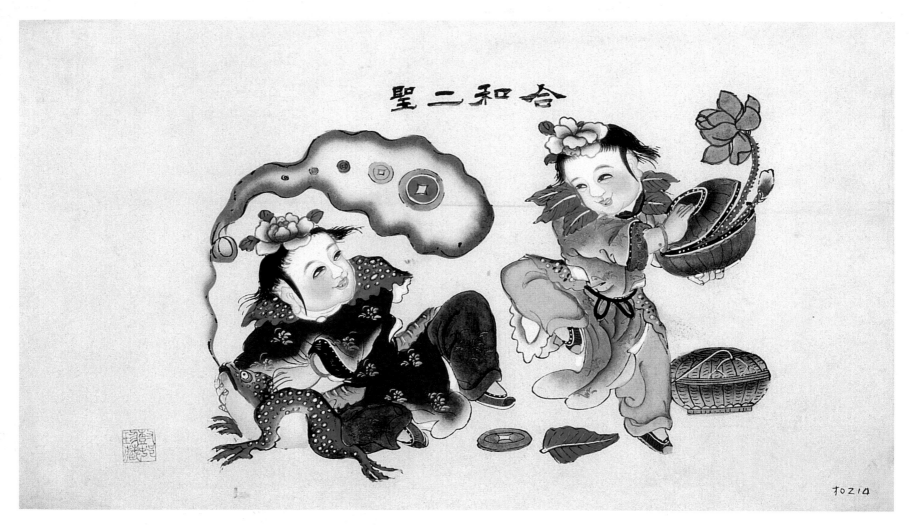

085

083 魚龍變化

《後漢書・李膺傳》:「士有被容接者,名為登龍門。」注引《三秦記》:「河津一龍門,水險不通,魚鼈之屬莫能上,上則為龍也。」圖中一兒童,肩托金魚一尾,又一雲龍盤旋其後。寓意兒童長大成人,必有一步登天之好運。

此圖與上幅娃娃畫,同樣為取義吉祥,構圖豐滿,色彩鮮明的圖案形式畫,饒有民間藝術韻味。

084 加官進祿

圖中畫兩個兒童,一手舉太子冠,一蹲坐於梅花鹿旁,二人喜逐顏開,十分有趣,取義無非是借鹿與「祿」,冠與「官」之諧音,組成此一「加官進祿」之畫題。

此圖為畫行中的「細活」,專銷北京及東北王府大戶。其特點不僅兒童頭臉開眉畫眼須十餘道工序,設色也十分講究雅氣,最後兒童衣物上還壓一道金粉花紋,益增兒童之「富貴氣」。

085 和合二聖

圖中「合和」乃畫工筆誤。和合二聖是民間年畫中常見之題材。圖中畫兩個仙童,一捧寶盒,上出荷花;一抱口吐金錢之蟾。按:和合即萬回哥哥,祀之可使遊子遠歸。言萬回僅一人。和合二聖之說,始於清初。雍正十一年,封天台「寒山」、「拾得」為和合二聖。

「和合二聖」本是商家或新婚人家常貼在堂上的吉祥神仙畫,此圖取其題材,繪成兩個童子扮演的和合形象。此外又增畫了一金蟾吐錢,使得畫面飽滿,更加吉祥喜慶氣氛。

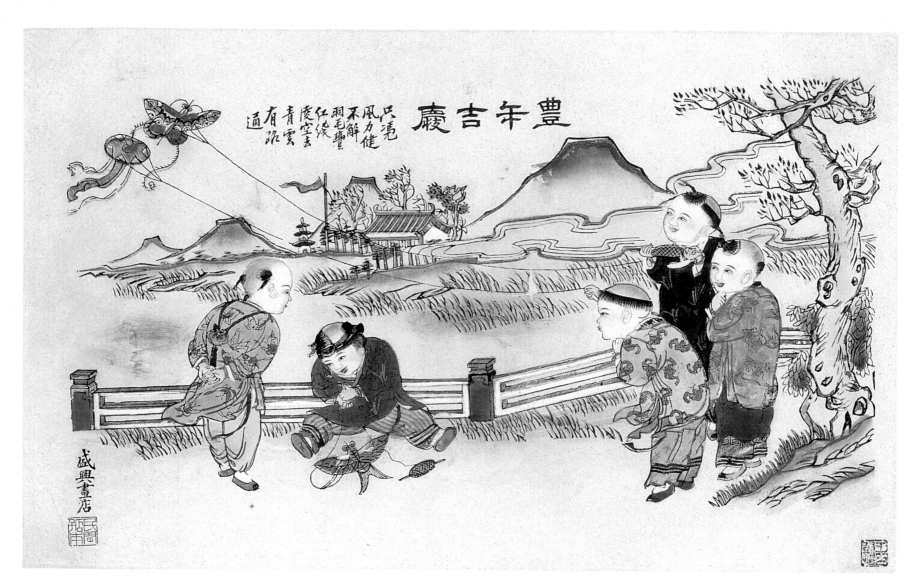

豐年吉慶

只憑風力健
不解羽毛豐
紅綫凌雲去
青雲有路通

盛興畫店

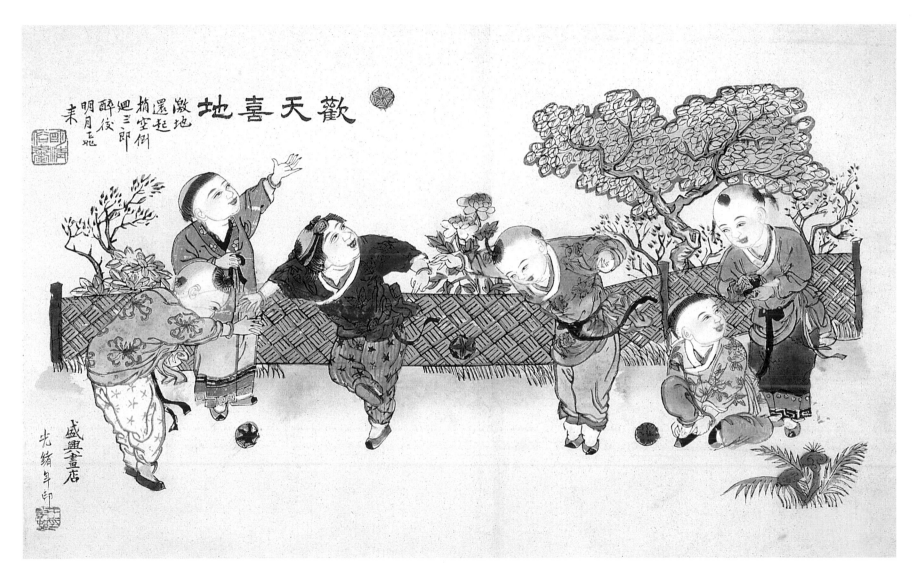

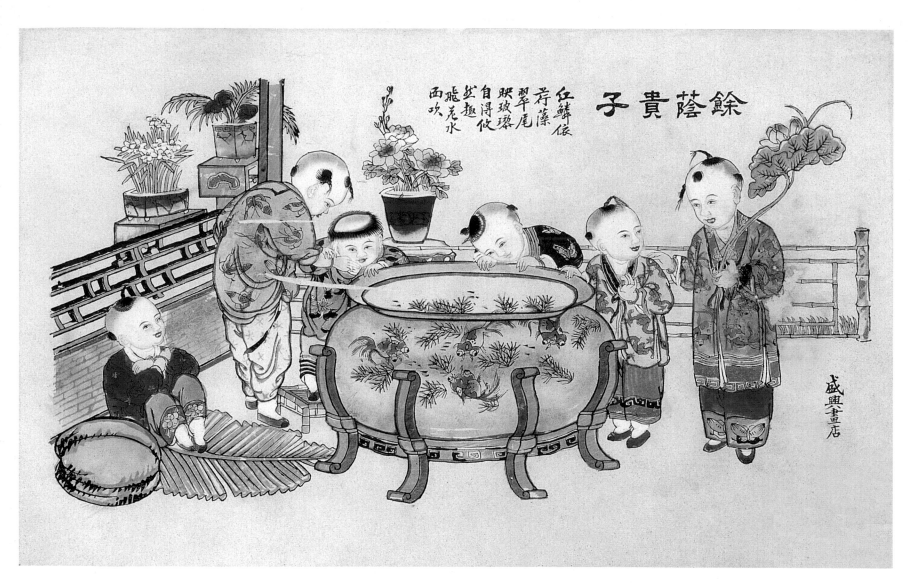

餘蔭貴子

紅鱗依
翠藻芹
映翠尾
自玻璨
戲得玖
騰趣攸
而老
吹水

盛興畫店

086 豐年吉慶

圖中畫春風送暖，芳草如茵，五個兒童在郊外放風箏為嬉戲。按：「風箏即紙鳶，縛竹為骨，以紙糊之，製成仙鶴、孔雀、沙雁、飛虎之類，繪畫極工。兒童放之空中，最能清目。有帶風琴羅鼓者，更抑揚可聽，故謂之風箏也。」見《燕京歲時記》。

圖中畫五個兒童，樹下兩個兒童放起風箏，一個旁邊觀看；另外兩童子，一個在為風箏拴線，一個負手等待。五個童子高矮不齊，衣著色彩不一，所處位置，散聚得當，生趣盎然。

087 歡天喜地

畫六個兒童在竹籬花圃之外，做玩球遊戲。他們有的手拍，有的足踢，十分活潑。上題：「潑地還起，掏空倒迴，三郎醉後，明月飛來。」三郎即唐睿宗第三子李隆基（玄宗），畫中題句或有所指。

近年國際體育界公認足球創始於中國，是鑑於歷史上中國古代文獻記載。據《漢書・藝文志》有〈蹴鞠〉二十五篇。注云：「鞠以革為之，實以毛，蹴蹋而戲也。」即以皮縫成球，內塞毛類，踢蹋比賽。此圖反映了這一體育遊戲流傳到清代不廢，而又有了變化。

088 餘蔭貴子

畫中描繪的時序已臨盛夏，荷塘花開，西瓜新熟，六個童子在圍賞玻璃缸中之金魚，其中抱膝獨坐於芭蕉葉上者，尤為可愛。中國豢養金魚創始於南方，蘇軾詩：「我識南屏金鯽魚，重來俯檻散齋餘。」可知宋初杭州西湖已有變魚為金色之技術了。

民間畫師用色也有講究，且有「畫訣」傳授。例如此圖設色中，畫兒童衣裝的顏料，多加鉛粉，少用實色。故畫面顯得淡雅清秀，暑氣全消。

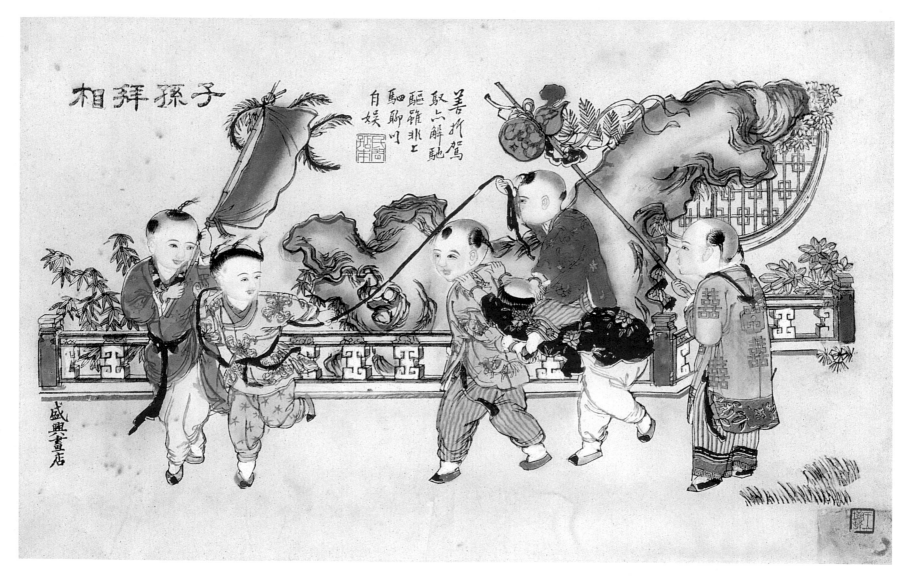

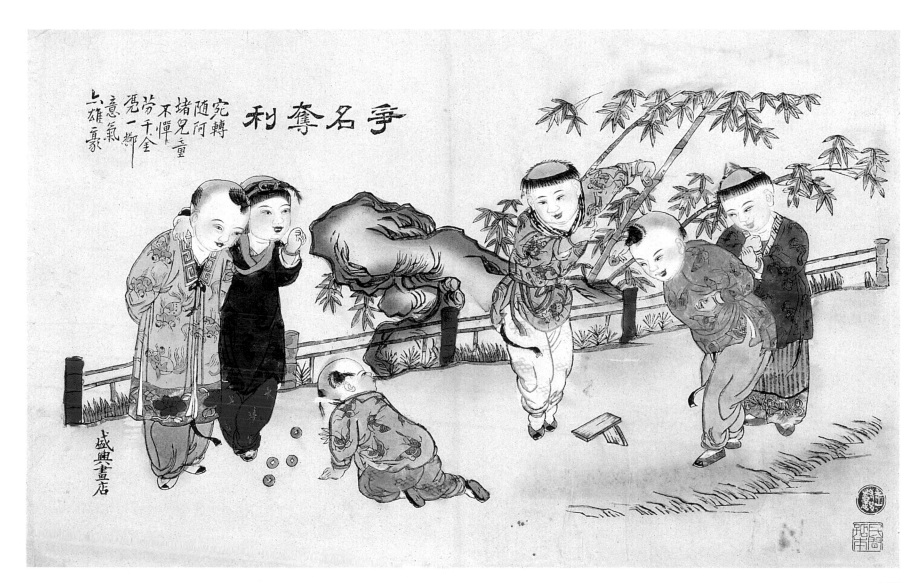

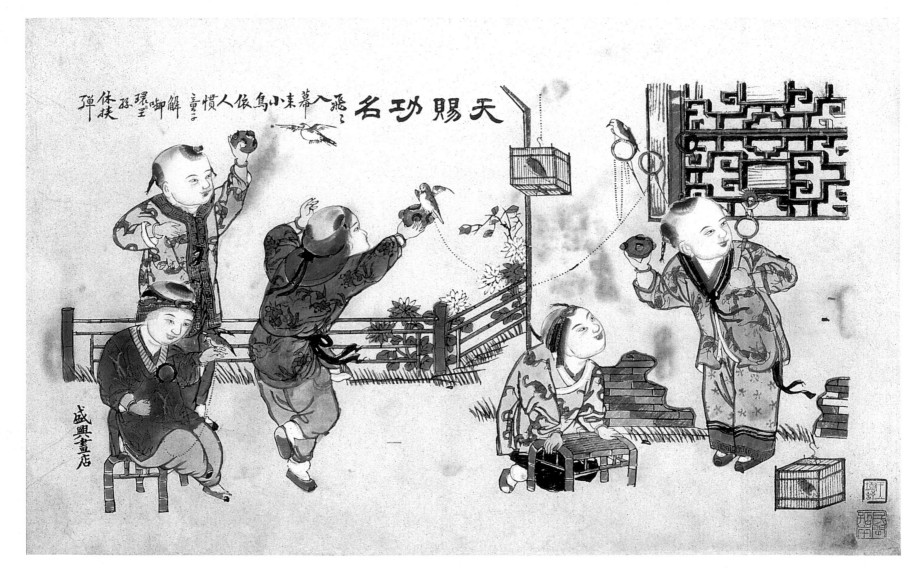

089 子孫拜相

　　圖中一個童子躬身俯首，雙臂搭於另一童子肩上，裝作一匹駿馬狀，一幼童坐騎背上。前有一童子擎彩旗，一童子做索拽狀，後有一紮牛角辮之兒童，手舉葫蘆芝草之類象徵幡蓋，畫出了兒童們假扮官員做「騎馬上任」之遊戲。

　　封建社會以「治國平天下」為男兒人生之最。圖中兒童之遊戲就反映了這一思想。然而為宰相者，只一人，故需有真才實學之士，此圖藉兒童遊戲，激勵少年立志圖強。

090 爭名奪利

　　圖寫庭石和短欄綠竹，四個男孩在做擲錢比勝負之戲。旁有一男孩負手俯身視地上之錢，一女孩立於其左，舉拳張口，似在一旁助興，增添了兒童嬉戲之樂趣。

　　民國成立前，市上流通制錢（外圓內方銅錢），兒童秋冬室外活動時，嘗以兩塊瓦片架起「人」字形，以錢擲瓦片上，銅錢隨坡滾下，滾遠者為勝。因今日紙幣多，硬幣也很少銅質，兒童已無玩此遊戲者。

091 天賜功名

　　畫五個兒童在陽光下調鳥餵禽。圖上題詩：「飛飛入幕來，小鳥依人慣；童子解啣環，王孫休挾彈。」意謂鳥雀飛禽尚知報恩，這點兒童們都能理解；挾彈打鳥的王孫公子可以收起打鳥的工具。

　　圖中菊花開放，天氣轉寒，花窗下兒童們戲鳥聽鳴。童子有坐有立，有蹲有跳，刻畫了兒童們遊樂歡快地喜悅神情，十分生動。

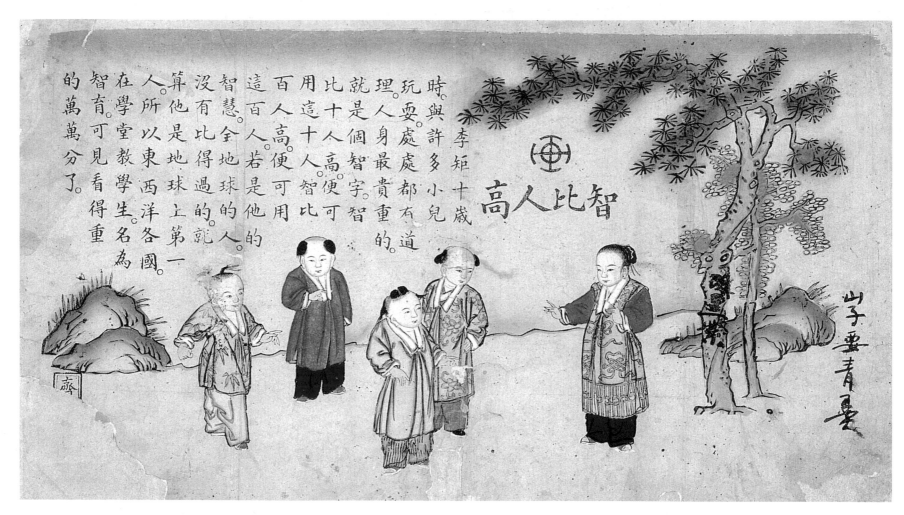

高人比智

的萬分了。
智育可見看得重
在學堂教學生名為
人。所以東西洋各國。
算他是地球上第一
沒有比得過的。就
智慧。全地球的人。
這百人若是他的
百人高。便可用
用這十人智比
比十人高便可
就是個智字。智
理。人身最貴重的。
玩耍。處處都有道
時與許多小兒
李矩十歲

山字要青要

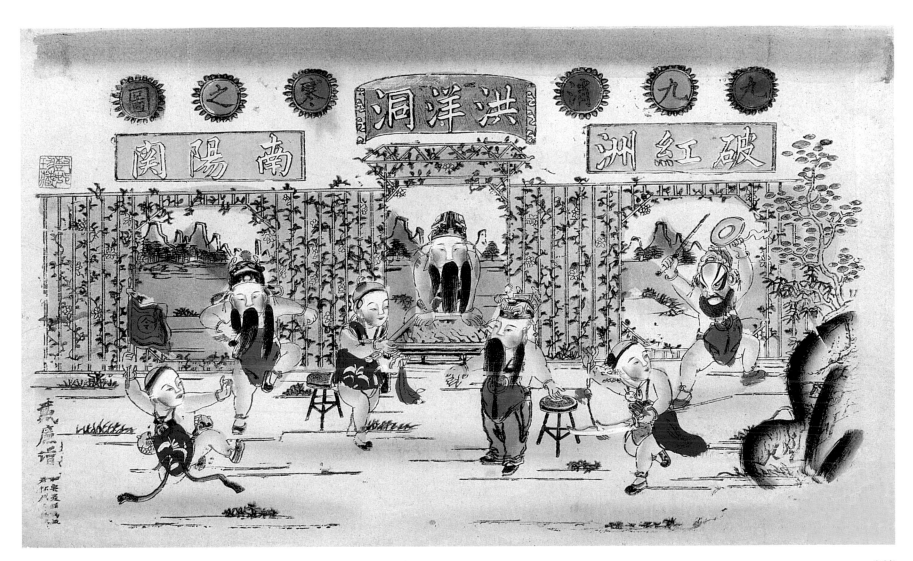

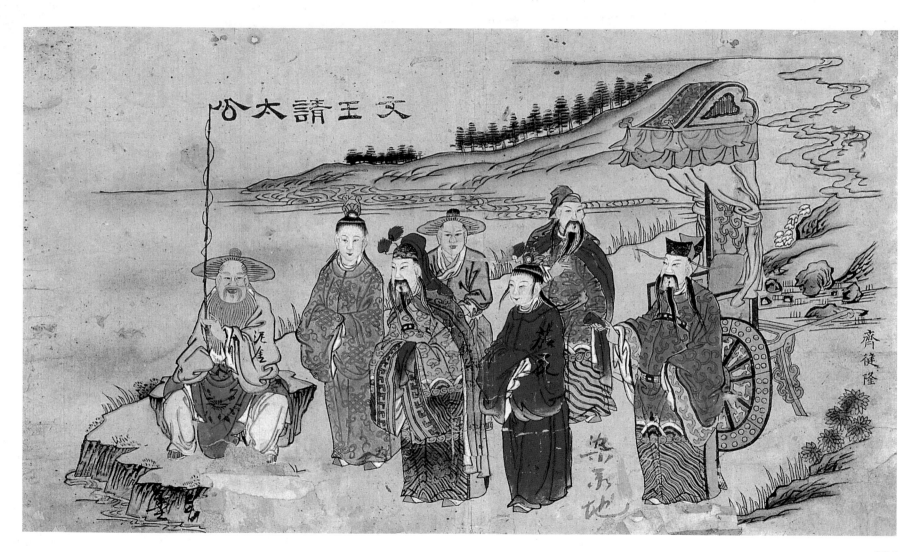

文王請太公

齊建隆

094

092 智比人高

晉朝李矩,「童齔時,與群兒聚戲便為其率,計劃指授有成人之量。」(見《晉書‧李矩傳》)圖中借此歷史人物提倡智慧第一,並主張效法西方學堂教育方法,對兒童注意智育,反映了清末維新派主張變法圖強的進步思想。

中國進入近代史,是被列強各國欺侮的年代。民間年畫中出現了重視兒童智育、體育等題材的畫樣,以勵國人發憤圖強。此圖且以古人為例,易於感人並接受。畫面右邊手書一行小字是說圖中的山石要改成青綠色,因嫌它色暗了。

093 九九消寒圖

圖中畫七個兒童扮演三齣小戲,中間「洪洋洞」,演孟良盜骨故事;左為「南陽關」,演伍雲超據南陽關抗拒隋煬帝征討,後投雄闊海處;右畫「破紅洲」故事,演穆桂英大戰白天佐。三齣戲名共有九字,每字大都九劃,合成九九八十一日之數。其中有別字,如「破紅洲」應為「破洪州」,是因需要湊成八十一筆劃,故假借而用之。

此圖背景繪以花籬,前有兒童扮演戲齣,後有峰巒湖水,層次推遠,襯托出了兒童天真活潑地嬉戲場面。

094 文王請太公

西伯侯姬昌(文王)擬訪賢人輔佐,夜夢飛熊入帳,召散宜生卜之,是得賢良之兆。文王率眾出訪,遇前罪犯樵夫武吉,告之文王:渭水河畔有一漁翁,自云姓姜名尚,道號夢熊;文王令武吉導往,果見姜子牙(尚)垂釣河畔,文王詢問政事,姜議論縱橫,文王頓覺驚異,遂拜為相,且親自拉輦以示敬意。見《武王伐紂平話》。

此圖刻畫帝王出幸,文臣武將伴駕訪賢;賢者隱居江畔,故背景空無車馬行人;文王身居帝位,隨行者亦皆位高爵顯,故袍服色彩濃重華貴。

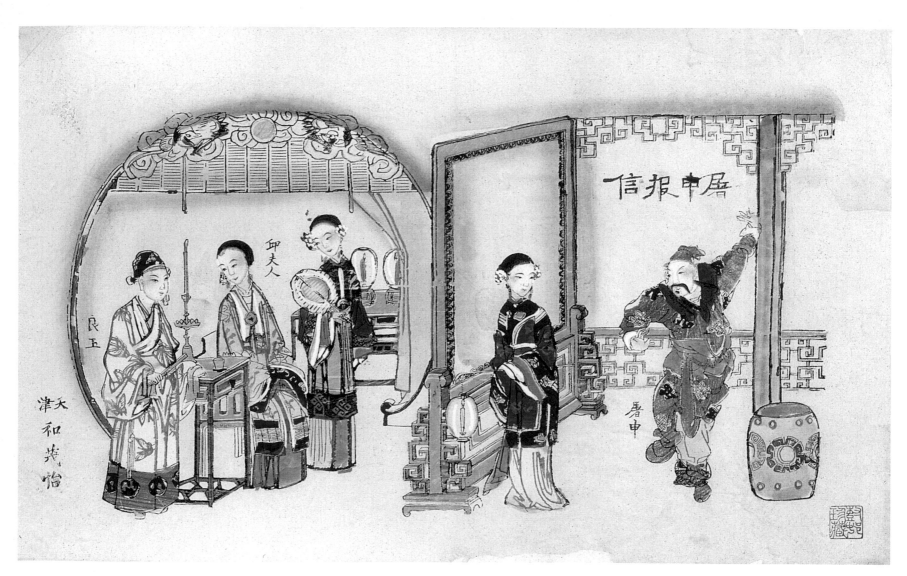

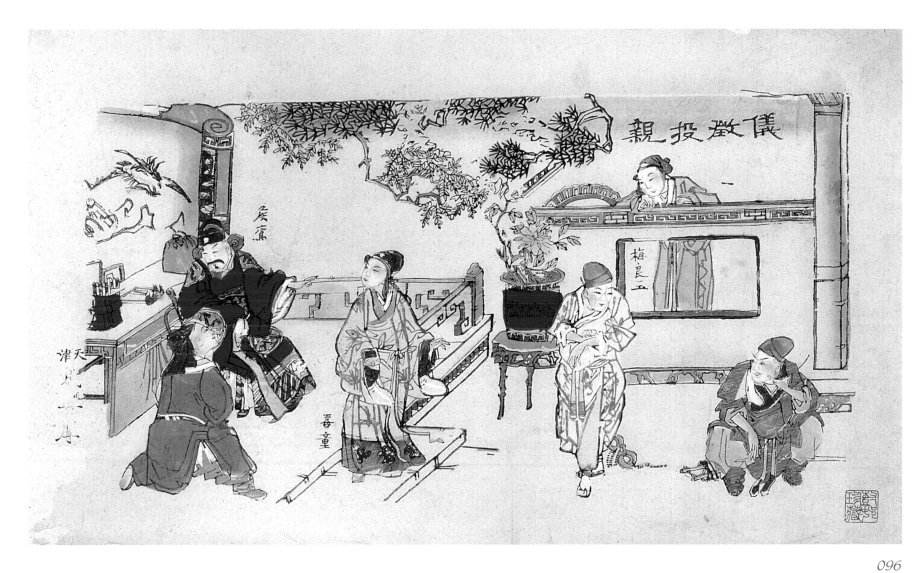

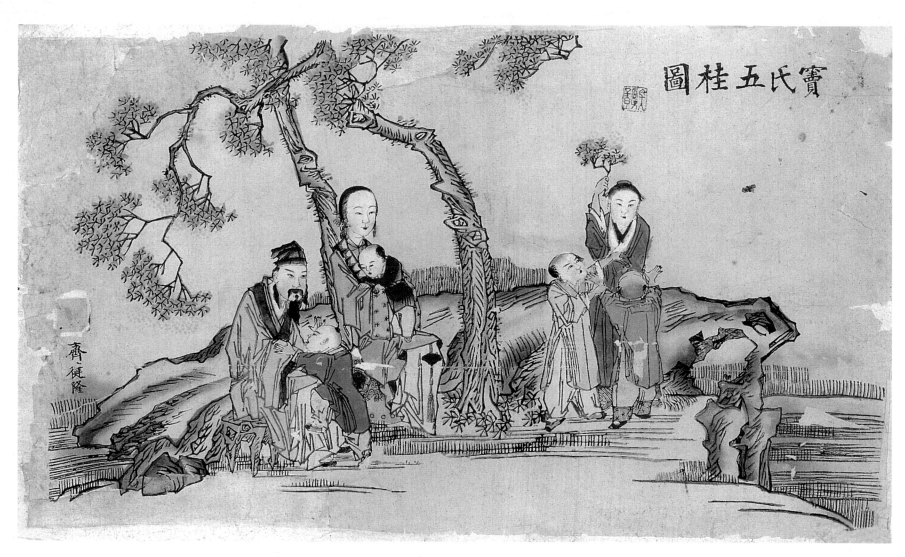

097

095 屠申報信

小說《二度梅》寫唐朝奸相盧杞陷害梅良玉一家之故事。梅良玉之父梅魁，直言敢諫，面責盧杞、黃嵩之罪，德宗（李适）怒，將梅魁推出西郊天地壇斬首。盧杞為斬草除根，令校尉到常州抄斬梅家滿門。常州府差役屠申，因受梅魁之恩，得悉此事後，夜往梅府告急，梅公子（良玉）幸得逃生。圖寫屠申前來報信，梅良玉與邱夫人在堂內尚不知梅魁被斬之情節。

楊柳青年畫色彩以柔麗著稱，但指畫婦女裙衫而言，且多是文戲故事。此圖以屏風分劃為內室外庭。內室邱夫人、梅良玉等衣飾顏色皆加以鉛粉變淡。庭中之屠申和丫鬟衣裝皆用石綠、大紅原色，加強了人物性格對比之效果。

096 儀徵投親

梅良玉因屠申報信，帶了一書僮逃出常州，投奔儀徵岳父侯鸞處避難。主僕二人到了儀徵，暫宿於店中，聽說縣官侯鸞上任以來，愛的是財寶，惱的是無錢親友。良玉為了得到安身之處，又怕侯鸞賴婚不認，遂依喜童（書僮）之計，由喜童扮作梅公子前往縣衙拜見侯鸞，梅良玉立於衙外觀看侯鸞動靜。侯鸞見假公子之後，果然拒不相認，並令衙役將其逮捕，押送往盧杞府中。梅良玉見勢不好，奔向山東舅父家中而去。故事見《二度梅》第八回。

年畫作坊「畫訣」有：「軟靠硬，色不楞」之句。是指畫面設色要有「軟色」（顏料加粉）和「硬色」搭配。此圖左邊縣官及衙吏衣裝為「硬色」（紅、綠原色），右方喜童、梅良玉等皆「軟色」。

097 竇氏五桂圖

竇禹鈞五代（後晉）時幽州人，家富濟貧，辦義學召貧家子弟入塾讀書。有五子，長曰儀，次曰儼、侃、偁、僖，後聯科登第。侍郎馮道贈詩一首云：「燕山竇十郎，教子以義方，靈椿一株老，丹桂五枝香。」圖中畫丹桂兩株，下有竇禹鈞與夫人在撫其幼子，另外三子作折桂之嬉戲。此圖樹石人物繪刻精緻，設色亦較清麗。

此圖畫面給人一種「安居祥和」之感。青石橫臥，秋桂摩空，竇禹鈞暨夫人倚坐石上，意態安詳。意境令人嚮往清平世界，天下太平。

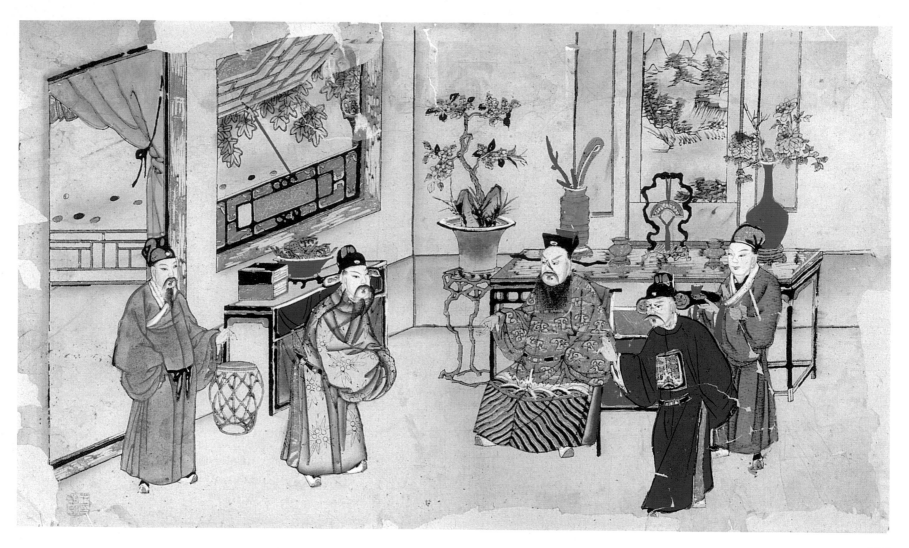

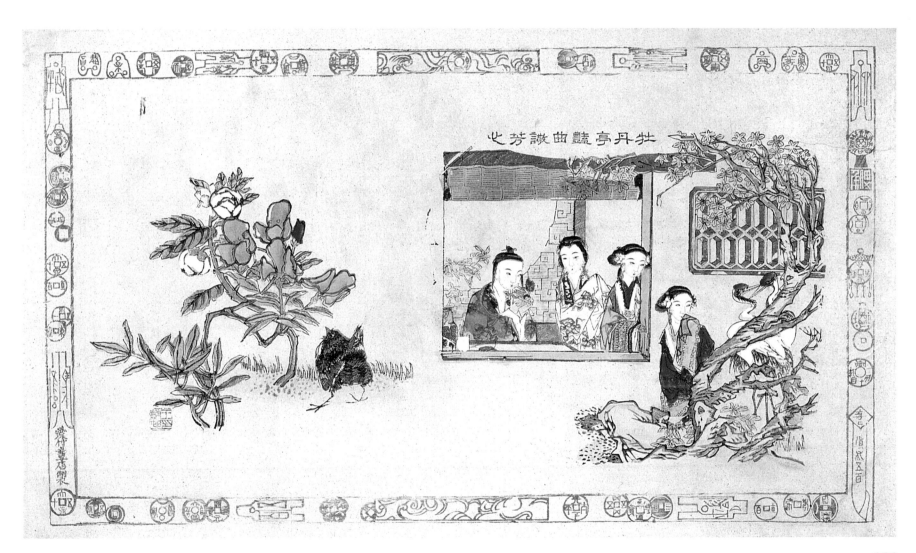

牡丹亭豔曲譏芳心

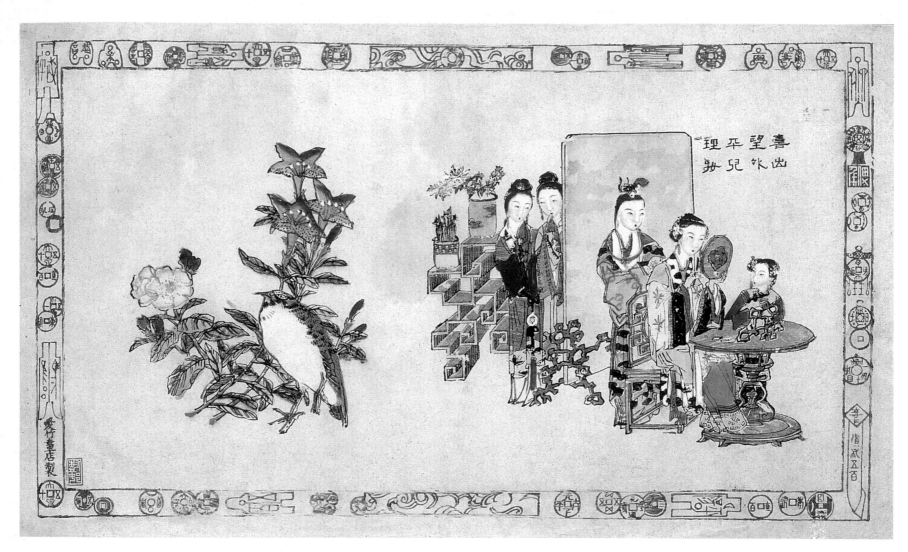

098 一捧雪

明朝嘉靖時，嚴嵩當權誣陷忠良。錢塘莫懷古家藏一玉杯，名「一捧雪」，為稀世奇珍。嚴嵩向莫索取，懷古乃偽造一杯進獻。事被門客湯勤所知，暗報嚴府，嚴嵩遂設計陷害莫懷古，賴僕莫成替死，懷古逃亡在外。嚴嵩令人將莫成頭解京驗證，湯勤又告人頭非真，並欲占莫懷古之妾雪豔娘。覆審官陸炳知湯之心意，佯斷豔娘與湯勤，湯乃不究。洞房中雪豔將湯勤刺死而後自刎。故事出自《一捧雪》傳奇。圖中嚴嵩坐太師椅上在向莫懷古索杯，懷古後是莫成，嚴嵩旁一丑角為湯勤。

此圖之廳堂客室，代表了中國傳統格局；正面條案上設朱瓶方尊，分插折枝花卉、珊瑚雀翎，中間置一玉石雲磬。牆面中掛山水一幅，配名家字對一副。門帘高掛，透露出荷塘無際。圖中人物皆作戲裝扮相，故事愈益真實生動，引人耐看。

099 牡丹亭豔曲警芳心

黛玉葬花歸去，正遇寶玉花下間看《會真記》，寶玉以妙詞戲黛玉，二人爭執起來，可巧襲人來找寶玉，寶玉別了黛玉而去。黛玉獨自一人，悶悶正欲回房，行至梨香院牆角下，聽得裡面唱：「良辰美景奈何天，賞心樂事誰家院……則為你如花美眷，似水流年。」一時站立不住，便坐在石上，仔細忖度，不覺心痛神癡，眼中落淚。圖中黛玉以袖掩口，坐於花木之下，不勝其悲之景。故事見《紅樓夢》第二十三回。

《紅樓夢》故事在年畫中繪刻雅致者，以此圖與下圖兩幅較佳。畫面是一半為花鳥，一半是人物，四周套印以古泉（古稱錢曰「泉」，以其流通無不遍也）花邊。此圖畫一方窗，竹簾高捲，窗外增繪仙鶴一對，以助黛玉之悲泣。

100 喜出望外　平兒理妝

王熙鳳因賈璉與鮑二家的勾搭吃醋，打了平兒，平兒委曲欲尋死，被李紈、寶釵等拉到大觀園來，寶玉又將平兒讓到怡紅院中。寶玉因見平兒衣裝沾汙，淚容滿面，便吩咐小丫頭舀水，讓平兒洗臉，換上襲人的衣裳。平兒素知寶玉專能和女孩子接交；寶玉因平兒是賈璉的愛妾，故不肯和他廝近，也常為恨事。這回寶玉於妝臺前教平兒理妝，並把一枝並蒂秋蕙與平兒簪在鬢上，感到能為平兒稍盡片心，是今生意中不想之樂；平兒也覺得寶玉處處想的周到，果然話不虛傳。

此幅畫面構圖一如上幅，左邊畫花鳥，右邊寫故事中寶玉替平兒梳頭。室內圓桌方屏，瓶花書架，古香雅致，陳設不失為簪笏世家之格局。

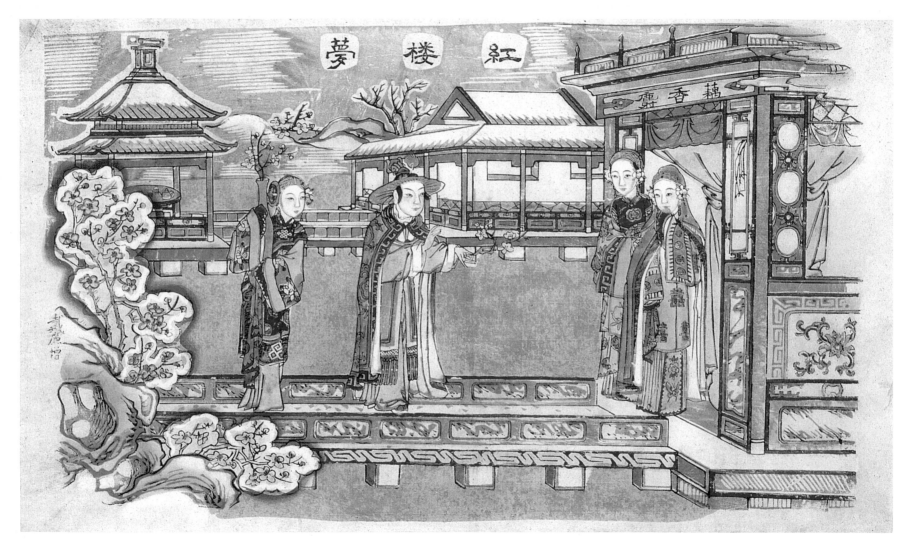

101

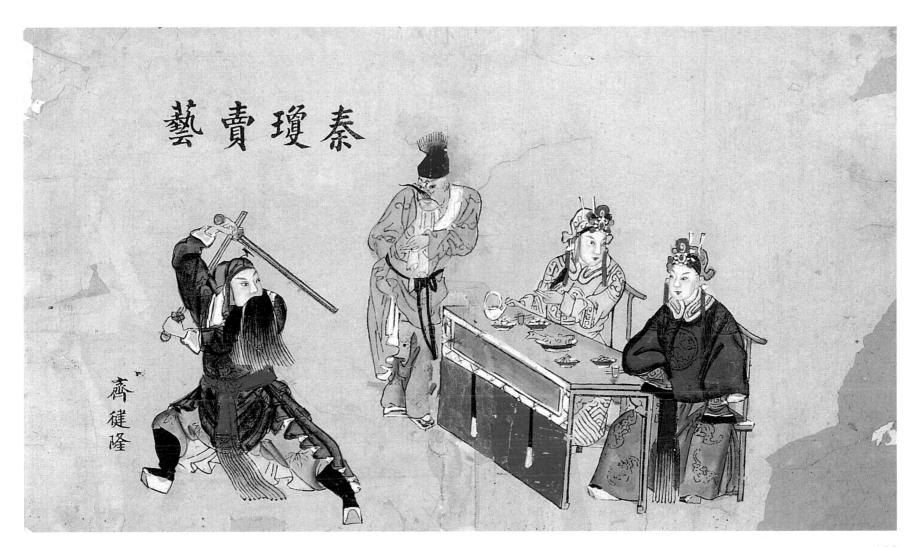

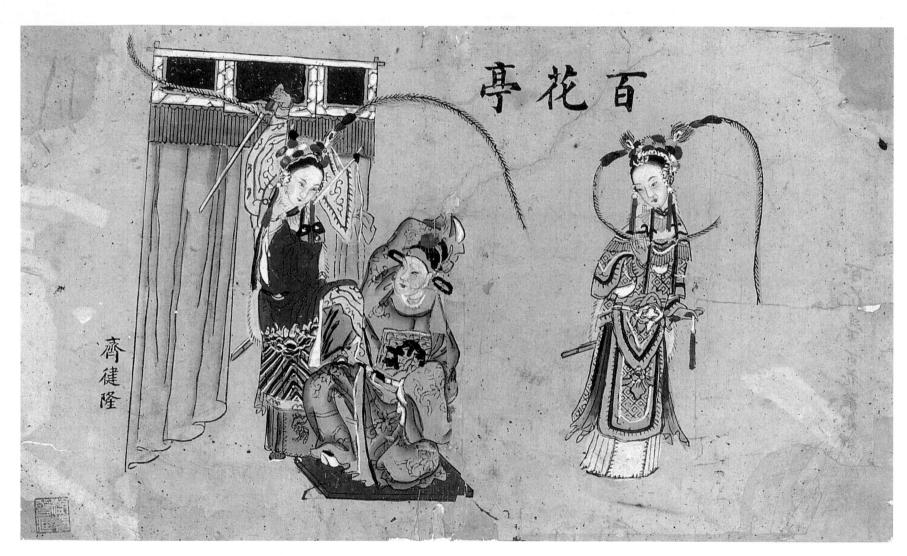

103

101 紅樓夢

　　圖中畫梅花吐香，亭林積雪，大觀園內一派隆冬景色。賈寶玉頭戴氈笠，身披斗篷，手中執一折枝梅花立於雕欄石橋之上，後有平兒懷抱梅花寶瓶相隨。藕香廡（榭）繡帘高挑，前有史湘雲等身披皮裘立於門外，迎候寶玉共嘗山中野味。描寫了《紅樓夢》第四十九回「琉璃世界白雪紅梅，脂粉香娃割腥啖膻」裡的一情節。

　　楊柳青年畫中雪景不多。因勾畫雪景需鋪天染地，濕筆圈出白色景物，費工頗多。此圖因故事情節為隆冬天氣，園景渲染亭閣如玉雕，花木凋落似銀枝。人物的皮裘風帽，透出了嚴冬天寒之氣氛。

102 秦瓊賣藝

　　隋末，歷城都頭秦瓊解犯人十八名至天堂州，途中犯人因不勝炎熱之苦，竟死其一。知州蔡氏因少一犯人，不批回文，任秦瓊在客店中坐待。因此，秦瓊之路費耗盡，困居店中。店主王老好見秦瓊貧病交迫，錢無所出，屢催膳宿之費，絮絮不休。秦瓊無可奈何將馬拉出估賣，遇單雄信識得好馬，借騎處理其兄之事而去，未付分文。此時秦瓊惟有護身雙鐧可換銀兩，只好拿出求售。有響馬王伯當、謝映登見秦瓊儀容非凡，叩問其姓氏，知是秦瓊，遂勒令蔡知州速批回文，並贈銀與秦瓊，瓊乃束裝回歷城銷差。圖寫秦瓊賣鐧獻藝之景。

　　全圖只以一桌二椅作戲臺之道具。角色中秦瓊舞鐧之工架，店主王老好之表情，王伯當與謝映登二人如對話之神色，充分刻畫了京戲表演藝術之精髓。

103 百花亭

　　元代安西王欲反，朝廷令江六雲化名查訪，安西王不察，反任命為參軍。太監八喇鐵頭嫉六雲之被重用，將六雲灌醉，送至百花公主臥室，欲加陷害。六雲有姐江花右為百花公主之婢，暗中護救。百花回室，見六雲貌美，非但未加殺害，反贈以寶劍，送之出宮。故事原名《百花記》，明王無功改編為《花亭記》。圖寫百花贈劍一場。

　　圖中角色的行頭（衣裝）、幔帳及白花公主舉劍、江六雲單膝跪地，一袖抱頭之表情動作，體現出了「百花亭」戲中最精彩的一幕，同時也反映了清末京劇已漸形成，角色扮相與現代京劇已十分相近。

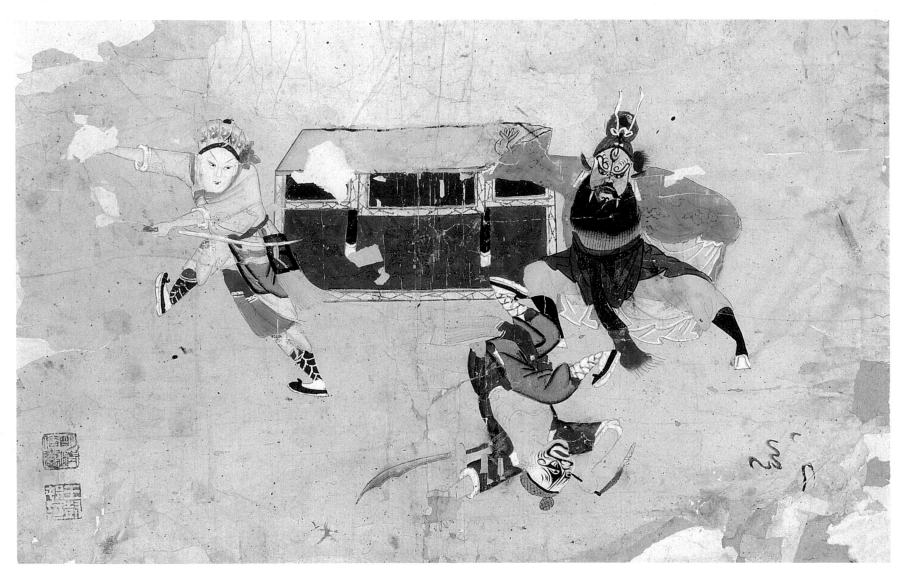

費得功

費得功

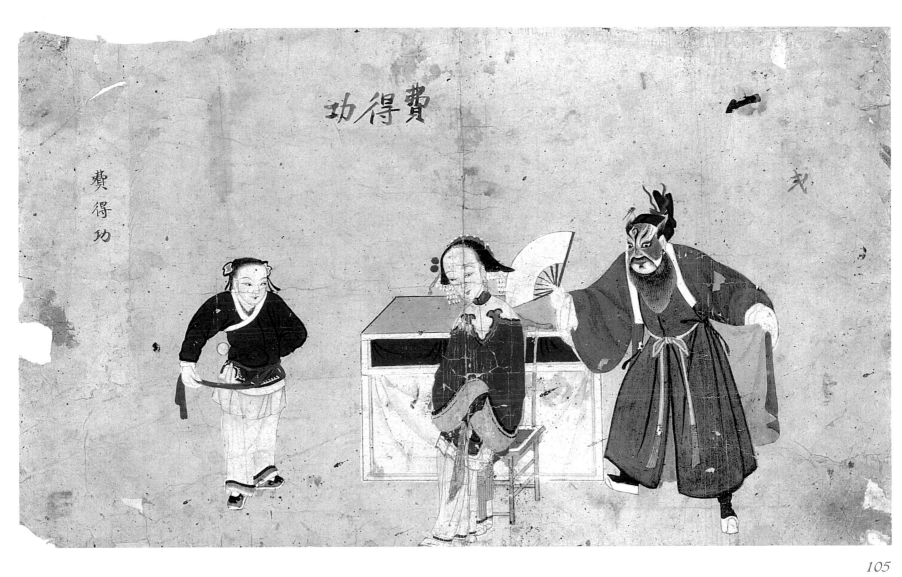

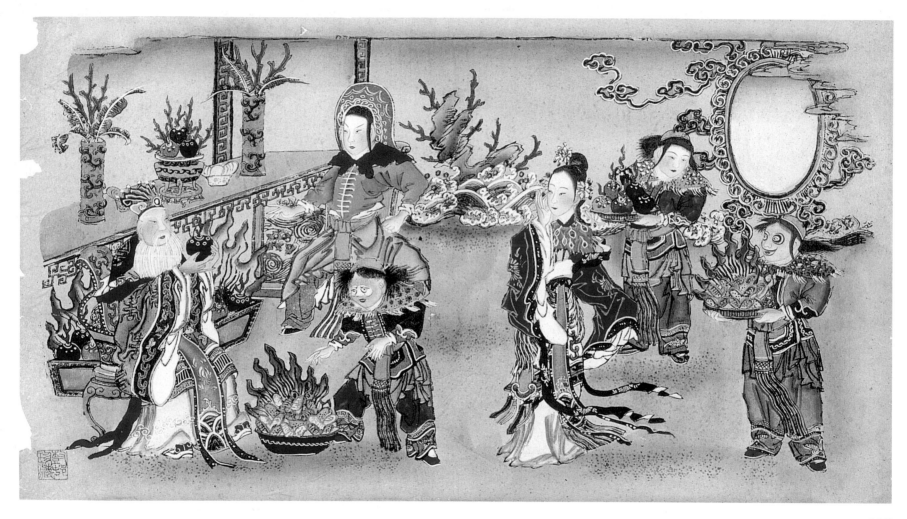

104 惡虎村

清代江都縣令施世綸升遷赴任,途經惡虎村,被莊主濮天鵰、武天虯劫入莊中,欲害施世綸為綠林群雄報仇。施之護衛黃天霸曾與濮、武結拜為兄弟。聞施世綸被劫,借祝壽為名,入莊查勘,弄明施被押之處,夜糾合同夥,入莊救出施世綸,並與濮、武反目,鏢殺武天虯,濮天鵰自刎而亡。圖寫武天虯中鏢身亡情景。

中國人物畫都是記憶寫生,不同於西方用「模特兒」(model)來描寫。例如圖中的武天虯,因中鏢翻倒在地的身形,是畫帥從戲園演出時所見默寫後,回到作坊裡創作而來,故所畫如舞臺演出實況。

105 費得功

土豪費得功,有寶劍及毒箭雄霸一方。因強搶梁氏女,逼婚不從而殺人。事被施世綸知,遂定計,由褚彪與黃天霸妻張桂蘭及賀仁傑喬裝農民,故意經過費之門首,費果將張桂蘭搶去。張乘機盜走費之寶劍、毒箭,黃天霸等隨後悄悄而至,與褚彪等共鬥費得功。費因失去武器,終遭擒。圖中張桂蘭坐於椅上,費立一旁與其扇涼,左方娃娃生為賀仁傑。故事出自《施公案》小說第五集。

費得功一齣為武功戲。角色的衣裝行頭全用石綠、銀硃、靛藍、赭石、槐黃等「硬色」繪製而成。而張桂蘭衣裝髮式,類似當代時裝,可供京戲或服裝史家研究參考。

106 龍宮得寶

畫海底龍宮,珍珠珊瑚,無數珍寶。左方長案前,龍王手托寶珠在賜贈一壯士;右方一寶鏡,前有龍女,衣裝華麗,後有水族二名,手托金銀珠寶各一盤隨立。內容似取唐李朝威《柳毅傳》的故事,改畫而來。

龍宮之故事是畫師想像而來,以為海中珊瑚、水晶寶珠等皆龍王宮中所有。小說《柳毅傳》謂:書生柳毅見一女牧羊,女自稱洞庭龍王三女兒,因嫁與涇河小龍王;太子殘暴,逼至海濱牧羊。請柳毅傳書寄其父,後龍女得救,改嫁柳毅。此圖似與此故事有關。

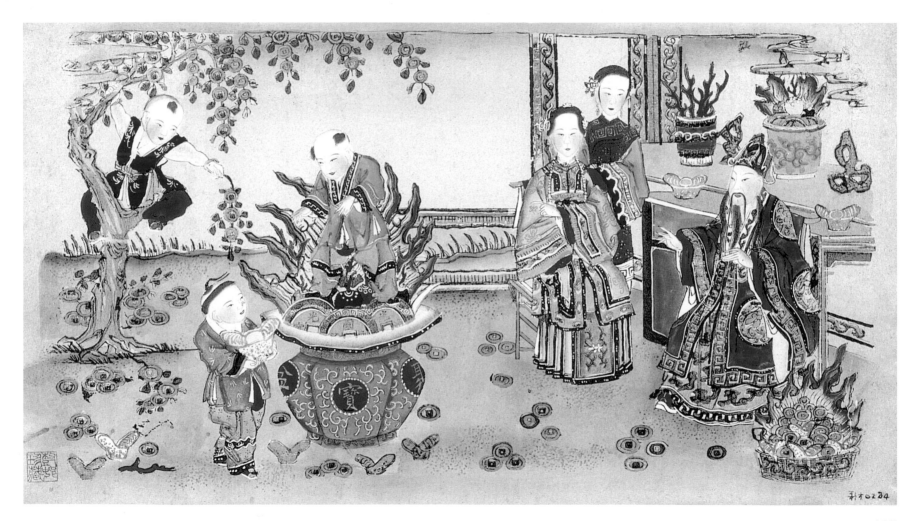

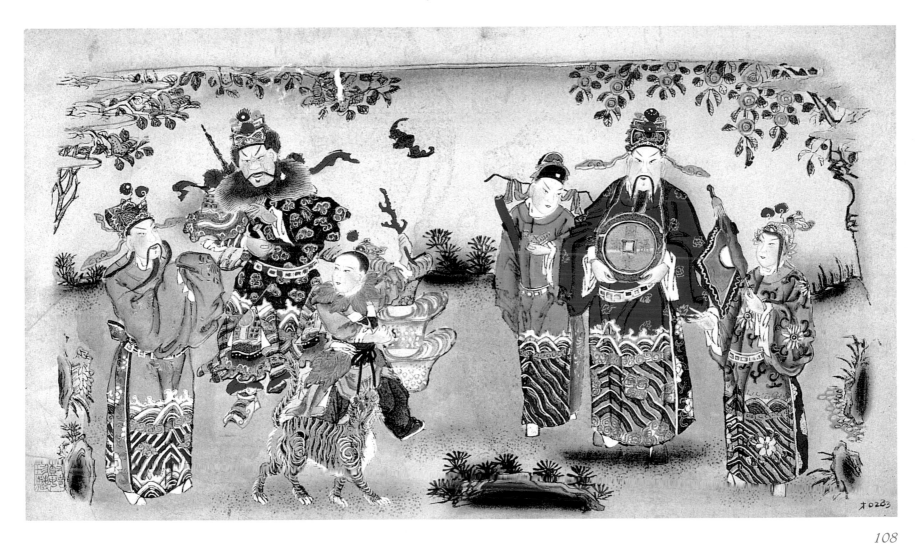

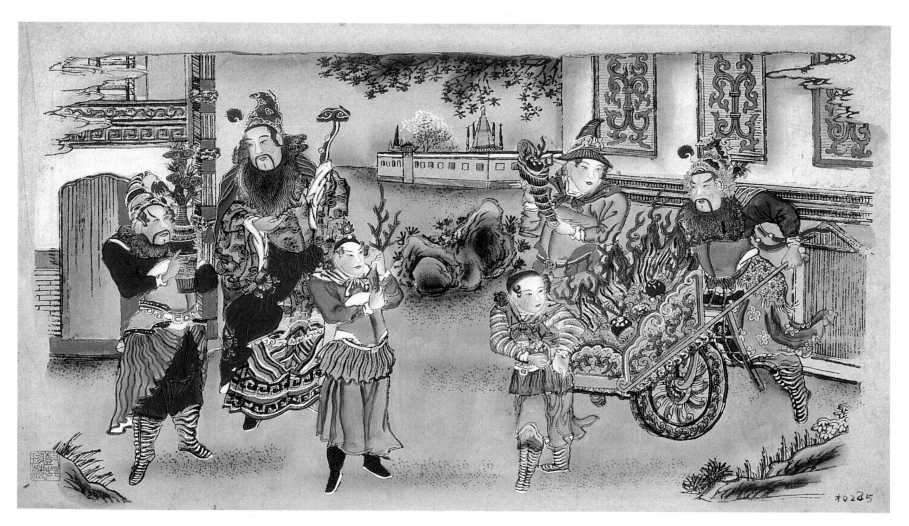

109

107　聚寶盆

　　《餘冬聚錄》：「舊傳沈萬三家有聚寶盆，貯少物，經宿輒滿，百物皆然，他人試之則不驗。事聞太祖（朱元璋），取入，試不驗，遂還沈氏。後沈氏籍沒，乃復歸禁中。」後來遂有「聚寶盆」傳世之說，得之者能發家致富。圖中沈萬三與夫人坐於堂上，前有聚寶盆盛滿金銀財物。又有三個兒童嬉戲於搖錢樹、聚寶盆之間，反映了舊社會人們希望發財致富的普遍願望。

　　故事中的沈萬三「聚寶盆」本是一瓦器。為誇大聚寶盆財多，畫師繪製成一大青花彩缸，內盛金錢寶珠，元寶滿地。人物衣裝華麗，兒童嬉戲活潑，彷彿人間真有其事。

108　文武財神

　　道教中奉趙公明為財神。相傳趙為秦時人，得道於終南山。漢張陵修仙煉丹，奏請守護丹爐之神，玉皇遣趙公明並封為「正一玄壇元帥」前往。《三教搜神大全》又說趙公明能除瘟禳災，買賣求財，使之宜利。民間稱其為武財神，並以《封神演義》裡的比干為文財神。圖左二抱鞭者為武財神；右二戴天官盔，穿朝服者，為紂王宰相比干。

　　中國古代以農業為社會主要經濟，自從鴉片戰爭後，沿海一帶闢為商埠，地主有財者紛紛離開土地，投資到天津、上海等地從事商業活動，發財便成了城市人們最人的願望。文武財神之類的題材，更勝於「五穀豐登」、「豐年吉慶」之畫題。

109　進寶圖

　　圖中畫衣帽穿戴各不相同者六人，手中或舉寶瓶，或拿珊瑚、如意和其他珠寶。其中一個推獨輪小車，滿載金銀寶物，一個手捧明珠引路前行。遠處有尖頂樓房，西式長牆。蓋取西域回回來進寶之意，故題作「進寶圖」。

　　傳統人物畫中，舊有「職貢圖」，畫四方異域之人來華，向朝廷貢獻珍貴奇寶。此圖即取義於此。

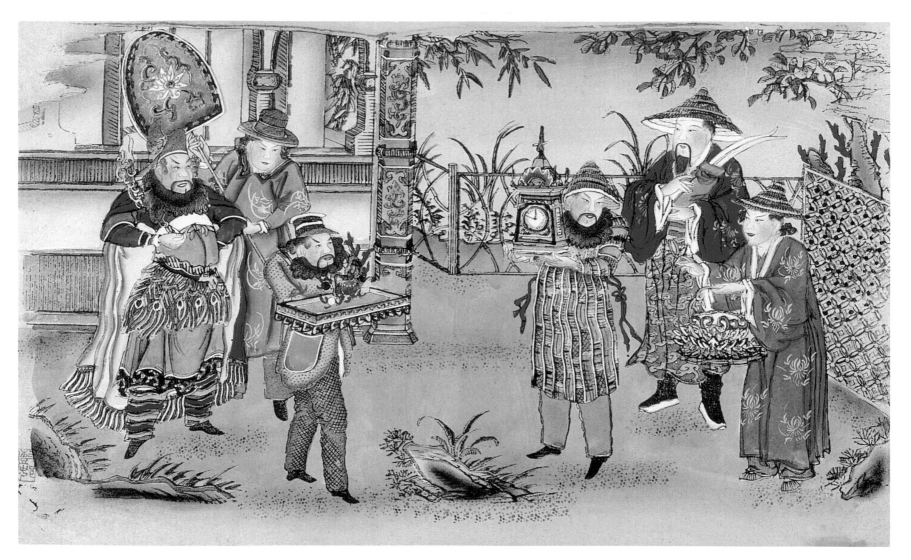

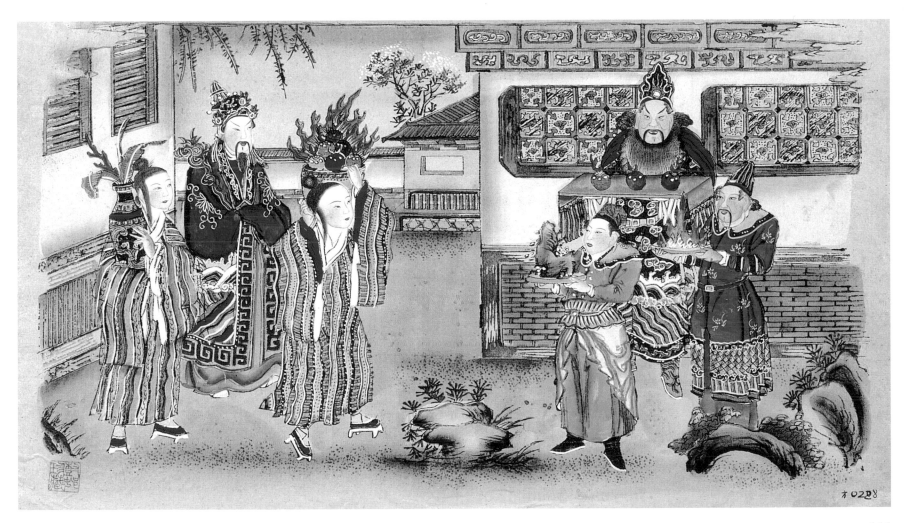

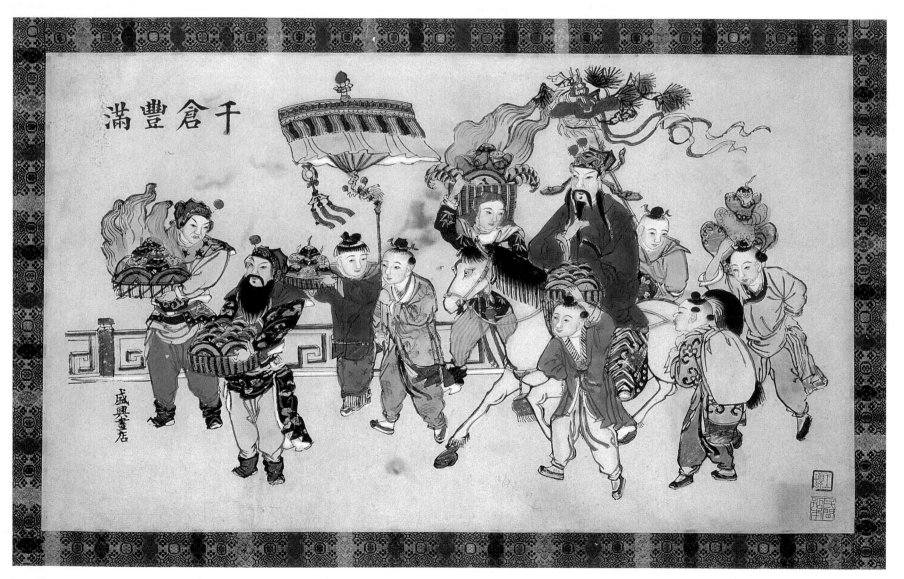

千倉豐滿

盛興畫店

110　獻寶圖

　　此圖描繪的人物都似域外人之裝束，有的腰繫孔雀羽裙，有的頭戴圓頂禮帽，有的穿長褲革履。人們手中所舉之物亦不一樣，有鐘錶，有象牙，有寶石，有文玩等。表現了海外各國特色的珍奇異寶，匯集在新春節日的都城帝京。

　　圖中的人物衣帽服飾奇特，也不類中國古人形象。手中所托之財寶，如火珠，鐘錶等，都是西方新鮮之物，內容與前幅「進寶圖」之思想彷彿。

111　萬寶齊集

　　圖畫長牆粉壁，雕花窗格，庭院裡有各式衣裝打扮者，或頭頂珠寶一盤，或手托羊脂美玉，金石寶瓶，齊集一起。其象徵著新春佳節，世上一切珍貴寶物都湧現於自家第宅之中。

　　圖中人物有如財神者，有如招財童子者，還有足穿木屐如日本國人等等。分立為兩組，象徵四方各國皆有寶物進獻。這類題材之作，色彩濃麗。新年貼在牆上，增添了節日的喜慶氣氛，忘卻了國弱民窮之現實。

112　千倉豐滿

　　圖中一戴天官盔，穿朱紅袍之財神(比干)，手執五絡長髯，坐騎一匹白馬上。前有二力士各托金錢財寶筐開路，一個童子手擎傘蓋，一個童子手捧寶珠隨行。馬之周圍，有童子肩扛元寶，背負糧米，手舉松柏靈芝仙杖等，列隊前趨。描畫出了廣大人民希望收成大好，千倉豐滿之宿願。

　　此圖宛如一組慶祝豐收的儀仗隊。前有捧送珠寶者，後有身背糧米布袋的童子，財神騎馬居中，送財糧入倉。雖然沒有鑼鼓，但熱鬧非常。

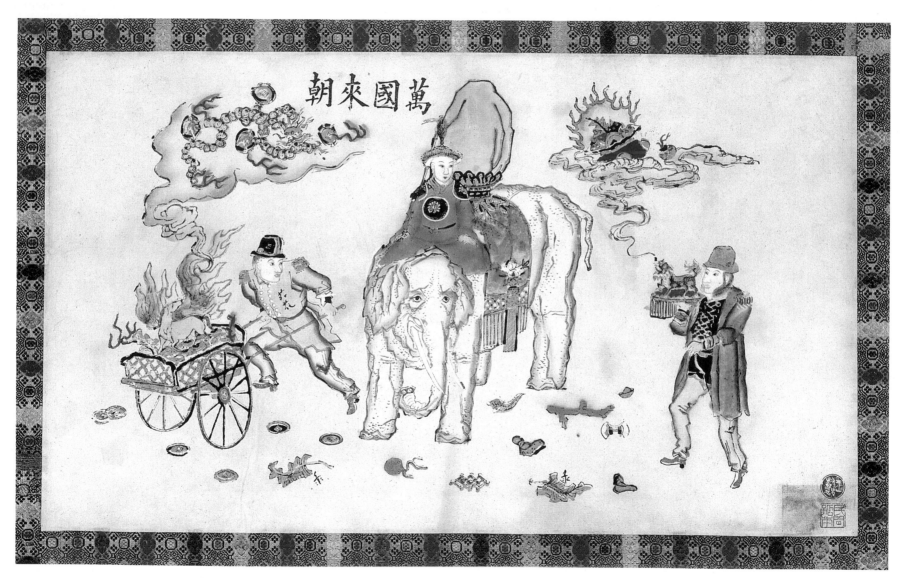

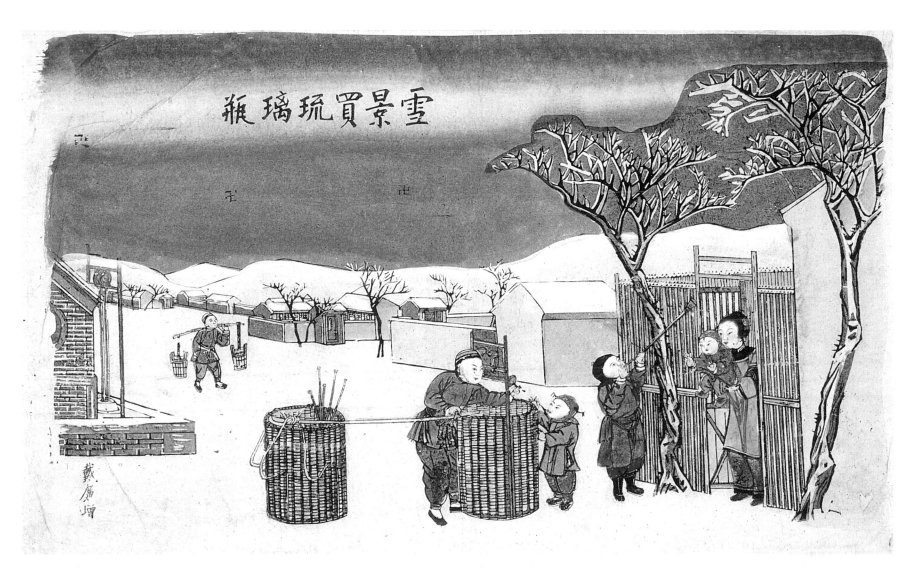

雪景買玩琉璃瓶

戴廂嶒

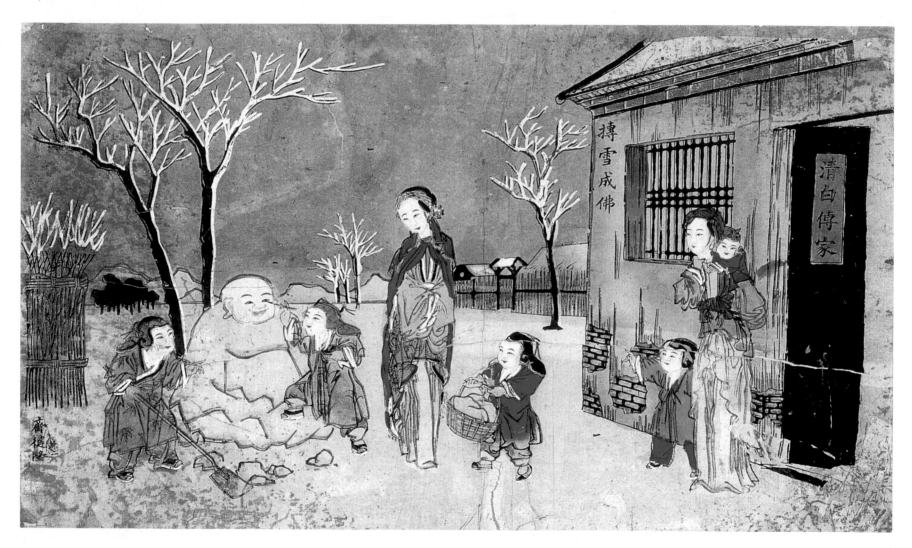

115

113 萬國來朝

圖之正中，一身穿緊袖紅朝服，頭戴翎頂帽之官員模樣者，坐於大象背上，後載上一巨形寶石。圖左一身著軍裝之洋人，手推一雙輪鐵車，車上臥一寶馬金駒，上吐錢龍騰空。圖右一穿長褲、皮靴，身披綠呢禮服，戴灰呢禮帽的西洋衣裝者，手托一圓盤，上有麒麟口吐聚寶盆。此畫內容反映了清朝皇族在做著「萬國來朝」的美夢。

中國西藏，古稱吐蕃，唐朝時即已通婚，進貢方物與唐王，至清初往來更加親密。晚清，英、俄帝國先後欲圖西藏為殖民地，但藏民活佛仍朝貢清王朝。圖中坐於象背戴珠頂帽，穿紅袍服的王公乃西藏朝貢者。

114 雪景買琉璃瓶

《燕京歲時記》：「琉璃喇叭者，口如酒盞，柄長三二尺；咘咘登者，形如葫蘆而長，柄大小不一，皆琉璃廠所製。」琉璃瓶即琉璃喇叭，清末流行於北京的一種玻璃玩具，今已不見。圖寫北京郊區雪景，賣琉璃瓶者放下擔子在賣「咘咘登」，柴門內一簪花婦女在聽一兒童口吹琉璃喇叭。反映了過去歲末春初北京農村之風俗。

此圖為北方冬景，陰天雪地，黑白分明。茅屋草店、樹木山色，一片潔白。惟有買賣琉璃瓶者的衣裳，有紅有藍，點綴出了瑞雪豐年之意。

115 搏雪成佛

明劉侗《帝京景物略》：北京「初雪，戒不入口，曰毒。再雪則以燉茶，積雪以塑於庭」，搏雪成佛正反映了北京舊俗。圖寫數九隆冬，瑞雪滿天，三個兒童在門前樹下堆雪塑成布袋佛形。兩個婦人，一個披裘袖手觀賞，一個背負幼兒出門步雪而來。遠處屋舍如銀砌，峰巒似玉壘，描畫了北方深冬雪景和生活樂趣。

中國地廣，南方有雨無雪，農事不輟；北方入冬，雪多且河水結冰，兒童們遇有雪天，輒出門做堆雪人遊戲。近年更有冰雕展出，「搏雪成佛」圖使成了歷史上兒童們冬日遊戲之留影。

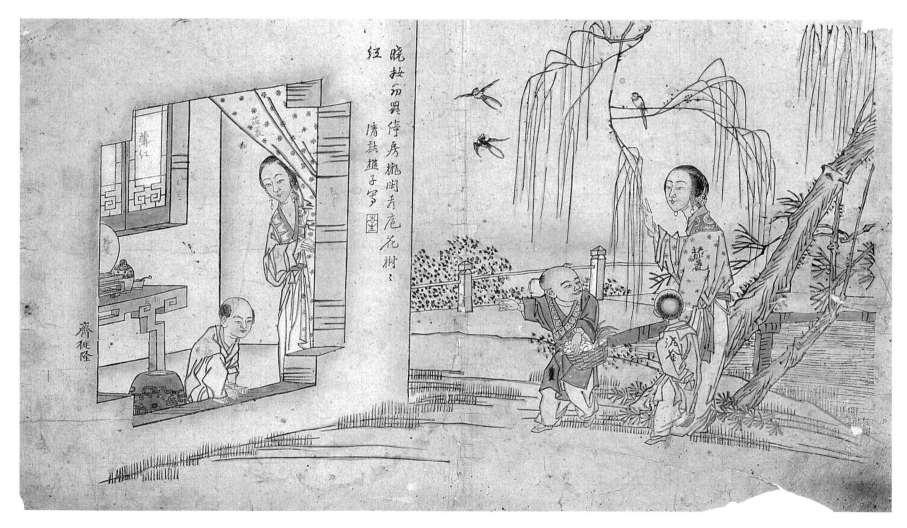

晚妝初罷停房攏閑弄青庵花樹下

紅

清琴携子寫圖

薄紅

齊提隆

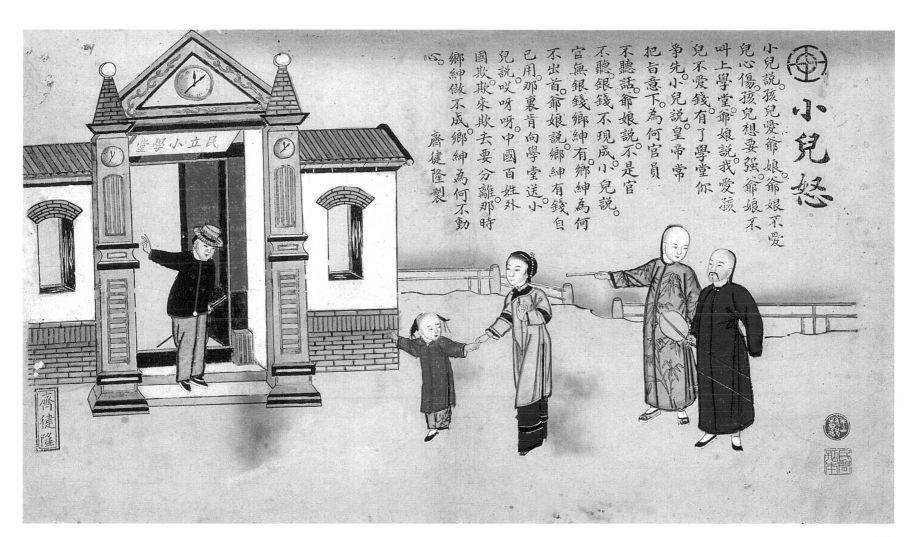

小兒怒

小兒說孩兒愛爺娘爺娘不愛
兒心傷孩兒想要強爺娘不
叫上學堂爺娘說我愛顏
兒不愛錢有了學堂你
爭先小兒說皇帝常常
把旨意下為何官員
不聽話爺娘說不是官
不聽銀錢不現成小兒說。
官無銀錢鄉紳有鄉紳有錢自
不出首爺娘說鄉紳有錢自
己用那裏肯向學堂送小
兒說哎呀呀中國百姓送外
國欺欺來欺去要要分離那時
鄉紳做不成鄉紳為何不動
心。

　　齊健隆製

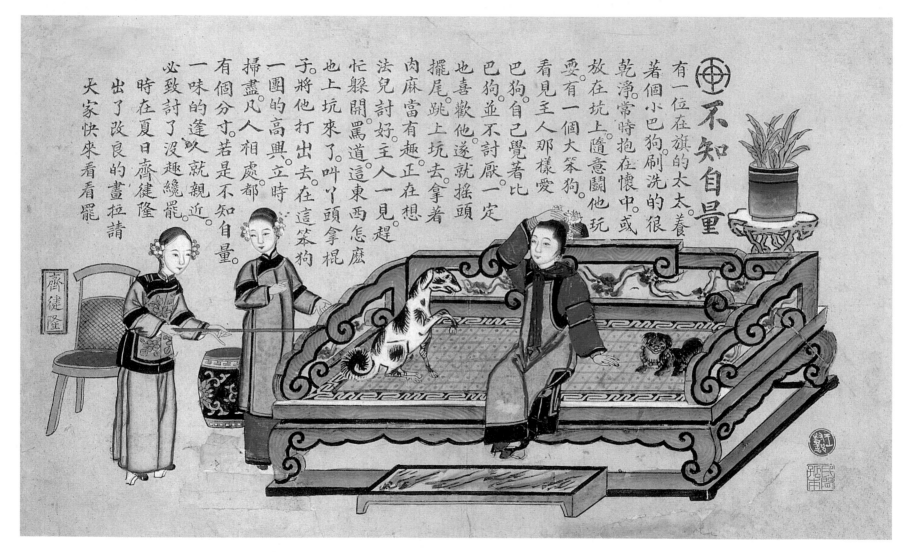

不知自量

有一位在旗的太太養
著個小巴狗刷洗的很
乾淨常時抱在懷中或
放在坑上隨意鬪他玩
耍有一個大笨狗。
看見主人那樣愛
巴狗自己覺著比
巴狗並不討厭一定
也喜歡他遂就搖頭
擺尾跳上坑去拿著
肉麻當有趣正在想
法兒討好主人一見趕
忙躲開罵道這東西怎麼
也上坑來了。叫丫頭拿棍
于將他打出去在這笨狗
一團的高興立時
掃盡凡人相處都
有個分寸若是不知自量。
一味的逢迎就親近。
必致討了沒趣纔罷。
時在夏日齊健隆
出了改良的畫拉請
大家快來看看罷

齊健隆

116 曉妝初罷

光緒中，錢慧安至楊柳青畫鄉，為出新裁，多擬故典及前人詩句，色改淡勻，高古俊逸，惜今皆不存（見《北京歲時記》）。按：錢慧安，上海寶山人。曾為楊柳青年畫作坊創製不少新樣，遺作尚存於楊柳青，北京已無。此圖為其初刻本之一。

此圖畫面，如兩幅仕女畫拼成者。左邊畫室內陳設典雅，一婦女與兒童臨窗賞景；右邊畫綠柳垂絲，野草萌芽，一素裙娘子攜二童子出外採桑。空中有燕雙飛。兩圖對比，貧富不言而喻。

117 小兒怒

清光緒二十四年（1898），梁啟超、康有為等人主張維新變法，得到了光緒帝（載湉）批准，下詔廢八股，改試策論；改各省書院、祠廟，設學院；廣開言路；准滿人自謀生計……。楊柳青距北京較近，在此改良思潮下，刻印了不少鼓吹發憤圖強思想的「改良年畫」。此圖是其中之一。圖中全用語體文，如：「中國百姓外國欺，欺來欺去要分離」等語句，頗有要求官民團結一致，以禦外侮之意。

楊柳青舊屬天津縣轄，天津設立學堂之後，楊柳青建立了民立十三小學，位於鎮中西關帝廟中。廟門、大殿和塑像全毀，改建新樣，此圖校門即改建者，今已拆毀。圖中的校門及階前教員、門外人物衣裝，都成了歷史資料。

118 不知自量

清末，白話報紙、刊物不斷創行，楊柳青年畫中隨之出現了以白話文為主的諷世新圖。此圖以狗作比喻，諷刺那些不知自量的人，向上巴結，或取媚洋人，反而遭到棍子的可悲下場。奉勸世人不要逢人就親近討好。最後還刻有「齊健隆出了改良的畫拉（啦），請大家快來看看罷」之句，也反映了年畫改良的動向。

畫面文、圖各占一半，除文字外，圖中的人物衣裝及床榻洋椅，皆為時式。可知民間畫師不僅善摹古本仕女，更會描寫時代佳人。

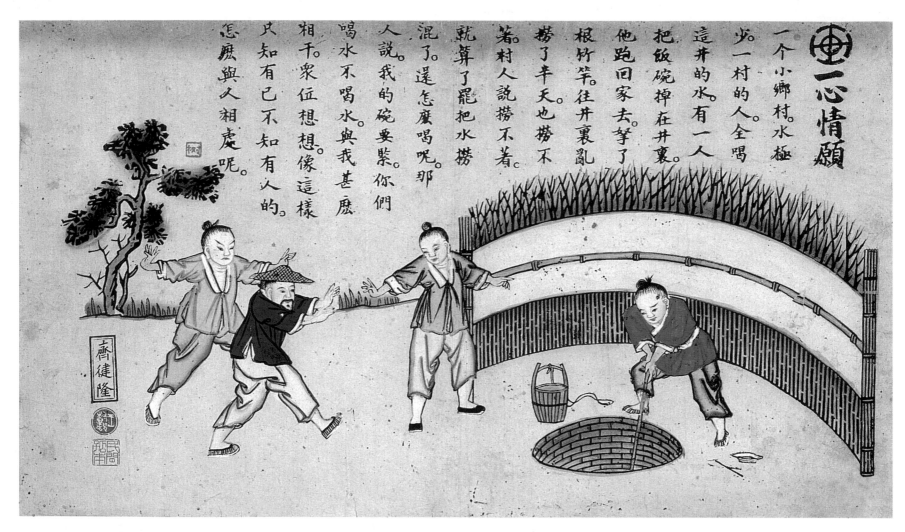

一心情願

一個小鄉村。水極少。一村的人全喝這井的水有一人把飯碗掉在井裏。他跑回家去拏了一根竹竿往井裏亂撈了半天也撈不著村人說撈不著。就算了罷把水撈混了。還怎麼喝呢。人說我的碗要紧。你們喝水不喝水與我甚麼相干。眾位想想像這樣只知有己不知有父的。怎麼與人相處呢。

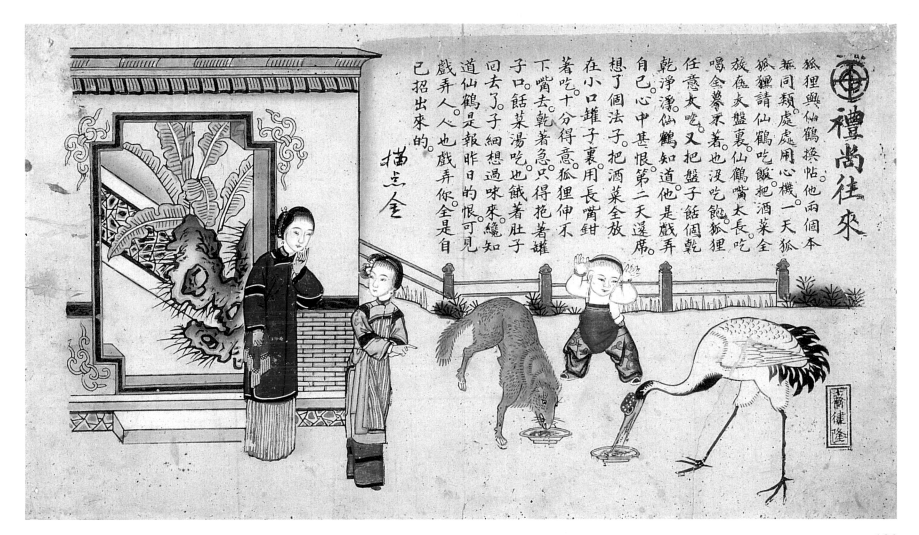

禮尚往來

狐狸與仙鶴換帖，他兩個本
振同類處處用心機。一天狐
狸請仙鶴吃飯把酒菜全
放在一扁盤裏仙鶴吃
喝金菶不著也沒吃飽狐狸
任意女吃，又把盤子餂個乾
乾淨淨濕仙鶴知道他是戲弄
自己心中甚恨第二天還席。
想了個法子。把酒菜全放
在小口罐子裏用長嘴鉗
著吃。十分得意狐狸伸不
下嘴去乾著急只得拖著罐
子口餂菜湯吃也餓著肚子
回去了。子細想過味來纔知
道仙鶴是報昨日的恨可見
戲弄人人也戲弄你全是自
己招出來的。

描忘金

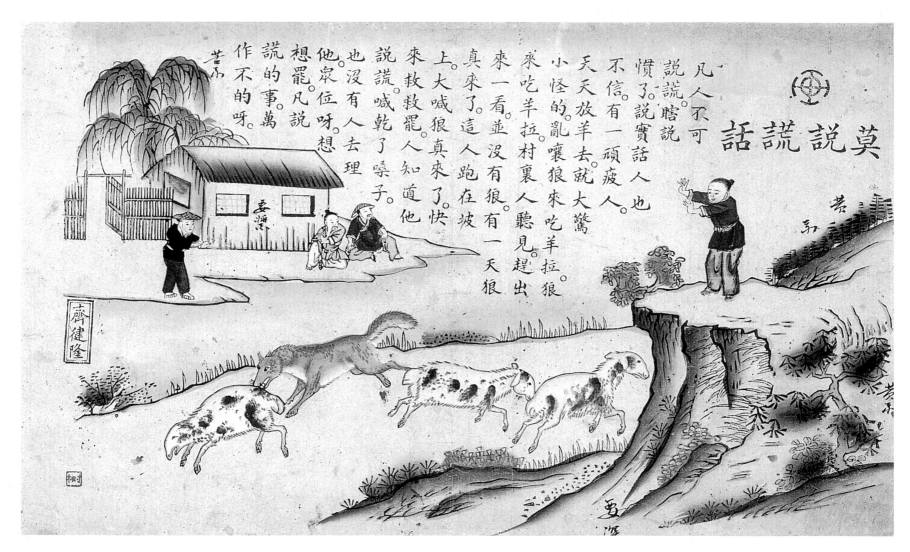

莫說謊話

凡人不可說謊。說謊瞎說慣了。說實話人也不信。有一頑疲人。天天放羊去就大驚小怪的亂嚷狼來吃羊拉狼。來吃羊拉村裏人聽見趕出來一看並沒有狼有一天狼真來了。這人跑在坡上大喊狼真來了。快來救救罷人知道他說謊喊乾了嗓子。也沒有人去理他眾位呀想想罷凡說謊的事萬作不的呀。苦苦

121

119 一心情願

圖中內容全以白話文刻出。藉淺顯易懂的一件小事，諷刺那些只顧自己，不管公眾利益者，必然要受周圍群眾的責備。這類的題材，今日看來還是具有現實意義。

圖中的故事已有文字說明，而井旁的籬笆，上有兩道空白，今人多不知其為何？原來楊柳青有「紙坊胡同」工人，每日撈紙曬在牆上；牆面不足，軸曬在擋風的籬笆上。知此圖即寫實而作。

120 禮尚往來

此圖借狐狸與仙鶴請客的故事為題材，勸誡社會上的人們都要以誠相見，不可狡猾待人，如若待人不誠，就像圖中所說：「可見戲弄人，人也戲弄你，全是自己招出來的。」故事取自《伊朔譯評》裡的〈狐鶴之交〉一文繪製而成。

年畫藝術傳承「明勸戒、著升沉……」（南齊謝赫《古畫品錄》）之古訓，並吸收外國的寓言至理，以教育兒童讀者。此圖除文字說明外，繪一狐狸與仙鶴及婦女兒童於門前，易於人們看圖識字。圖上的手書「描點金」三字，是要補添金色花紋。

121 莫說謊話

圖中畫一灰狼在撲食群羊，山坡上一牧童似在呼喊，隔岸有農民席地乘涼而不肯往救。圖上以文字說明故事內容：勸告世人不可說謊，瞎說慣了，說實話人也不信。此圖就今天來說，還是未失去其教育意義。

此圖故事亦見《伊索寓言》。圖中人物刻畫較小，羊群和狼壯大，中間隔河一道，遠村之農民欲救亦來不及，突出了牧童說謊之害。

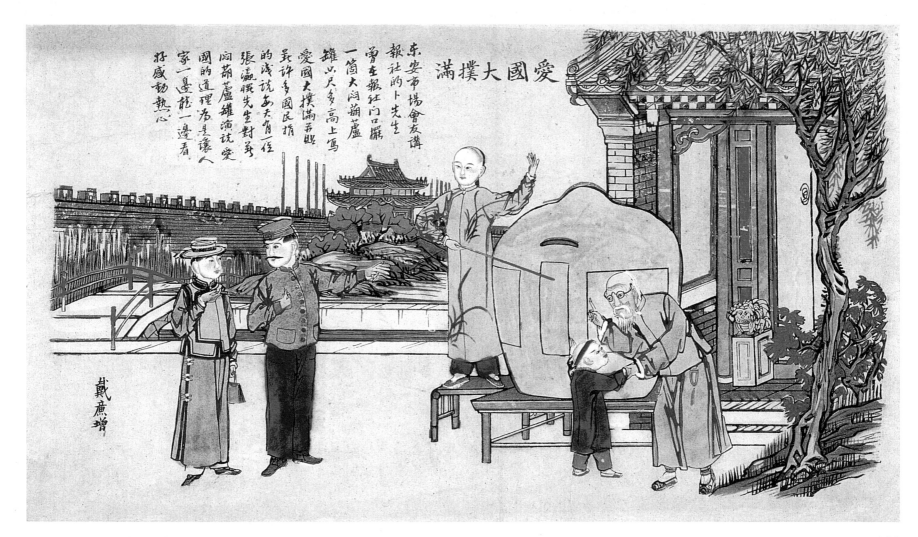

愛國大撲滿

東安市場會友講
報社的卜先生
曾在報社門口擺
一箇大悶葫蘆
罐以尺多高上寫
愛國大撲滿苦眼
雖許多國民捐
的淺說多天有一位
張瀛暖先生對另
悶葫蘆罐演說愛
國的道理為甚讓人
家一邊乾一邊看
好感動熱心

122

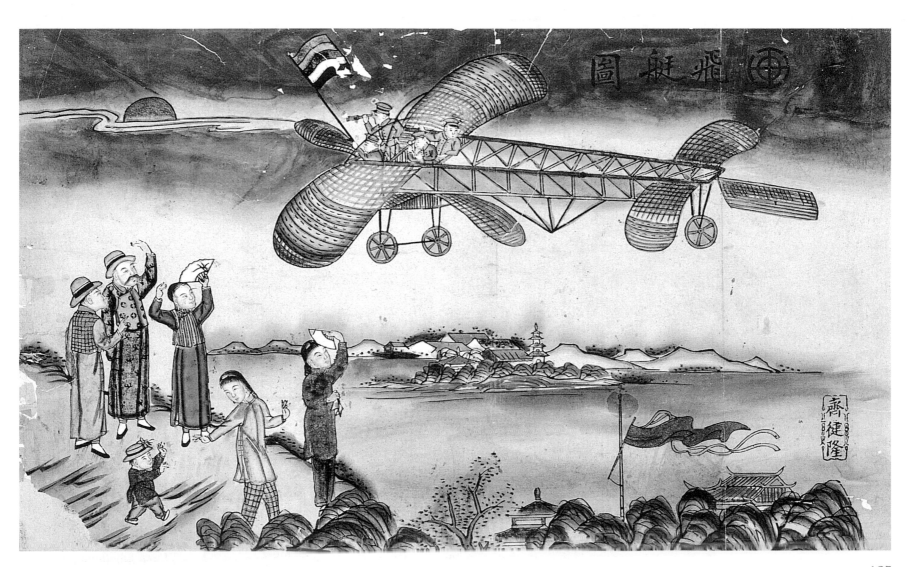

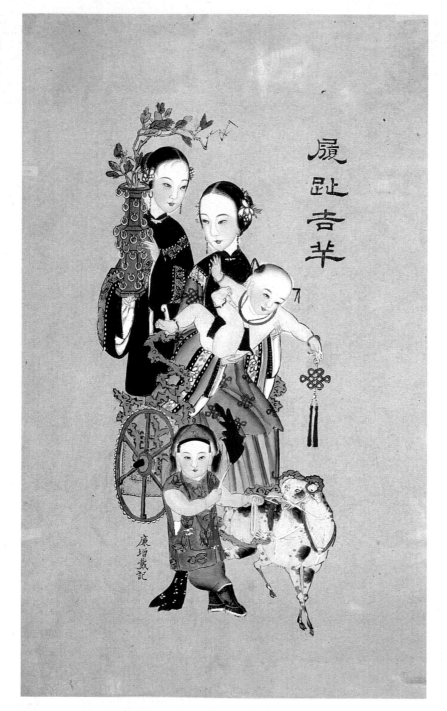

履趾吉羊

康增戴記

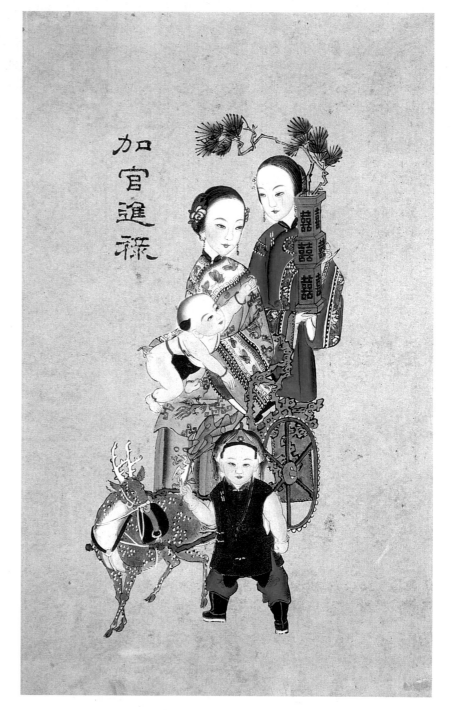

加官進祿

122 愛國大撲滿

光緒二十六年(1900)，八國聯軍攻陷北京，強迫清廷簽訂不平等條約（《辛丑和約》），其中有賠款四億五千萬兩，每年息金數十萬元。為了早日還付此債，免賠利息，當時發行「國民捐」債券一種。愛國熱心人士，出於救國心切，到處宣傳並印成圖畫和說明。文中有：「自從庚子年這場大禍，和議一訂，須賠款四億五千萬兩銀子，作為三十九年還清，連本帶利，咱們中國人須還人家九萬萬兩。」當時無異於一種時事教育。此圖寫當時宣傳「國民捐」之實景。

畫面遠方之城牆、城樓，略與北京舊都之景相似。今已全毀，惟有正陽門和德勝門、東便門角樓尚存！此外，站在畫面左方戴軍帽，穿紅褲的外國人和幾個老、中、少中國人的衣裝，都反映了畫家是從當時實況描繪而來。

123 飛艇圖

宣統三年(1911)，法國人環龍化(Vallon)，攜山麻式(Sommer)單翼和雙翼飛機各一架抵達上海，作飛機航行表演，自江灣起飛，達靜安寺跑馬廳降落，不料中途墜機喪命。民間年畫藝人為了創製新畫樣，故畫此「飛艇圖」刻印出來，以增廣山村農戶人家之見聞。

民國成立之初，南北尚未統一，國旗暫以紅、黃、藍、白、黑五色，象徵漢、滿、蒙、回、藏五族共和。圖中飛機上的五色旗，表達了此圖繪刻年代，而機艙前的兩名軍人，反映了國民熱烈歡迎孫中山先生領導的革命軍人。

124 履趾吉羊　加官進祿

《詩經·周南》有：「福履綏之」句。又：古代鐘鼎彝器款識嘗有「吉羊」二字，是「吉祥」二字古寫。「履趾吉羊」即意味著諸事多福善而又吉祥。「加官進祿」見於《金史·元妃李氏傳》：「優言，鳳凰之飛有四，向裡飛則加官進祿。」圖中畫一羊、一鹿各駕一古木寶車，上坐一婦人撫抱幼子，前有兒童牽馭，後隨一抱瓶少女。此圖是春節時頗受婦女們歡迎的吉祥題材年畫。

此圖無背景，構圖呈對稱形式。人物由下至上，高低相錯，組成一對圖案形式的吉祥裝飾畫。

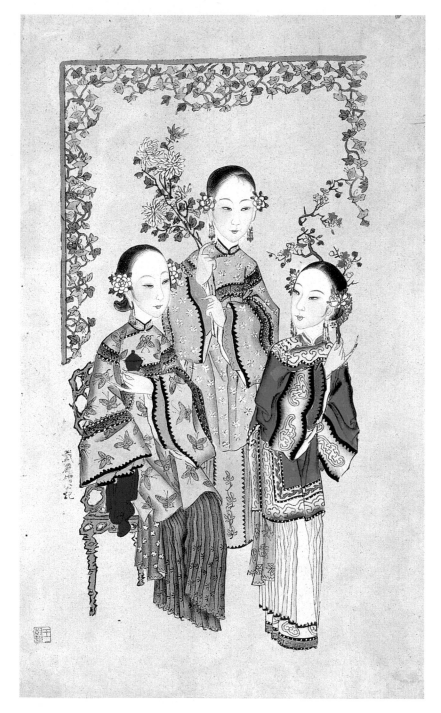

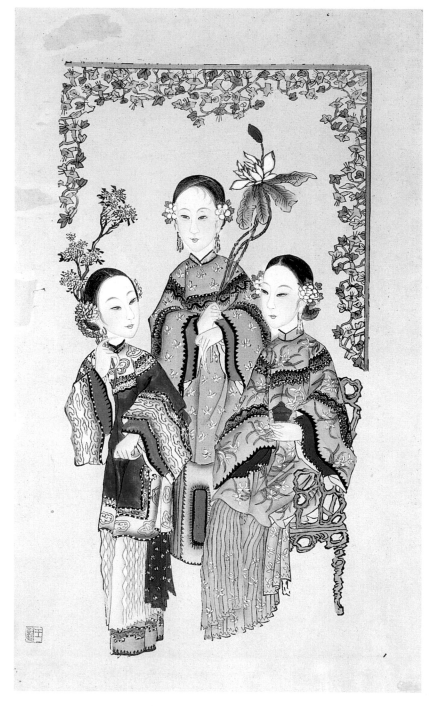

125-1

125-2

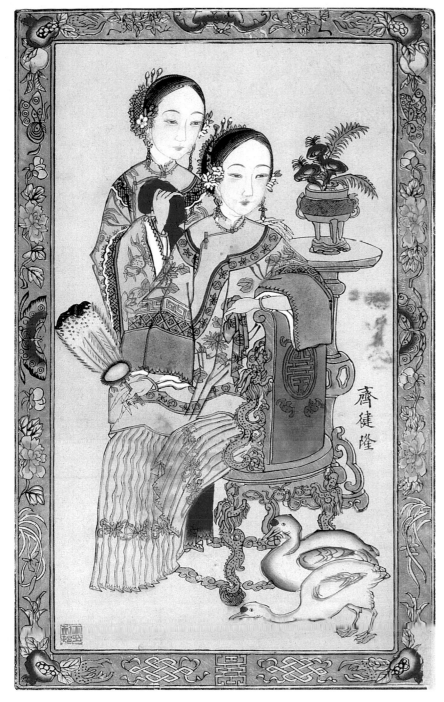

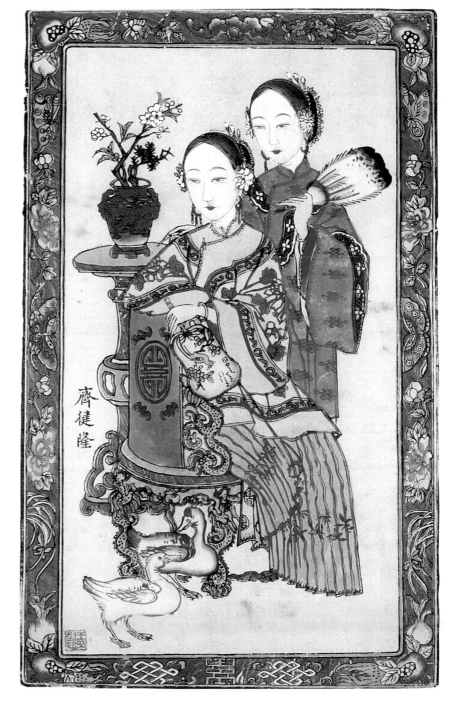

126-1

126-2

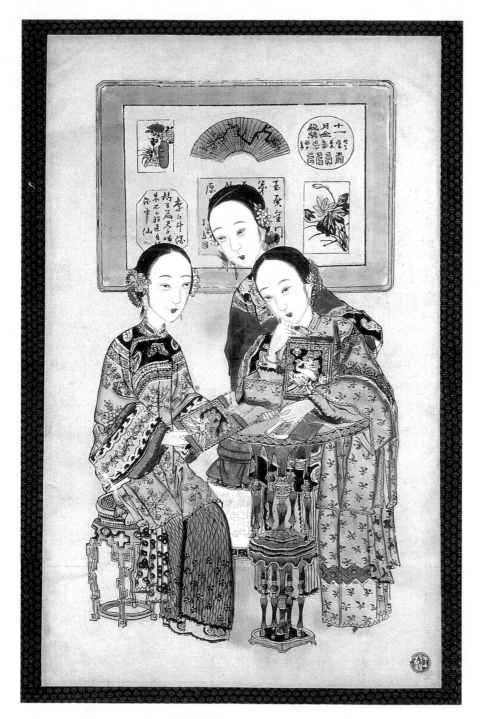

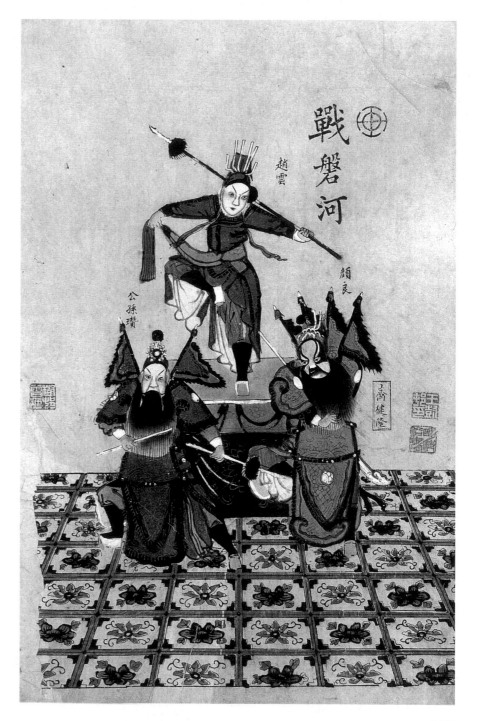

127

128

125 六美人圖

左圖，畫一梳髻婦人，身穿寬領大袖上襖，下繫百褶羅裙，手托蓋碗，坐於枯根椅上；又有二少女，一擎菊花，一拿折枝梅花立於其旁。右圖人物與左圖呈對稱式，惟少女所持之花卉，一是荷花，一為碧桃。蓋取四時花卉，喻為如花似玉之美人，紅顏長駐，永不衰褪。

圖中六美人分作兩幅，人物坐立行止皆相同。若從衣裝服式來分析，坐者當是主婦，旁為丫鬟之流。

126 美人愛鵝

圖中四美人分成兩幅，作對稱形式。左圖坐者輕搖羽扇，手扶雕龍椅之靠背，立者手拿絹帕，共賞椅前之雙鵝。右圖坐者雙手搭於椅背，絹扇在握，另一拿翎扇者立於其後。椅前兩鵝蹣跚其間，人物衣著華美，花臺雕椅精緻，四邊加以錦繡花框，尤富有裝飾趣味。

北方俗語，有：「楊柳青出美人」之說。其實並非人美，而是畫出的仕女人物美好秀麗。作坊又有諺語：「苦南鄉，苦南鄉，吃苦水，磨褲襠。」指謂畫美人的南鄉女畫工們，吃的井水味苦，冬天坐在炕蓆上移動作畫，把褲子都磨破了！誰知這對美人竟出自她們之手。

127 繡補服

清代官員服式，著青緞外褂（前後開叉）作禮服，胸背各綴黼黻一方（親王用圓形），俗稱「補子」。補子上文官繡鳥，武官繡獸，隨品級不同而各異。如文官一品繡仙鶴，二品繡錦雞；武官一品繡麒麟，二品繡獅子。圖中畫三個婦女有坐有立，圍於圓几之前，在賞繡品。立者拿一品仙鶴，坐者捧三品豹（武官）。人物端秀，色彩絢麗，是楊柳青年畫中的精妙絕品。

清初婦女服裝，仍襲明代對襟長衫，後來衍變成了斜襟大袖的大襖、羅裙，漢族婦女的時裝樣式。此圖無異於當時流行於上層的服裝表演。

128 戰磐河

漢末，袁紹約公孫瓚夾攻韓馥，而後平分冀州。袁得冀後，公孫瓚遣弟公孫越至袁紹處索地，袁卻暗遣大將鞠義殺死公孫越。公孫瓚怒，興兵報仇，會戰於磐河；瓚兵不敵，袁紹部將顏良、文醜追擊之。時趙雲亦在袁紹帳下，因袁紹不義，乃助公孫瓚殺敗文醜，又保公孫瓚闖出顏良重圍，回到界橋。故事見《三國演義》第七回。

此圖色彩俗稱「纈藍」，以淡墨套印為主，不用大紅、大綠等明色。相傳晚清皇帝咸豐死後「斷國孝」一百天，不准百姓辦婚事，戲園停止演出……年畫藝術一律用「纈藍」色調，以表「國喪」。

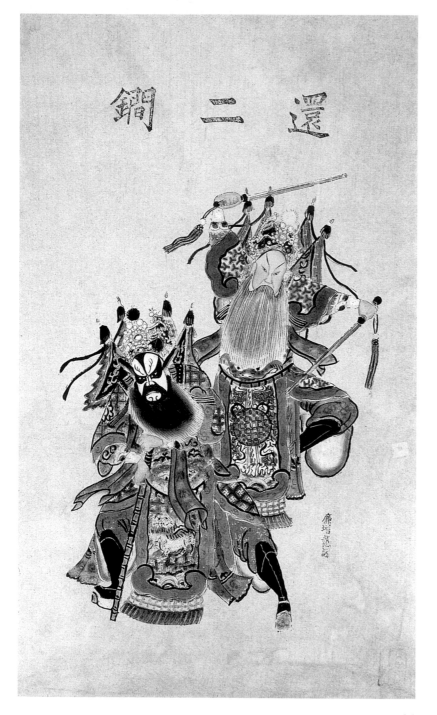

鐧二還

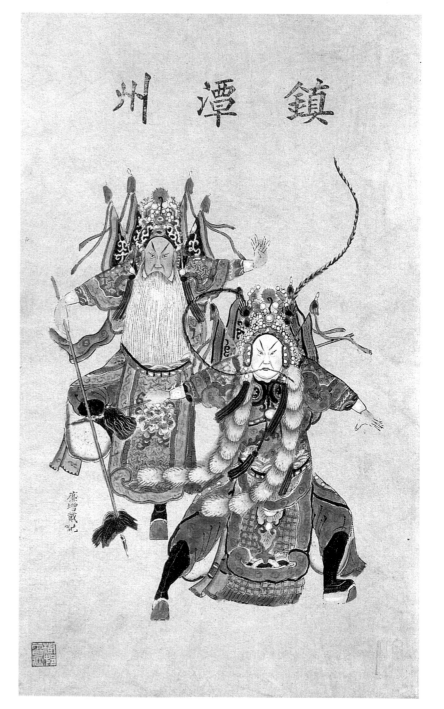

州潭鎮

129

130

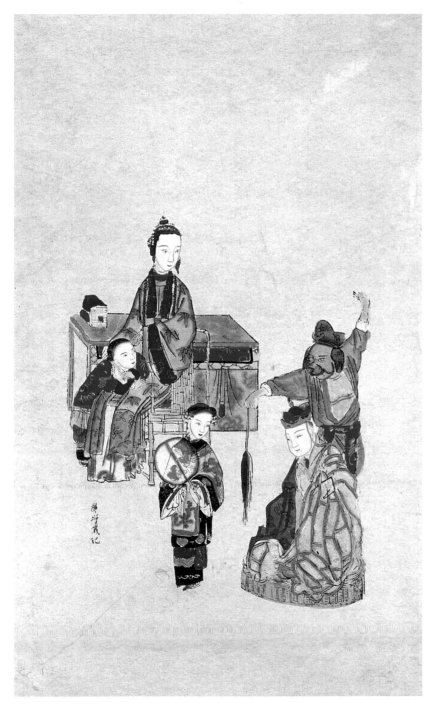

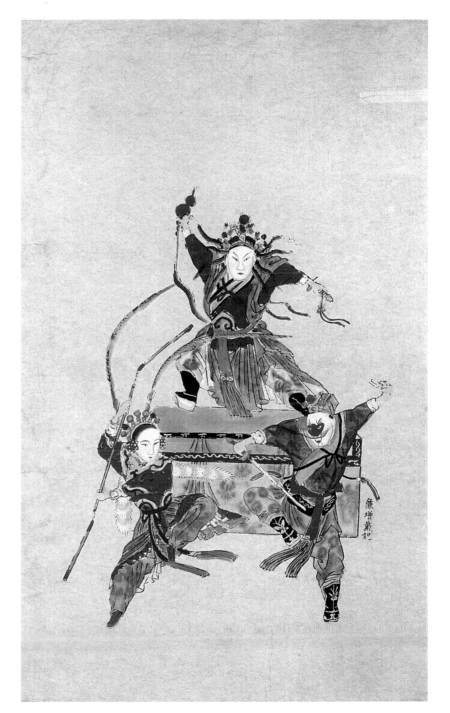

131

132

129 還二鐧

隋末，劉武周遣大將尉遲恭往伐李淵，李淵派李世民率諸將前往抵禦。夜晚白壁關月明如畫，程咬金邀李世民前往探關。尉遲恭見有人偷看，躍馬而出，追殺二人。程咬金回營求救，秦瓊馳馬來援。尉遲恭於山彎處要打秦瓊一個不防備，秦瓊也已料到，待尉遲恭舉鞭打來時，秦瓊架開鋼鞭，還打二鐧。故事見《說唐》第四十六回。

圖中兩個角色，尉遲恭勾「黑淨」花臉；秦瓊戴髯口（鬍鬚）扮老生，二人皆紮大靠、插背旗，全是京劇扮相。秦瓊舉鐧於後，尉遲恭握鞭點地在前，刻畫了戲中主要之情節。

130 鎮潭州

鎮潭州即九龍山收楊再興故事。楊再興聚眾占九龍山，進攻潭州，岳飛率兵往援，有意收楊輔佐，臨陣雙方嚴令不准兵將助戰。楊精於槍法，岳飛不能勝。此時岳雲解糧方回，不知新令，上馬突出助戰；楊再興譏笑岳飛軍令不嚴，不戰回營。岳飛怒，欲斬岳雲，賴眾將求情，改責四十軍棍並令岳雲親至楊再興營中驗傷謝罪，楊為之感動。翌日再戰，岳飛以撒手鐧擊楊落馬，楊折服，率眾投降岳營。故事見《說岳全傳》第四十七回。

畫面前方，楊再興（武小生扮）口銜翎子，紮靠，項掛狐尾，以示其為忿怒的表情動作；岳飛戴白滿（蓋滿嘴的白色鬍鬚，京戲之行話），扮武老生，紮靠甲，金槍倒地，一手高揚，隨之於後，表現出了岳雲助戰，楊再興笑岳飛軍令不嚴，不戰回營；岳飛欲說明，故迫之於後。

131 八戒撞天婚

唐僧西天取經，途經西牛賀洲，夜晚宿一寡婦家中。婦人有女三人願嫁與唐僧師徒等眾。唐僧、孫悟空等皆不敢動心，惟豬八戒與眾不同。婦人乃請八戒至後堂，令八戒蒙上眼睛任他捉住三個女兒之一，即日成婚。八戒信以為真，蒙上了雙目後，一個也未捉住，反而被捆了起來。眾人醒來以後，才知是梨山老母點化，是要八戒切勿再起凡心。故事詳見《西遊記》第二十三回。

此圖彷彿是戲臺演出，一桌一椅，別無背景。唐僧盤坐於前，八戒陪伺在旁，婦人及三女兒坐立於後，構圖勻稱，色彩悅目。惟唐僧面前的持扇女兒行頭乃晚清時式女裝。

132 黑沙洞

明嘉靖年間，濟小塘重修「三教寺」，驅走了鮁魚精後，黑沙洞青魚精不服，化作美女來誘惑濟小塘，但又被小塘識破，並用掌心雷將青魚精擊傷。青魚精倉惶逃到淮河，向獨角龍求救，獨角龍遂興波作浪，水淹泗州城。小塘法力不能制止水患，請來柳仙助戰，終於將獨角龍擒獲，水患始平。圖寫濟小塘作法，遣將捉拿青魚精開打場面。故事詳見《昇仙傳》第七回。

此戲乃一齣武打戲，早已輟演了。從畫面上看，戲中有如孫悟空（臉譜者，柳仙）在大戰青魚精，場面略與今日「泗州城」節目相似。

圖版索引

清朝前期

清朝中期

中國紙馬　陶思炎／著

　　《中國紙馬》圖冊以著者十數年的搜集與研究，將讀者引入一個撲朔迷離的神祇世界和萬紫嫣紅的藝術天地。書中許多圖幅世所罕見，不僅是民俗與宗教研究的難得資料，對於美術的研究與創作也可提供有益的參考。

中國鎮物　陶思炎／著

　　本書對鎮物的起源、性質、特徵、體系、功能、演進、價值等加以系統的理論概括，並對歲時鎮物、護身鎮物、家室鎮物、路道鎮物、婚喪鎮物、除災鎮物等類型進行了具體的研討。書中引證了大量的有趣實例，並作出了嚴謹的闡釋。

　　作者係中國大陸第一位民俗文化學博士，而該書又係第一部研究中國鎮物的力作。書中還選配了一批精彩的插圖，堪稱圖文並茂的民俗研究佳作，可成為廣大讀者的良朋益友。

中國祥物　陶思炎／著

　　祥物既是情趣濃郁的民藝物品，又是心願寄託的俗信憑物，它始終保有藝術與生活的風韻，構成中國民間文化中最精采、最有價值的類型之一。

　　本書是繼《中國紙馬》、《中國鎮物》後，又一力作。以圖文並茂見長，讀者若將此書與《中國鎮物》作為姊妹篇閱讀，必將受益匪淺。

民間珍品圖說紅樓夢　王樹村／著

　　本圖冊所收集的木版年畫、彩印詩箋、五色刺繡、燈屏絹畫、玻璃窗畫及繡像、畫譜、連環圖畫等，大都是難得罕見的清代《紅樓夢》題材的孤本珍品，堪稱文化國寶。各圖前所附的文章，圖左所作的說明，可供讀者欣賞參考，也為美術、民俗、紅學等社會科學研究提供了形象資料。

萬曆帝后的衣櫥　王　岩／編撰

　　本書以萬曆帝后的衣櫥為線索，由定陵出土的五百六十餘件絲綢服飾資料中精選彩色照片一百三十五幅、紋樣摹本一百四十五幅，編輯成的風采，它不僅再現了萬曆帝后衣櫥的全貌，使讀者領略四百年前帝后服飾的風采，同時也使讀者步入明代絢麗多彩的絲織殿堂，為研究明代帝后的服飾制度和織造工藝提供了寶貴資料。本書裝幀豪華、印製考究、文圖並茂。卷首有專家論述，書後附圖版說明。集鑒賞、研究、收藏價值於一體，是案頭必備之書。